国家出版基金项目
NATIONAL PUBLICATION FOUNDATION

海峡两岸民间工艺口述史丛书

海峡两岸木偶头雕刻艺术

口述史

李豫闽 \ 主编

蓝泰华 刘欢 \ 著

海峡出版发行集团
THE STRAITS PUBLISHING & DISTRIBUTING GROUP
福建教育出版社

图书在版编目（CIP）数据

海峡两岸木偶头雕刻艺术口述史/蓝泰华，刘欢著.
—福州：福建教育出版社，2018.6
　（海峡两岸民间工艺口述史丛书/李豫闽主编）
　ISBN 978-7-5334-7889-6

　Ⅰ.①海…　Ⅱ.①蓝…　②刘…　Ⅲ.①海峡两岸—木
偶—民间工艺—工艺美术史　Ⅳ.①J528.3

中国版本图书馆 CIP 数据核字（2017）第 256619 号

海峡两岸民间工艺口述史丛书

李豫闽　主编

Haixia Liang'an Muoutou Diaoke Yishu Koushushi

海峡两岸木偶头雕刻艺术口述史

蓝泰华　刘欢　著

出版发行　海峡出版发行集团
　　　　　　福建教育出版社
　　　　　　（福州市梦山路 27 号　邮编：350025　网址：www.fep.com.cn）
　　　　　　编辑部电话：0591—83789077　83786691
　　　　　　发行部电话：0591—83721876　87115073　010—62027445）

出版人　江金辉
印　刷　福州华彩印务有限公司
　　　　　　（福州市福兴投资区后屿路 6 号　邮编：350014）
开　本　787 毫米×1092 毫米　1/12
印　张　14.25
字　数　240 千字
插　页　2
版　次　2018 年 6 月第 1 版　2018 年 6 月第 1 次印刷
书　号　ISBN 978-7-5334-7889-6
定　价　175.00 元

如发现本书印装质量问题，请向本社出版科（电话：0591—83726019）调换。

总　序

为何要用口述历史的方式做民间工艺研究？

在文字出现之前，口述和记忆是人类文化传播的途径。游吟诗人与部落祭司可能是最早的历史学家，他们通过鲜活的语言与生动的叙述，将记忆、思想与意志诚恳地传递给下一代。渐渐地，人类又发明了图画、音乐与戏剧，但当它们尚在雏形之时，其他一切的交流媒介都仅仅作为口头语言的辅助工具——为了更好地讲述，也为了更好地聆听。

文字比语言更系统，更易于辨识，也更便于理解。文字系统的逐渐成形促使我们放弃了口头传授，口头语言成为了可视文字的辅助，开始被冷落。然而，口述在人类的文明中从未消逝，它们只是借用了其他媒介的外壳，悄然发生作用。它们演化成了宗教仪式与节庆祭典，化身为民间歌谣与方言戏剧，甚至是工匠授徒时的秘传心诀，以及祖母说给儿孙听的睡前故事。

18至19世纪的欧洲，殖民活动盛行，社会科学迅速发展，学者们在面对完全陌生的文明时，重新认识到口述历史的重要性。由此，口述历史重新回到主流学术界的视野中，但仅仅作为人类学和社会学等学科的辅助研究方法，仍处于比较次要的地位。

20世纪初，欧洲史学届掀起一股"新史学"的风潮，反对政治、哲学和意识形态对历史研究的干扰，提倡从人的角度理解历史。在这样的大背景下，口述史研究迅速地流行开来，在美国和欧洲形成了两种不同的研究模式：以哥伦比亚大学与加州大学伯克利分校为学术核心的美国口述史项目，大多倾向"自上而下"的研究模式，由社会精英的个人经历着手，以小见大；英国则以"自下而上"的方式审视历史，扎根于本土文化与人文传统，力求摆脱"官方叙事"的主观影响。

长久以来，口述史处在一种较为尴尬的处境：不可或缺，却又不受重视。传统史学家认为，口头语言相较于书面文字与历史文物，具有随意性、主观性和不确定性等特点，进行信息传递时容易出现遗漏和曲解，因此口述史的材料长期被排除在正式史料之外。

随着时间的推移，口述史的诸多"先天缺陷"在"二战"后主流史学的转向过程中，逐步演化为"后天优势"。在传统史学宏大史观的作用下，个人视角与情感表达往往被忽略，志怪传说与稗官野史在保守派学者眼中不足为信，而这些宝贵的历史资源，正是民族与国家生命力之所在：脑海中的私人记忆，不会为暴政强权所篡改；工匠师徒间的口传心授，在一代又一代的传承与实践中历久弥新；目击者与亲历者的现身说法，常常比一切文字资料更具有说服力。

口述史最适于研究的对象有三：一是重大历史事件的个人视角，二是私密性较强的领域与行业研究，三是个人经历与历史进程之间的交融与影响。当我们将以上三点作为标准衡量我们的研究对象——海峡两岸民间工艺美术时，就能发现口述史作为方法论的重要意义。

首先，以口述史的方式来研究民间工艺，必然凸显其民间性，即"自下而上"的视角。本质上说，是将历史研究关注的对象从精英阶层转为普通人民大众；确切地说，是关注一批既普通又特别的人群——一批掌握家族式技艺传承或由师徒私授培养出的身怀绝技之人，把他们的愿望、情感和心态等精神交往活动当作口述历史的主题，使这些人的经历、行为和记忆有了进入历史的机会，并因此成为历史的一部分。甚至它能帮助那些从未拥有过特权的人，尤其是老年手工艺从业者，逐渐地获得关注、尊严和自信。由此，口述史成为一座桥梁，让大众了解民间工艺，也让处于社会边缘的匠师回到主流视野。

其次，由于技艺传承的私密性和家族式内部传衍等特点，民间工艺的口述史往往反映出匠师个人的主观视角，即"个人性"的特质。而记录由个人亲述的生活、工作和经验，重视从个人的角度来体现历史事件，则如亲历某一工程的承揽、制作、验收、分红等。尤其是访谈一些有丰富实践经验的年长匠师时，他们谈到某一个构思或题材的出现过程，常常会钩沉出一段历史，透过一个事件、一场风波，就能看出社会转型期的价值观变革，甚至工业技术和审美趣味上的改变。一个亲历者讲述对重大事件的私人记忆，由此发掘出更多被忽略的史料——有可能是最真实、最生动的史料，这便是对主流历史观的修正与改写。

民间艺人朴实无华的语言，最能直接表达出自己的审美趣味和价值追求。漳浦百岁剪纸花姆林桃，一辈子命运坎坷。

三岁到夫家当童养媳，十三岁与丈夫成亲，洞房夜第二天丈夫出海不归，她守了一辈子寡。可问她是否觉得自己一生不幸时，她说："我总不能天天哭给大家看，剪纸可以让我不去想那些凄惨和苦痛。"有学生拿着当地其他花姆十分细腻的作品给她看，她先是客气地夸赞几句，接着又说道："细致显得杂，粗犷的比较大方！"这就是林桃的美学思想。林桃多次谈到她所剪的动物形象，如猪、牛、羊，都是她早年熟悉，但后来不再接触的，是凭借记忆剪出形态；还有猴子、大象和乌龟等她没见过的动物，则是凭想象，以剪纸表现出想象的"真实"。

最后，口述史让社会记忆成为可能。纯粹的历史学研究，提出要对历史进行多层次、多方面的综合考察，力图从整体上去把握它。这些仅凭借传统式的文献和治史的方法很难做到，但口述史却有其得天独厚的优势。例如，海峡两岸民间工艺口述史，通过采访两岸非物质文化遗产代表性传承人，通过他们的口述，往往能够获得许多在官修典籍、方志、艺文志中难以寻找的珍贵材料，诸如家族的移民史、亲属与家族内部关系、技艺传承谱系、个人生命史，抑或是行业内部运作机制与生产方式等，可以对主流的宏大叙事史学研究提供必不可少的史料补充。

从某种意义上说，民间工艺口述史的采集，还具有抢救性研究与保护的性质。因为许多门类工艺属于稀缺资源，传承不易，往往代表性传承人去世，该项技艺就消失了，所谓"人绝艺亡"正是这个道理。2002年，笔者与助手赴厦门思

明区采访陈郑煊老人，当时他已九十多岁高龄。几年后，陈老去世，福建再无皮（纸）影戏传承人。2003年，笔者采访了东山铜陵镇剪瓷雕传承人孙齐家，他是东山关帝庙山川殿剪瓷雕制作者（关帝庙1982年大修时，他与林少丹对场剪粘）。两年后，孙先生去世，该技艺家族中仅有其子传承。2003~2005年，福建师范大学美术学院师生数次采访泉州提线木偶表演艺术家黄奕缺，后来黄奕缺与海峡对岸的布袋戏大家黄海岱同年先后仙逝，成为海峡两岸民间艺术界的一大憾事。

福建文化是中原汉文化南迁的一个分支，是中华文化的重要组成部分。历史上，漳泉不少汉人移居台湾，并将传统工艺的种类、样式带到台湾。随着汉人社会逐步形成，匠师因业务繁多而定居台湾，成为闽地传统民间工艺传入台湾的第一代传人。历经几代传承，这些工艺种类的技艺和行规被继承下来。我们欣喜地看到，鹿港小木花匠团锦森兴木雕行会每年仍在过会（行业庆典）。这个清代中期传入台湾的专门从事建筑装饰和佛像雕刻的行会仍在传承，由早期的行业自救演化为行业自律的习俗正是对文化传统的尊崇和坚守。

清代以降，在台湾开佛具店的以福州人居多；木雕流派众多，单就闽南便分为永春、泉州、同安、漳州等不同地域班组；剪瓷雕、交趾陶认平和人叶王为祖，又有同安潮汕人从业；金银饰品打造既有福州人亦有闽南人、潮汕人；织绣业则以福州人居多。可以说，两岸民间工艺的传承与发展，充分说明了闽台同根同源，同属于中华文化的重要组成部分，福建是台湾民间工艺的原乡，台湾是福建民间工艺的传播地。

我们还应该认识到，中原文化传至福建，极大地推动当地的生产和建设，在漫长的融合发展过程中，逐渐产生了文化在地性的特征。同样，福建民间工艺传播到台湾，有其明确的特点，但亦演变出个性化的特征，题材、内容、手法上均有所变化。尤其新近二十年，台湾在文化创意产业发展浪潮的推动下，有了许多民间工艺的创造，并在"深耕在地文化"方面进行了许多有意义的实践，使得当地百姓充分认识到传统文化是祖先留给后人取之不尽用之不竭的财富和资源，珍惜和保护文化遗产是每位公民的职责。这点值得我们学习借鉴。

如此看来，海峡两岸民间工艺口述史的研究目的不能仅局限在对往事的简单再现，而应深入到大众历史意识的重建上来，延长民族文化记忆的"保质期"，使得社会大众尤其是年轻一代，能够理解、接纳，甚至喜爱传统文化。诚如当代口述史家威廉姆斯（T.Harry Williams）所说："我越来越相信口述史的价值，它不仅是编纂近代史必不可少的工具，而且还可以为研究过去提供一个不同寻常的视角，即它可以使人们从内心深处审视过去。""海峡两岸民间工艺口述史丛书"能够在揭示历史深层结构方面做出自己独特的贡献，而且还能在"文化台独"方面予以反驳。

福建师范大学美术学院对海峡两岸民间工艺的田野调查，始于20世纪50年代。1950年，吴启瑶先生曾沿着福建沿海各市，对福鼎饼花，闽中、闽南木版年画进行搜集和研究。1990年，笔者与浙江美院版画系大一在读学生邱志杰以

及漳州电视台对台部副主任李庄生、慕克明，在漳州中山公园美术展览馆二楼对漳州木版年画传承人颜文华兄弟及三位后人进行采访拍摄；1995年，笔者作为福建青年学者代表团成员出访台湾，开启对海峡两岸民间工艺的田野调查。

2005年大年初五，笔者与硕士生黄忠杰、王毅霖等从漳州出发，于漳浦、云霄、东山、诏安等县考察剪瓷雕、金漆画、木雕彩绘等；同期对德化和永安陶瓷、漆篮、制香工艺，以及泉州古建筑建造技艺进行走访和拍摄等。2006年8月，笔者与硕士生黄忠杰应台湾成功大学邀请，对台湾本岛各县市进行为期一个月的田野调查，走访了高雄、台南、屏东、嘉义、台东、彰化、鹿港、台中、台北的二十多位"传统艺术薪传奖"获奖者，考察了木雕、石雕、彩绘、木偶头雕刻、交趾陶、剪瓷雕、陶瓷、捏面、纸扎等项目。2007年5月，福建师大建校100周年之际，在仓山校区邵逸夫楼举办了"漳州木雕年画展览"。2007年夏，福建师大美术学专业师生与台湾成功大学艺术研究所师生组成"闽台民间美术联系考察队"，对泉州、厦门、漳州三地市的传统工艺和样式及土楼建造进行考察。近年来，学院先后承担了《中国设计全集·民俗篇》（商务印书馆2013年出版）、《中国木版年画集成·漳州卷》（中华书局2013年出版）、《中国剪纸集成·福建卷》（在编）、《中国少数民族设计全集·畲族卷》（在编）、《中国少数民族设计全集·高山族卷》（在编）的撰写任务，成为南方对"非遗"研究与保护，以及民间工艺研究的重要基地。这些工作都为本套丛书的采访和整理奠定了坚实的基础。

编辑出版此套丛书的构想，得到福建教育出版社原社长黄旭先生的鼎力支持。双方单位可以说是一拍即合，黄旭先生高瞻远瞩，清醒地意识到海峡两岸民间工艺口述史作为"新史学"研究的价值和意义，同时因为涉及海峡两岸，更显出意义非同凡响；林彦女士作为丛书的策划编辑，更是承担了大量繁重的申报审批和协调工作，使该丛书有序地推进和保证质量地完成。另还有许多出版社同仁为此付出了辛苦劳动，一并致谢！

2017年7月10日

目　录

前　　言

　　传统文化，非物质文化遗产，我们在谈论这些词的时候，到底是在谈论些什么呢？仅仅是能工巧匠们的高超技艺吗？相信在这样一个科技高速发展的世界里，没有什么技术性难题是聪明的人类解决不了的；如果有，那也只是时间问题而已。就拿制作一把榫卯结构的椅子来说，旧时候的木匠可能要花上一整天的时间来琢磨怎么开好那几个榫眼，而如今的木匠只需要使用开榫机，画好尺寸，打眼、拼装一天可能就完成了。但这并不意味着这种传承下来的技艺就不重要了。只是我们现在要搞清楚的是，我们在谈论起"木偶头雕刻艺术、传统文化与非物质文化遗产"时，我们到底在讨论什么，其核心应该是怎样的。显然重点不应只是在技艺上。

　　依笔者浅见，我们终究还是在谈论这一技艺在其起源、发展、传承，到如今的保护过程中，都留下了什么。任何被称之为"文化"的东西，都有历史赋予它的独特印记。正如我们之所以成为现在的样子，是因为过去的每一次经历塑造了现在的我们，传统文化传承至今也是如此。它也应该有"孩童期""青春期""壮年期"，有得意有失意，千千万万种经历塑造了现在的模样。我们谈论的正是这模样背后那浩浩荡荡舒展开来的，中华上下五千年或动荡不安又或太平盛世的时代，是如何浓缩于这巧手能工下的不朽作品之中。

　　偶，古时称为"傀儡"，又或是"魁儡子""窟儡子"，更早的可追溯到"俑"。孔子与人"谓为俑者不仁"，早在春秋战国时期"俑"便以殉葬用途出现，是中国古代坟墓中陪葬用的偶人，象征殉葬奴隶的模拟品。东周墓中使用变多，秦汉至隋唐盛行，北宋以后逐渐衰落，但仍沿用到元明时期。俑的质料以木、陶质最常见，也有瓷、石或金属制品。宋代以后纸冥器开始流行，陶、木、石质的俑开始渐渐减少。俑的形象，主要有奴仆、舞乐、士兵、仪仗等，并常附有鞍马、牛车、庖厨用具和家畜等模型，还有镇墓的神物。俑大多真实地模拟着当时的各种人物，与如今的戏偶形象甚是相像。

　　由俑衍生出偶，提线木偶又称"悬丝傀儡"，提线木偶戏古称"嘉礼戏"。相传汉高祖刘邦困于平城之战时，陈平制偶解围，这里的偶便是现在我们看到的提线木偶。而后又经数朝数代的发展，尤其到了明清两代，在闽南泉州地区更是达到了空前绝后的繁荣景象。同时在闽西上杭白砂一带，具有独特韵味的客家提线木偶也蓬勃发展。相传其来源于浙江杭州，但也还没有准确定论。

　　木偶不单单是提线木偶这一类，还有布袋木偶，但较提线木偶起源较晚，据史推论大约在明清时期源于福建泉州或漳州。之所以有两个不同的起源地，是因两地都是布袋木偶戏盛行之地，也都有类似的起源之说，所以无法确切说是哪一地区先有的布袋木偶戏。总的来说，布袋戏的具体起源在历史上还是一个谜，但较为公认的说法是明末清初出现于泉州地区，后传入漳州、潮州、台湾等地。

　　与提线木偶相比，布袋木偶个头娇小，操作更为简便，也更偏向于生活娱乐化。在这两种木偶戏盛行的闽南地区，

有非常浓厚的酬神、请神、抬神文化，庙宇小寺数不胜数。提线戏偶源于俑，自身本就有祭祀气息，与神鬼挂钩，后经发展逐渐成为了神在人间的形象。而布袋戏偶更多的是为演绎历史趣事、生活中的小波折，多了切合生活的人物形象，所以传播甚广，从闽南、台湾，乃至东南亚一带，海峡两岸都被这小小的掌中戏偶所吸引折服。

在这一戏剧文化中，戏偶的形象往往是一部戏剧的灵魂所在。我们前面说过，提线木偶最开始是从陪葬俑衍生出的，后又经历戏曲融合，所传承下的形象是带有祭祀色彩的；之后出现的布袋木偶戏，偏生活娱乐，那它所呈现的戏偶形象又是生活化的，戏偶的形象一直都在改变。最初是由木匠所制，后由佛具店兼制，最后才发展成拥有专门的木偶头雕刻师。

木偶头雕刻师是本书要研究的对象，他们在漫长的戏偶发展长河中链接着从宗教向生活化过渡的使命，你可以从他们的只言片语中找到历史压缩在这门手艺上的痕迹。我们的传统文化在时代的变迁中也许有时会沦为牺牲品，但千年的传承只要有一丝火苗还在燃烧，便能找到存续下去的理由与方法。

为什么客家提线木偶戏与泉州提线木偶戏在地域上相近，在发展却截然不同？木偶戏是如何风靡海内外，是怎样的故事经历造就了类似台湾"霹雳戏"这样独特的戏种？这千百年来木偶头雕刻艺术在海峡两岸是怎样随着木偶戏的兴衰而变化的，从它身上我们看到了怎样的地区时代缩影？传统木偶头雕刻在与各个时代的文化碰撞中，是怎样演变至今，又是怎样面对未来的？本书将带领读者走进海峡两岸木偶头雕刻师的艺术世界，从他们的手里口中，一窥这一技艺背后沉沉的历史积淀。

第一章　漳州木偶头雕刻艺术

第一节　漳州布袋木偶戏概述

布袋戏又称掌中木偶戏、指花戏等，是主要在福建闽南（漳州、泉州等）、广东潮汕与台湾等地区流传的用木偶表演的传统地方戏剧剧种。布袋戏戏偶的头和四肢均为木头雕刻，用布套缝制连接成基本人形。演出时给木偶穿上角色服装，表演者将手掌套进布制木偶身内，食指套在木偶圆柱形的空心颈部来操纵整个头部，以拇指和中指操纵木偶的左右两手，模仿人物的动作、姿态、神情进行表演。布袋戏在小型的舞台上，运用拟人的木偶，演绎古今历史、神话传说、民间故事……早期在许多的迎神庙会场合里，布袋戏是最常看到的民间戏曲表演之一。

关于布袋戏的起源迄今没有科学的定论。较为流行的有两种说法，其一是根据晋代王嘉《拾遗录》记载：

南陲之南，有扶娄之国，其人善机巧变化……或于掌中备百兽之乐，宛转屈曲于指间。人形或长数分，或复数寸，神怪倏忽，玄丽于时。

女学者丁言昭曾在蜚声中外的敦煌莫高窟 31 窟中发现一幅画于盛唐的壁画《弄雏》，画的是一个妇女举起手臂，运用指掌给孩子们做表演的情形。两者所描绘的内容都类似于今天的布袋戏样貌，但还不够清晰，也没有足够的资料确切证实布袋戏在晋代或唐代就已出现，所以这个起源只能算是一个猜测。

其二是据清代李斗的《扬州画舫录》记载：

……以五指运三寸傀儡，金鼓喧阗，词白则用叫颖子，均一人为之，谓之肩担戏。

敦煌莫高窟 31 窟《弄雏》（资料图）

《扬州画舫录》所记的"肩担戏"，表演形式与布袋木偶戏已较为相同。清嘉庆年间刊本的《晋江县志》卷七十二，《风俗志·歌谣》又记载：

有习洞箫、琵琶，而节以拍者，盖得天地中声，前人不以为乐操土音，而以为御前清客，今俗所传弦管调是也。又如七子班，俗名土班，木头戏俗名傀儡。近复有掌中弄巧，俗名布袋戏。演唱一场，各成音节。

这是已知的最早关于布袋戏这一词的记载，因此学者们也一致认同布袋戏起源于清中叶嘉庆时期这一猜测。此外，坊间对布袋戏起源也有很多传说。泉州地区普遍流传着一个

说法：明朝嘉靖年间，有位屡试不中的秀才梁炳麟，在福建仙游县九鲤湖一座仙公庙祈求高中后，做了一个梦，梦中有一位老人在他手上写下"功名归掌上"后离去。梁秀才醒后非常高兴，认为是及第的吉兆，不料当次应试又名落孙山。失落之余，他开始向邻居学习悬丝傀儡戏，并发展出直接套在手中的人偶。凭着深厚的文学修养，他出口成章，又能引用各种稗官野史，马上吸引了许多人来看他的表演。布袋戏从当地开始风行起来，梁秀才的名声也跟着水涨船高，此时他才领悟了"功名归掌上"这句话的意涵。另一传说是在漳州，内容与泉州的大同小异，只不过梁炳麟的名字改成了孙巧仁。

总的来说，布袋戏的起源在历史上还是一个谜，但较为公认的说法是明末清初出现于泉州地区，后传入漳州、潮州、台湾等地。

流行于闽南的布袋戏有两个流派：一是以漳州地区为代表的北派布袋戏，二是以泉州地区为代表的南派布袋戏。两个派系之间的主要区别在于音乐、唱腔和表演风格。另外在清中叶传入台湾后演变出的金光布袋戏，也在后期对南北派的布袋戏产生了较大的影响。

以泉州地区为代表的南派布袋戏唱的是南调（包括傀儡调），亦称"南管"。早期的南派布袋戏附属于傀儡戏，从戏偶的造型到表演形式大都沿袭傀儡戏的做派。直至1798年泉州产生第一个职业布袋戏团——金永成偶戏团，布袋戏才得以从傀儡戏中独立出来，在19世纪发展到全盛阶段。但其表演风格从一定程度上来说已经定型——有傀儡戏的特征，注重操作技巧。傀儡戏的表演有严格标准，动作的进程必须有"起落煞"："起"为动作的开始，"落"指起伏有致的动作发展，"煞"是动作的结束。无论剧情发展如何，人物角色特征如何，表演必须依照"起落煞"的进程进行。这种规范要求傀儡戏艺人有更高的操作技巧，在既定的规则中，在剧情发展的轨迹下，将傀儡操作得有板有眼，更有声有色。虽然并未从名称上体现"起落煞"这个规则，我们却不能否认南派布袋戏在一定程度上沿用并受益于傀儡戏的技巧。南派布袋戏以泉州闽南语口白演出，采用梨园做派，表演较细腻，文气十足，擅长文戏，讲究偶头与身段的细致。

20世纪初，比梨园布袋戏更重视唱工的笼底戏流行于泉州。虽然此戏码身段细致，唱工讲究，但因演出完全照本宣科毫无创意，加上诗韵饶舌，终究无法深入民间。经过一段时间的沉淀改善后，这些戏码转成较活泼的章回小说，更在大幅度改良南管音乐后，配合其音乐的打点、过门，泉州布袋戏改良出极适合文戏的戏码。不过，因为其进步幅度无法与台湾布袋戏、漳州布袋戏相比，至此已失去龙头的地位。所以至今闽南布袋戏在外看来还是以漳州（北派）布袋戏为主。而相较于布袋戏，泉州提线木偶戏更为外界所赞赏。

北派布袋戏唱的是北调（汉调、昆腔、京调），亦称"北管"，以漳州地区为主。漳州布袋戏的戏箱总数、偶头、戏码与泉州相似，应属同源。不过后场音乐却与泉州不同，使用的是锣鼓、唢呐等北管音乐。因为唢呐音调高亢，锣鼓喧天，不适合与文戏剧情配合，因此，漳州布袋戏戏码通常为加入武打场面的武戏。此种用北管音乐且擅长武戏的漳州布袋戏被称为北管布袋戏或北派布袋戏。此外，漳州的云霄、诏安、东山、平和等县，因邻近潮州，不同于漳州其他地方，用潮州曲乐作为后场配乐，特别称为潮调布袋戏，不过该布袋戏仅于漳州小区域流行。

20世纪初，漳州地方士绅蓝汝汉自上海引进京剧并大

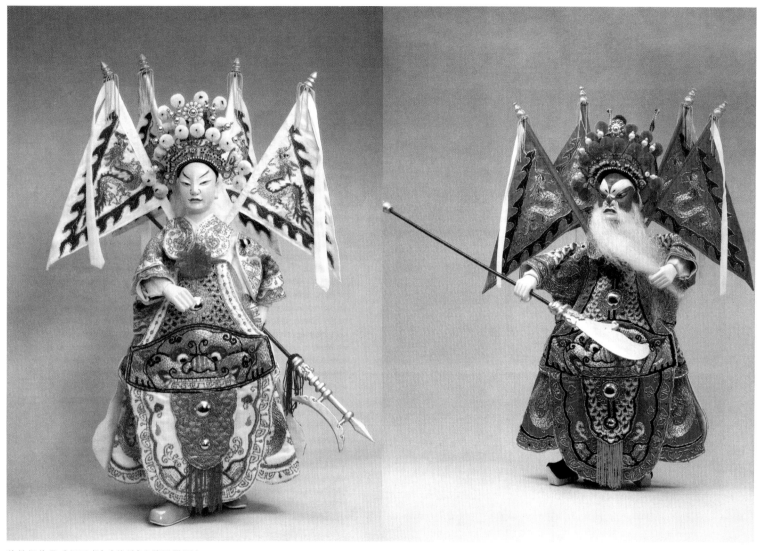

徐竹初作品《赵子龙》《黄盖》(徐强供图)

力推广，同时间，漳州艺人杨胜将京剧唱腔与演出身段引进布袋戏演出中。就音乐方面而言，此阶段的漳州布袋戏大量加入京剧腔调；身段方面，则重视木偶肢体细节。1900 年至1930 年，漳州北派布袋戏与流行于台湾和泉州的南派布袋戏分庭抗礼，并在影响力与风格上略胜一筹。不只如此，该类型布袋戏还于日后传入台湾，即李天禄的外江布袋戏。

1932 年，大幅改善与进步的台湾歌仔戏从台湾风行到漳州。受其影响，漳州歌仔戏自行改良成芗剧。漳州布袋戏开始模仿芗剧，部分剧团改唱歌仔戏唱腔，不过掌上功夫仍采用京剧做派，是为歌仔调布袋戏。之后，经过多次变革，20

世纪 50 年代定型的漳州布袋戏以热闹、武打、幽默、传奇、性格多样化见长，如《封神榜》《西游记》等戏码。此外，在表演中用木偶模拟穿插各类动物，也是北派布袋戏的特色。

中华人民共和国成立后，以国家力量大量培养布袋戏传承人员，漳州布袋戏也进入了一个新的发展时期。1959 年 3 月，漳州龙溪成立了"龙溪专区木偶剧团"，该剧团集中多位布袋戏艺术家，形成了民间艺术向专业艺术迈进的雏形。20 世纪 60 年代开始，漳州布袋戏向全国范围传播，并走向世界。1960 年，于罗马尼亚举行的第二届国际木偶傀儡戏节上，《大名府》《雷万春打虎》这两出漳州布袋戏戏码，凭借精彩表演获得一等奖，并荣获两枚金质奖章。但后因历史原因，漳州布袋戏发展在相当长一段时间内停滞不前。

20 世纪 80 年代，我国实行改革开放政策后，政府扶持成立了漳州木偶艺术学校。同时，在国家一级演员庄陈华与新生代接班人洪惠君、吴光亮等人努力下，漳州最大的职业布袋戏团——漳州木偶剧团也借由儿童木偶剧《森林的故事》等新戏码重新活跃了起来。

现今包含漳州布偶戏团在内的漳州多家职业布袋戏剧团也如同台湾的传统布袋戏一样，面临着从未有过的挑战：市场萎缩、观众层面越来越窄、创新剧目资金缺乏……为突破困境，漳州木偶剧团积极寻找新的发展途径，通过送戏下乡、组织演员到外地演出等方式开拓演出市场，同时通过各种形式，以台湾金光戏行销模式为效法对象，来提高漳州布袋戏的知名度。而早年许多从泉州流传过来、保留了一百多年没被破坏的社会架构及传统语言（闽南语）的流传，则为布袋戏提供了一个良好的研究与展演环境，这也是让布袋戏香火蓬勃延续了四五代之久的主要原因。

漳州布袋戏还与本地民风民俗相互依存。在漳州各地都有传统的民俗节日，如农历春节、元宵、中秋以及带有崇神尚鬼色彩的中元节等，还有神诞、做醮、祈平安等民俗活动，几乎所有庙会、迎神活动都需要傀儡戏的参与。这是漳州民俗活动中最普及、最盛行的民间表演，漳州布袋戏与布袋戏木偶自古都是通过这些平台来展示和发展的。布袋戏木偶以往的主要作用是作为"筹神娱人"的表演道具，随着社会的发展，木偶在历史进程中身份逐渐多样化，开始走下表演舞台，作为欣赏类、玩具类工艺品，走进寻常百姓家。

第二节 漳州木偶头雕刻口述史

历史溯源

漳泉地区自唐代以来就有造诣极高的神佛雕刻和泥塑技艺。据《漳州文化志》引史证资料，明末漳州东门的作坊就专事木偶、神像、泥偶的制作和经营。

清末至民国初年，漳州木偶雕刻进入了规范化制作。漳州木偶头雕刻的基本特质逐渐定下型来，即造型严谨，精雕细刻；人物性格鲜明，夸张合理，有地方特色；彩绘精致，着色稳重不艳，保留唐宋的绘画风格。漳州木偶头雕刻历来师徒相承，且以家族祖传的方式为主，近代以来出现了许多享誉全国的雕刻世家。

派系传承

漳州布袋戏的雕刻家族近代比较出名的是徐年松与许盛芳两家。徐年松的太祖徐梓清于清朝嘉庆年间（1807年）在漳州尪仔街（北桥街）开木偶、神像雕刻店，店号"成成是"。历经第二代徐和、第三代徐骆驼，直至第四代徐启章改店号为"自成"，第五代徐年松

改店号为"天然"。漳州早年的布袋戏唱汉剧，后改唱京剧，徐年松于1937年左右首先把脸谱由汉剧改为京剧，现徐年松已传子及孙三代，徐家第六代徐竹初、徐聪亮，第七代徐强、徐昱。两个世纪以来，近现代漳州布袋戏偶绝大部分是由徐家供给的，不仅在民间方面，他们为漳州木偶剧团的成立也出了很大的力，由徐竹初、徐聪亮兄弟二人以及他们培养的学生支撑起了漳州布袋戏偶的雕刻。

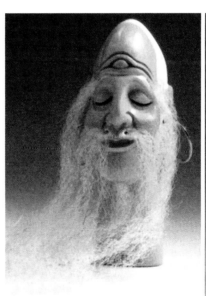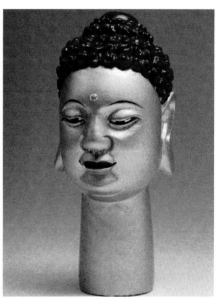

徐竹初作品《长眉罗汉》《如来佛》（徐强供图）

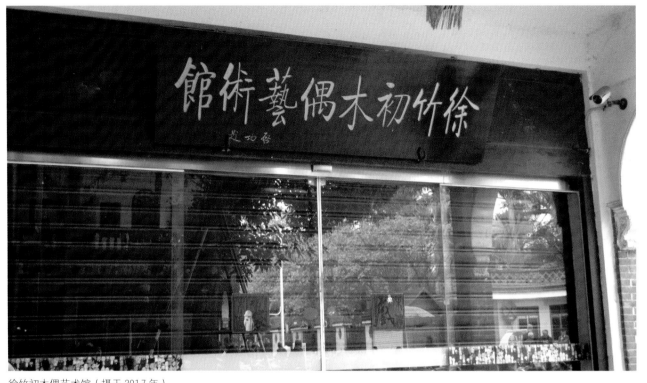

徐竹初木偶艺术馆（摄于 2017 年）

许氏一脉则可追溯至清光绪年间，许玉带在龙海石码镇开店经营木偶雕刻，店名为"西方国"。其子许盛芳于 20 世纪 40 年代驰名闽南一带，其木偶的粉彩工艺广受赞誉。许盛芳之女许桑叶，现为福建省艺校漳州木偶班雕刻教师，许家的风格由她及所授的弟子进一步发扬。

艺术特色

布袋木偶头的面部五官以及神态表情的雕刻，对木偶角色的塑造起到了首要作用，而服装道具辅之。由于其"偶性"特征，面部形象固定，不会像人一样随着环境与情绪等因素的变化而产生丰富的面部表情，所以木偶面孔塑造成型后就已经确定了其第一性格特征。

漳州布袋木偶戏的角色在生、旦、净、末、丑行当齐全的基础上，为了适应表演和新剧目的需要，在一代代雕刻师的努力下，创造了大量新造型。如今角色上、天仙魔怪、飞禽走兽，应有尽有；形象上，眉目生动传情，神态孤傲奇绝，造型出神入化，个个不同。漳州布袋戏木偶头丰富的面部特征通过"五形三骨"的设置来体现，即两眼、两鼻（孔）、一嘴，与眉骨、颧骨、下颌骨的设计。雕刻木偶的眼睛时，要刻得稍微往下看，这样观众坐在座位上仰头看舞台上的布袋木偶时，才能达到人偶相视的良好效果。

漳州布袋木偶有着鲜明的北派特色。木偶造型比南派体态略大，模仿昆、汉剧里的相应角色，脸谱和装饰服装也参照京剧，严格遵守不能互相串用的传统。将图样略加变化并定型下来，雕刻写实中略带夸张，整体风格粗犷大气。漳州

布袋木偶戏中的许多面孔形象与京剧脸谱存在很强的一致性，比如关公、曹操、张飞、程咬金等文官武将。

随着时代的发展，漳州布袋木偶戏表演空间扩大，现在许多比赛和汇演都安排在人戏剧场进行，木偶尺寸和表演舞台也相应增大。中华人民共和国成立后，表演方式有了由"坐式曲臂"到"立式直臂"的变化；偶头和脸谱大小，也从传统的八寸扩大到一尺二，木偶的武打动作范围进一步扩大，视觉效果更清晰。到了影视木偶剧创作中，木偶还参考角色年龄、特征来制作。木偶尺寸加大，重量也相应增加，同时舞台的加大，动作表演范围也随着扩展，这对演员的动作表演和持偶能力有了新的要求。

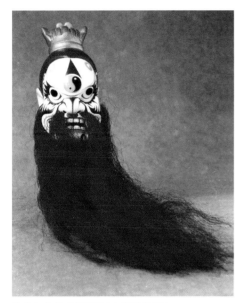
徐竹初作品《花面仙》（徐强供图）

徐竹初作品《霸王》（徐强供图）

徐竹初作品《曹操》（徐强供图）

木偶雕刻工艺

笔者采访了多位木偶雕刻艺人，他们均表示雕刻木材首选樟木，原因如下：

其一，闽南地区盛产樟木，取材方便，价格咸宜；其二，樟木拥有防虫蛀的香味，保存时间长久；其三，木偶颈部掏空，为布袋戏表演手指操控部位，而手指容易出汗，樟木可吸汗除臭；其四，樟木木质坚韧细腻，纹理清晰，易于雕刻；其五，"刻偶先刻手"，雕刻易受伤，樟脑油能消毒，使手上伤口愈合快且不会溃烂；其六，樟木的重量较轻，雕刻出的

木偶适宜长期举着进行表演。

此外，选樟木以樟儿为最佳，也就是樟木主干旁边接着长出来的新芽，是树上最好的一段，质地较轻，不易裂开。樟木砍下来先放上一段时间，自然风干后再用，放在屋角，要用了就把皮砍掉，截一段下来用。

"巧妇难为无米之炊"，除了木材，刻偶工具在整个手艺中也占据了关键地位。刻偶步骤繁复，主要使用的工具却很简单，如：斧头一把、称手的大小刻刀数把（平刀、圆口刀）、圆锥一支、手锯一把、篾刮子一把、竹刀一把、画笔大小各

刻偶工具（摄于2016年）

数支、颜料若干（以矿物颜料为主）、蜡盘一块等。这些工具基本能够购买到，有些是艺人们根据自己多年雕刻经验，按个人喜好和实际需要自行制作。辅助性的工具包括砂纸、棉纸、磨刀石、针线、加热器等。现代木偶雕刻开始运用一些现代工具，如雕刻机、电锯、电钻、喷漆等。

漳州木偶头雕刻的工序复杂严谨，大致分为雕刻和粉彩

两步，细分则包括开坯、定型、细雕、修光、上土、裱纸、上粉、开脸、盖蜡、装饰以及安装活动的嘴和眼珠等数十道基本工序，技术性很强。漳州木偶雕刻艺人手法步骤大致相同，以下借徐竹初的雕刻步骤作为说明。

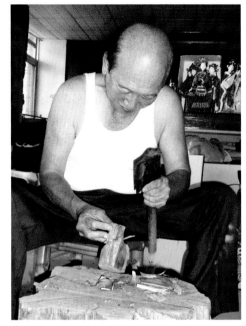

开坯（徐强供图）

开坯。挑选品质上好的樟木，锯成长约10厘米，宽约7厘米的节段，然后用斧头劈成三角形（"桃形"的三面体）。每段都先在五分之二的下半部分砍成脖颈形（圆筒形状），再将五分之三的上半部分劈成所需的头脸大体，以备定型之用。布袋戏中许多角色头戴帽子，所以要留出头部一半左右刻"头戴"。该部位形状和直径固定，不能过大或者过小。

定型。刻偶的重要阶段是刻粗胚，木偶形象在该阶段得到大体呈现。运用"五形三骨"定理，"五形"指两眼、一嘴、两鼻孔，"三骨"指眉骨、颧骨、下颌骨，以鼻梁为中线，定出鼻、眼、额头的位置，各占三分之一，然后决定下颌、嘴及耳的位置。初学者可用铅笔定点，技艺成熟的艺人能靠感觉用刀大致划一下位置，按所设计的角色形象大致定位后，便开始用圆口刀粗刻五官。

定型（徐强供图）

裱纸（徐强供图）

细雕。用平刀对粗坯加深细刻，大至脸的轮廓，小至眼皮、耳部、嘴角、皱纹等细部结构。直至整个素胚完整呈现。

修光。这是对细雕的修补。用平刀将面部较大的刀痕修匀，再依次用玻璃片、砂纸抛光，同时对面部结构加以整形，做细微调整。该阶段注意顺着木头纹理方向，从高处往低处抛光。

上土。程序关键且复杂，材料包括泥土与胶水。泥土采用金门岛或厦门同安县的黄土，质地细腻、粘度适中。胶水为粘性较强的牛皮胶，牛皮胶用火熬至融化，粘稠适度。取熬好的胶水，倒入研磨细腻的黄土中，加适量滚烫开水，搅拌均匀。在木偶上刷一两遍，自然阴干（火烤亦可，缺点是木头易裂）。

裱纸。作用为盖住黄土，防止掉落或裂开，保护木头。将藏置过的较薄的手工制棉纸（新纸较脆，易裂开）撕成小片，在需要裱纸的部位刷上调制好的胶水，覆上棉纸，全面刷平。从局部开始直到给整个头部盖上棉纸，待干后用小竹刀沾水修光压紧。棉纸盖完后，再刷上胶质较浓的黄土，使裱层牢固，晾干后再刷（胶土的浓度逐渐减少），反复刷二十遍左右。接着用水砂纸进行水磨，仔细修整。细磨后，用小刀细修五官的细部，然后沿着棱角再修刻一遍，使用竹篾挑黄土按结构修补五官，使线条清晰明朗，整齐端正。

上粉。这道工序更为复杂细致。先将白粉（白铅粉加白矿石研成粉）调入牛皮胶，搅成干块状，放在干净的石头上猛敲，入钵研磨成药膏状，然后冲入开水，搅成牛奶状。经过较长时间的沉淀，用纺绸过滤两遍后，才可以使用。上粉时要顺一个方向施涂，每一遍过后均需微火烤干，如此反复进行五十次左右。再用竹刀将不平的地方和线条不明显的地方修整清楚，直到木偶头达到像瓷器一样光亮细洁的程度，上粉才完结。

开脸。主要根据角色所需配色与脸谱纹样，用工笔画工具（国画颜料、毛笔）进行细致彩绘。顺序由淡到浓，从整体到细节，从大面积到小局部，要注意颜色的深浅变化。画脸的颜色以金、银、锌粉、辰砂、银朱、藤黄、佛青、朱膘、墨等为佳，这些颜色涂后不褪色，耐久性强，最适用木雕彩绘。

盖蜡。用刷子蘸天然石蜡拭光，可以使木偶表面光泽美观，色彩经久不褪，同时也可以起到护色防潮的作用。

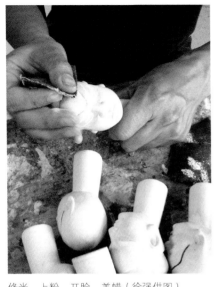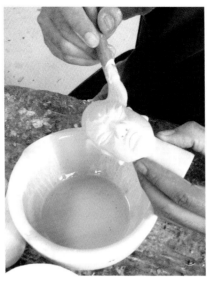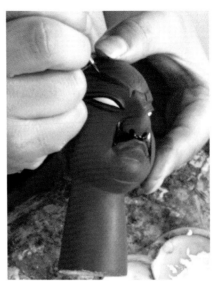

修光、上粉、开脸、盖蜡（徐强供图）

装饰。这是最后一道工序，根据角色需要配发式、胡须、戴帽等，装四肢，穿戴服装。

地位影响与发展现状

2006 年 5 月 20 日，漳州木偶头雕刻经国务院批准列入第一批国家级非物质文化遗产名录。

几十年来，漳州木偶雕刻的技艺水平一直走在全国前列。除了布袋木偶剧团之外，漳州雕刻艺人还为提线木偶、杖头木偶等多种国内木偶职业剧团制作相关木偶。漳州传统木偶雕刻艺人固守本真，坚持该项传统技艺创作的同时，也追求现代发展。以徐竹初为代表的徐氏家族不仅承载了漳州木偶雕刻 200 多年的历史，更在近现代创造无数荣誉，声名远播国内外，是漳州木偶雕刻技艺的"活名片"。徐竹初被称为"国宝级雕刻艺术家"，传授培养了大批海内外木偶雕刻艺术人才，为弘扬祖国优秀传统文化艺术做出了杰出贡献。

此外，漳州木偶戏与木偶雕刻艺术还拥有漳州木偶艺术学校和木偶剧团这两支拥护力量。漳州木偶艺术学校是全国唯一一所专门培养布袋木偶戏表演、木偶雕刻的职业院校，前身是 1957 年创办的龙溪专区艺术学校木偶科，由布袋木偶戏知名艺人杨胜、郑福来、陈南田等授课。第一阶段招生三届，自 1958 年正式开班到 1961 年 9 月共招生 33 人。"文革"期间停办，后因文宣队工作需要，先行由原木偶剧团人员承办学员班。1977 年陈南田恢复带徒，艺校恢复开办（一说陈南田带徒为木偶剧团学员班过渡时期，艺校于 1980 年 5 月正式恢复办学）。1980 年 5 月，福建艺术学校龙溪木偶班正式开办，面向全省招收小学、中学毕业生，设六、五、三学年制，毕业后按学制颁发大、中专文凭。1985 年，龙溪地区更名为漳州市，福建艺术学校龙溪木偶班又改名为漳州木偶艺术学校，隶属于福建艺术专科学校（现福建职业艺术学院），校

址毗邻漳州市木偶剧团。业内多以"（福建）省艺校木偶班""艺校木偶班"称之，多年来为漳州木偶雕刻行业输送了不少雕刻人才。

漳州市木偶剧团是福建漳州最为专业的从事漳州布袋木偶戏创作表演的文化事业单位，也是至今为止全国唯一一个漳州布袋木偶戏职业剧团，还是首批国家非物质文化遗产名录项目——"木偶戏"（漳州布袋木偶戏）和"漳州木偶头雕刻"的保护单位，和联合国教科文组织国际木偶联会中国中心艺术交流实验基地。其前身是 1959 年由漳州市南江木偶剧团（1951 年成立）和漳浦县艺光木偶剧团（1953 年成立）合并成立的龙溪专区木偶剧团。1968 年，龙溪专区更名为龙溪地区，剧团同步更名为龙溪地区木偶剧团。1985 年，

漳州木偶艺术学校（摄于 2016 年）

许桑叶在漳州木偶艺术学校进行教学（摄于2016年）

漳州市木偶剧团（摄于2016年）

赛中荣获大奖。剧团曾出访亚、欧、美、澳四大洲40多个国家和地区进行文化艺术交流演出，其木偶戏被赞为"世界龙溪地区"地改市"为漳州市，剧团遂更名为漳州市木偶剧团。

建团50多年来，剧团不断探索、改革与创新，形成了具有民族和地域特色的艺术风格。剧团与国内电影厂、电视台合作拍摄41部（200集）影视作品，先后17次进京献艺，多次为国家领导人及外国元首演出，受到国家领导人的表扬和鼓励，并屡次在全国和国际比

第一流艺术"，木偶头雕刻被赞为"东方艺术珍品"，受到国内外观众、专家、学者和新闻媒体的高度评价。

在多元化的今天，漳州木偶艺术面临着现代新潮艺术与市场经济的冲击。其经营生产方式独立单一，缺乏业界交流，过度强调木偶雕刻的商品化，造型雷同，传统木偶雕刻艺术的文化意蕴和某些个性特征已被抛弃，木偶戏表演更日益减少，观众流失。木偶角色缺乏新剧目的推进，青年一代对木偶艺术兴趣减弱，技艺后传无人，现有人才流失和缺乏高素质创新设计人才等是困扰雕刻艺人的一大难题，也是影响漳州木偶艺术保护、传承与发展的制约因素。

一、徐竹初："我们的优势，人家达不到。"

【人物名片】

徐年松（1911-2004），男，汉族，福建漳州人，漳州著名木偶头雕刻大师。擅长北派布袋木偶头雕刻，与南派布袋木偶雕刻大师江加走合称"南江北徐"。其木偶头雕刻风格别具一格，百余种头像，神态各异，脸谱设色鲜艳，造型趋于写实，稍带夸张，生活气息浓郁。1955年，漳州工艺美术社成立，他负责培养新一代雕刻艺人。1959年，其创作的生、旦角色被选送参加全国工艺美术展览，受到文化美术界的好评。1962年，徐

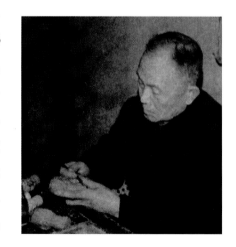

年松进入漳州市木偶剧团专职从事木偶设计雕刻，他创作的《闽文旦》与《文武生》获"木偶舞台设计"特等奖。

徐竹初，男，汉族，1938年生，福建漳州人，徐年松长子。国家一级美术师，享受国务院特殊津贴专家，中国艺术研究院民间艺术创作研究员，2007年，被认定为国家级非物质文化遗产项目"漳州木偶头雕刻"第一批代表性传承人。先在漳州工艺美术社工作，后进入龙溪专区木偶剧团（现漳州市木偶剧团）工作至退休，现为漳州竹初木偶艺术馆艺术总监。

先后为30多部木偶艺术电影片和电视剧设计并制作木偶，其雕刻的"北派"木偶头取材、技法源于汉剧风格模式，强调表情化和性格化，行当齐全，神态各异，生动传神。曾在中国美术馆及世界10多个国家和地区巡展作品并获奖，作品礼赠外国政要。其艺术成就被拍摄为多部专题片，并出版有画册《徐竹初木偶雕刻艺术》等。

徐强，男，汉族，1965年生，福建漳州人，徐竹初之子，徐家木偶头雕刻第七代传人。他创作的木偶头造型具有很高的艺术性和观赏性，艺术手法独特，性格化造型丰富，雕刻精细，有戏曲人物、古典小说中的人物，又有神话传说中的神仙、鬼怪等形象，个个脸谱不同，神态各异，栩栩如生。

其作品曾在中国美术馆及美国、英国、俄罗斯、德国、日本、澳大利亚、韩国、新加坡、瑞典以及我国香港、台湾等100多个国家和地区巡回展览，被许多国家和地区的美术馆、博物馆及艺术家、收藏家收藏。其作品还被作为国家的珍贵礼品赠送给许多国家的首脑和贵宾。其设计的木偶造型先后获得20多项国家专利。

口述人：徐竹初

时　间：2016年10月7日

地　点：徐竹初家（漳州市澎湖路6号漳州木偶剧团宿舍）

家传绝活

木偶头雕刻是我们祖传的东西，我父亲过去专门做木偶，以前的事大多是听父亲讲的，也有听我叔公讲的。我们家一直是闽南地区有名的佛像雕刻和木偶雕刻的手工作坊，到我是第六代了。第一代应该是在清朝嘉庆年间，我祖爷爷徐梓清（1768-1858）开了个店铺叫"成成是"。接下来是徐和（1807-1904），第三代是徐骆驼，第四代是我叔公徐启章（1890-1964），一直都开木偶店。我叔公的店号是"自

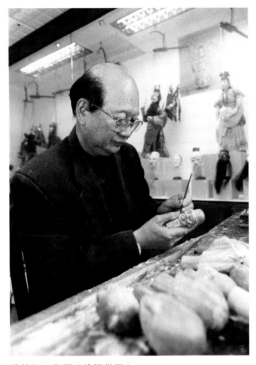

徐竹初工作照（徐强供图）

成"，他主要做一些木偶，还做一些泥偶。接着就是我父亲徐年松（1911-2004），他独立了一个店号叫"天然"，当时的店铺都是后面生产，前面开店，连在一起的。到了我这儿，创建了漳州竹初木偶艺术馆，我和我弟弟徐聪亮是我们家族木偶雕刻第六代，我的儿子徐强和我弟弟的儿子徐昱也做这一行，他们两个是第七代了。

　　我爷爷以前不仅靠手艺吃饭，也是个土医生，给人看病。我父亲说，他小时候家里很苦，常跟着爷爷帮忙，所以跟着爷爷学了很多手艺，包括木工活、打铁、做鞋子他都学过。爷爷死的时候，父亲才12岁，之后他就跟了我的叔公（徐启章），帮忙做些泥偶、木偶。后来我父亲也一直搞这个手艺（木偶雕刻），但当时单纯做一项活儿混不了饭吃，因为漳州毕竟地方比较小，过去给戏班子做演出木偶，人家买你一套木偶，大概六七十个，演几十年不坏，最多旧了面部翻修一下。所以还得做泥偶玩具，用泥巴做的，价格比较低，各种人物几十种造型。到了春节假日，摆在路边卖，我也帮忙卖

过。过去没有什么玩具，儿童喜欢玩，喜欢看木偶剧。看到喜欢的一些形象，几个小孩就你买三五个他买三五个不同角色，自己用家里的旧衣服缝一下，凑在一起就可以演故事了。我以前小时候也经常这样讲故事给邻居家的小孩听。

　　只做木偶、泥偶是不行的，所以父亲还雕菩萨、佛像、做纸扎、龙灯、花灯，还有节日上舞的狮子等等，那时我们

徐竹初作品《福神》（徐强供图）

徐竹初作品《顺风耳》《千里眼》(徐强供图)

漳州一带都爱用父亲做的狮子。春节到了，父亲还会做一些刀枪剑的小玩具在街边卖。父亲原来跟我叔公做活，直到结婚后，20 岁左右自己出来开店，地点在"圆圈"①附近。听父亲说，抗战时期那附近有个做工艺的叫清文师，父亲和他两人合作，专门做南洋②、台湾地区的一些木偶、木偶服饰和道具。那会儿那里的木偶销路还是蛮好的。

少年学艺

我从头讲起我的经历吧。我 1938 年出生，那时日本飞机经常到漳州来炸，死了不少人。当时我家住在城里，因为怕日本飞机来炸城市中心，父母就搬到了城外东门郊区的外公

①在漳州市中心，漳州市新华西路一头，临近文昌门。
②南洋是明、清时期对东南亚一带的称呼，是以中国为中心的一个概念。清朝时期也将江苏以南的沿海诸地称为"南洋"（江苏以北沿海称"北洋"）。

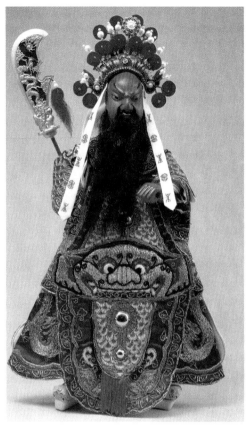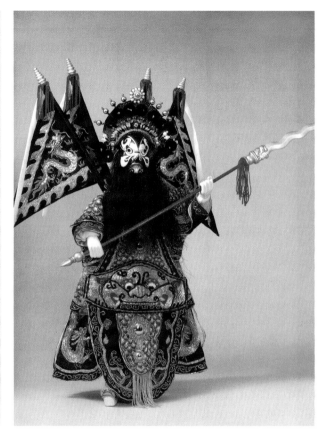

徐竹初作品《刘备》《关羽》《张飞》(徐强供图)

家。我外公当时是一名医生，自己开了一个药铺兼看病，在郊区一带比较有名气，住的房屋也比较大，还自己简单挖了一个防空洞。搬到外公家时，母亲正怀着我，住过去后，父亲也经常跑到外面去给人家修庙做工。外公家地名叫祈宝亭，是弘一法师①取的。原来叫猪母亭，是土话，因为地势很低，一下大雨就涨大水，人家说猪母拉尿就涨大水，是这个意思。

地方偏僻，当时弘一法师住在那边，说这个名字不好听，便改了名。外公家旁边就是佛祖庙，弘一法师当时在南山寺弘法讲课，在那住了将近一年。弘一法师身体不好，经常请外公去看病。他在寺庙阁楼看书写字，一些和尚过来帮忙他的起居用食，父亲又经常去南山寺修理佛像，和寺庙的和尚比较熟，就帮忙兼起了挑水买菜的事情。弘一法师爱艺术，喜

①弘一法师：即李叔同(1880-1942)，中国近代著名的书法家、诗人、佛学家，早年留学日本。回国后，多年从事美术音乐教育。1918年出家，主张"念佛不忘救国，救国不忘念佛"。1938年正月至4月，59岁的弘一法师在泉州、惠安、厦门鼓浪屿弘法。5月8日，受漳州(龙溪)佛教界之请去漳州弘法，得免陷于厦门，但却因此陷于漳州。直到10月，由性常法师接回泉州。道经安海，弘法一月。

欢父亲雕刻的佛像。我出生时，父亲请弘一法师帮忙取名，他听了很高兴，得知我是男孩，也是头胎，他想了想就说，不然叫竹初吧。竹子的初期是笋，竹子生长很快，不求什么特殊条件，有阳光雨露就能生长，地下那许多密密麻麻的根，还寓意子孙财富兴旺。

我们在外公家一直住到我4岁左右，也就是1942年的时候。后来抓壮丁，父亲连夜带我们逃到了城里的解放路，我印象很深。当时我父亲不大出去，只在家里做木偶，或者修理佛像。我也只在家里简单帮忙，不敢出去玩，那时候治安不好，经常有小孩被人骗走，就这样一直到抗战胜利后。

我快10岁时，母亲看父亲做木偶赚不了钱，生活也辛苦，希望我以后念一些书，找别的工作做，不要再继承父业了，便借了些钱送我去离家比较近的英国人开的华英小学读书。那种学校每天都要祈祷，小孩比较调皮，祈祷的时候抬起头来看，会被重鞭子打下去。那时每天到了9点课间就有一杯牛奶和一小块饼干吃，说是英国人救济中国贫民小孩的。没想到，有一次牛奶是变质的，喝了整个班一二十个人都拉肚子。因为没钱看病，只买一些简单的草药吃，我一直治不好，只能在家没法去念书。我记得在家里头发掉光了，人家都叫我光头。病了差不多有半年，后来中华人民共和国就成立了。父亲被选为街长，但是是没有薪水的。当时搬家到了东门街，南下干部到我家来，看到我家这么穷，我又病了，就带我去医院看病，治疗了两三个月我的病才好。

后来继续上小学，但我还是对雕木偶更有兴趣。那时市里文化馆组织漳州木偶戏汇演，受到好评，后来去上海演出也很受欢迎。到1951年，父亲还到北京去跟苏联专家交流经验。那时到北京去，是很风光轰动的事情。回来后，木偶订

单就多了起来，我于是一边念小学一边帮忙。看到木偶得到政府重视，母亲才同意我学刻木偶。于是我用课余时间慢慢学，有时候点个煤油灯刻到晚上九点多，还有刻到半夜的。有次头太低，头发都被烧了一大把。还有一次刻关公时把手给刻了，整个木偶头都被血染红了，母亲半夜起来看到，赶紧用草药把我的手扎起来，劝我休息，但我还是坚持刻了一段才睡觉。

我16岁上了漳州一中。当时参加首届全国青少年科学技术工艺品展览会，我构思了三个造型各异的木偶头，一个小孩，一个老翁，还有一个最传统的大花脸，父亲很赞同。我开始刻小孩，小孩一般都天真可爱，喜欢听故事，我就给他们讲故事。他们有时候听得哈哈大笑，我说谁笑得最好我就给谁糖果吃。他们有的笑得露出两个牙齿，两个酒窝，眼睛眯眯的，我就记下这些特点来刻。老翁的话，我是去观察挑担子的老农，背驼、有皱纹，从观察中抓住特征来刻，不是一下就刻好的，花了将近半年时间。大花脸，我刻的则是一个青花脸。这三个受到了大家的好评，选到了省里去，后来不知道什么时候又选到了北京去。到1955年七八月份，《人民日报》《中国青年报》发表了相关文章，当时还没获奖，但郭沫若去看了，夸我的木偶"神情逼真生动"。后来获了特等奖，当时只有三个获得特等奖，一个新疆的，一个广西的，只有我一个汉族。之后我每天接到上百封来信，许多工人、学校鼓励我继续做下去。报纸进行了报道，还有一个新闻制片厂给我专门录了个纪录片叫《少年雕刻家徐竹初》。

从此我就有了点名气。到了那年年底，大概12月一天的傍晚，徐向前、徐特立来到我家，看望我，鼓励我，我还托他们拿两个我刻的木偶送给毛主席。那两个木偶一个是老

翁，一个是小丫鬟，很适合我们那的一个戏叫《桃花搭渡》[1]。当时也没多想，送了就送了，大概到了第二年3月，开学了，门卫叫住我，说有一封中共中央寄给我的信。我打开一看，是用打印机打的，很漂亮的字，上面写着："徐竹初同学，你寄给毛主席的两个木偶收到了，很高兴，谢谢你。希望你好好学习，今后更好地为祖国服务。1956年3月8日。"

雕刻生涯

1957年，我初中毕业，本来被破格保送到中央美院，学校通知也下来了，但后来没去。因为母亲刚过世两三个月，家里兄弟姐妹五六个，我又是老大。当时搞合作化，组织了工艺美术社，父亲做社长。工资很低，每个月才三十多块，要养活六七个人很困难。有时候父亲还要到外地工作，所以我要留下照顾弟弟妹妹们，而且可以跟父亲多学习一些东西，增加些家里的收入。于是我就去漳州工艺美术合作社参加工作了。

1958年5月，我调入了南江木偶剧团，第二年，南江木偶剧团就与漳浦艺光木偶剧团合并成为龙溪专区木偶剧团了，也就是现在的漳州市木偶剧团。当时创作了许多现代剧，比如，《马兰花》《椰林战歌》《东山战》等。1960年，剧团又与泉州木偶剧团联合组成了"中国木偶艺术团"。当时国家很重视漳州木偶戏，几次带木偶到国外演出，漳州和泉州的木偶剧团合作到罗马尼亚参加国际木偶联欢节比赛，创作

徐竹初作品《门官钱如命》《雷万春》（徐强供图）

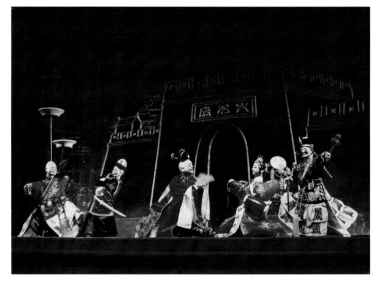

《大名府》剧照（徐强供图）

[1]《桃花搭渡》为潮剧传统剧目《苏六娘》中的一折，叙述了苏六娘爱婢桃花奉员外安人之命前往西胪报讯，过江时与渡伯对歌的情景，充分表现了桃花聪明伶俐及渡伯善良风趣、热心助人的性格特点，富有人情味和地方特色。

的作品《大名府》和《雷万春打虎》还获得了金奖。在剧团创作，可以比较专注，我非常有干劲，礼拜天都在加班，有时候晚上参加演出，演出结束我还继续干活，一天起码工作12个小时。所以当时我几次都被评为劳动模范、先进工作者等，整个人都投入进去创作。

"文化大革命"期间，剧团解散，本来有六十几个人，后来只剩十来个人，把我留下来的原因是当时没有其他会雕刻的人。后来我就跟他们一起用木偶排样板戏，像《智取威

郭沫若为徐竹初题的词（徐强供图）

我到香港、澳门、台湾等地区以及其他国家，举办木偶雕刻展览。每排一个新剧目，我就要创作新形象，漳州木偶头文化这才慢慢恢复起来。

后来申报国家的第一批非物质文化遗产，最开始到省里面，到文化部，都是用我的名字申报，叫"徐竹初木偶雕刻"。最后到了国务院，规定不再使用个人的名字，要叫地方的名，这才改叫"漳州木偶头雕刻"。所以我这个木偶头，也是很

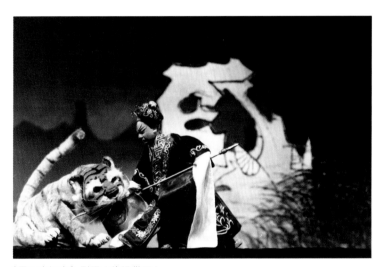

《雷万春打虎》剧照（徐强供图）

虎山》《红灯记》《白毛女》这些，用样板戏的录音来配我们木偶的形象，下乡去表演，很受欢迎。这样剧团才保留了下来。那时候传统的戏码都不能做，也损失了一部分木偶头。

我开始恢复创作，是在"文化大革命"结束之后。1978年初，我们开始全程恢复，于是我日夜赶工，把我知道的木偶形象一件一件地抢救回来。1979年，我们把《大名府》《雷万春打虎》等传统剧目带到澳大利亚参加世界木偶展，之后

荣幸，以前这种民间的东西，人家都是看不起，没想现在在政府领导的重视下，竟有幸作为国礼来赠送了。

木偶是世界性的艺术，绝大多数的国家都

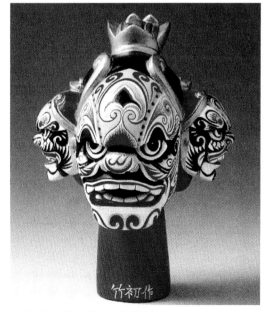

徐竹初作品《吕岳》（徐强供图）

徐竹初作品《小和尚》（徐强供图）

有，当然各国的风格都不一样。当时最能够代表中国木偶的就是漳州。为什么这么说呢？因为我们这边的木偶到了全世界100多个地方去展览，跟我们国家建交的国家绝大多数都去了，是文化部和外交部主办的。新加坡博物馆还专门有一个我的馆（徐竹初木偶艺术专馆），收藏了我200多件作品。我刻的木偶头还曾作为国礼送给很多国家领导人，包括美国前总统克林顿、新加坡前总理吴作栋、德国总理默克尔、日本前首相田中（田中角荣）等。我个人也很荣幸，我们国家很多领导人和名人我都见过，还有不少给我题过词。所以不要小看这个木偶头，很多名家都喜欢的。

未来发展

20世纪80年代开始，传统手工艺品市场受到很大的冲击。如果木偶艺术维持过去的状况，可能就生存不下去了。为什么这么说呢？因为现在演出团体的演出市场越来越小，电视、电脑、电影各种文化娱乐实在太多了。玩具市场也小了，小孩的电动、塑料玩具太多了。传统文化过去是没有政府支持这一说的，所以发展是由市场的需要来决定，做的东西要有人欣赏、购买，才能够维持。之前我去北京，时任国家领导人接见过我两三次。他说，我们传统的工艺品，一个要进入市场，一个要好好继承，一个要创意，创出一条路。当时我就总结了一句话，我说：找市长，不如找市场。找市长，找领导是让他批点钱，那个是临时的；但如果找对市场了，那就永远都有钱赚，才能够让木偶技艺维持下去。很多领导都很欣赏我说的这句话。

我讲讲我的木偶怎么发展，怎么得到社会效益的。我的艺术馆办了20多年了，1996年开始建我的木偶艺术馆，所有用度支出都是靠我们自己，那个价值差不多一亿，一万多平方米。钱从哪里来呢？人家说我是刻木偶刻出来的，其实是靠我们自己积累资金，自己开拓市场得到的。我是从几个方面开拓市场的。一方面是在十多年前，我看到当时很多小孩对木偶很感兴趣，我就想传统木偶文化可以从幼儿教育开始。我做了一套木偶，有大人小孩阿嬷等各种角色，还有各种动物，一共几十个。跟进幼儿园的课本，让老师在讲故事给小孩听的同时，用这些人物木偶进行表演，更加生动形象。那时候卖到各个幼儿园，非常受欢迎。一卖就是几千套，全

国差不多卖了三万套。第二方面呢，我把过去用泥巴做的偶人改用树脂做，百八十块，一卖就几万个。我还去开发旅游点，最早我到厦门鼓浪屿、上海城隍庙、北京潘家园、杭州西湖这些地方去了好几年，我们几个人在那做表演，兼卖木偶。

现在生活水平提高了，大家都住上了新房屋，都喜欢布置，对传统文化有了一种认同感，工艺品的销路不再受时间地点限制了。记得1984年有个外国朋友来我家做客。他跟我讲，在中国，我们家里布置主要看有没有彩色电视、冰箱、音响，但在他们国家不看这些了，而是看是否布置了高档工艺品。他说，十多年后，你们电视冰箱都有了，到时候追求的就是艺术享受了。这点我深有体会，所以礼品是一个很大的市场。现在我主要精力就是做一些高档礼品、艺术品，儿童玩具类的是工人做，会议礼品等有时候一卖就是几百件上千件，这些就是我能办起艺术馆的原因了。我现在办的那个艺术展馆，是公益性的，把所有的资金都投进去还没办好，现在还是靠我们自己，一步步去积累建设。但无论如何，祖宗留下来的东西得传下去。

现在都在说文创嘛，我在考虑，选择具有代表性的木偶，将我们的作品形象与文化创意结合，同时与博物馆、美术馆合作，参加国外的展览，进行出口销售。还有呢，就是小孩子喜欢的木偶系列，也要做好，让他提高对传统文化的喜爱，更多地了解中华文化。

木偶与造型

传统木偶原来只有200多种，到我这儿就发展到了600多种。有戏曲的生、旦、净、末、丑各种行当，也有传统名

徐竹初作品《白阔》（徐强供图）

剧的角色，如《西游记》里的孙悟空、猪八戒，有妖魔鬼怪、各路神仙，还有现代剧的人物形象。每个面目都不同，性格各异，还有眼珠子会转的，嘴巴能动的。

创作要跟着剧本要求来，要看雕刻对象是什么样的个性，不同的人物身世、身份、性格、好恶，木偶都不一样。木偶不像人的表情可以变化，所以要抓住他最个性的一点，"以形写神"。以现实生活中的人作为参考对象，还要夸张变形，有的地方强调一下，有的地方就要减弱、概括一些。木偶的

徐竹初作品《鼠丑》（徐强供图）

造型好看了，形象到位了，表演的时候才能有完整的艺术性。如果木偶形象不行，表演再好，也不是很完美的艺术。

公认的我主要的代表作品，一个是《大头》，像杂技团的小丑一样，还有一个是《白阔》，就是老翁。这个人物的身份是老管家，我把他刻画得比较乐观，看起来比较善良。因为经常劳作，所以到了晚年就会有点驼背。他的嘴巴大大的，上面牙齿掉光了，嘴唇瘪进去，我把嘴巴刻成活动的结构，一动就是没有牙齿的感觉。眼睛眯眯的，看上去很慈祥；颧骨、眉骨、下巴骨（下颌骨）这些地方搞得比较突出，因为他年纪大了嘛。这些骨头突出来，肉已经陷进去了。他很善良、很可爱，所以在我的作品当中还是比较受群众喜爱的。

还有我创造的一个丑角《鼠丑》，不是照搬戏剧中丑角的脸谱，我是根据剧情需要，把他设计成又像人又像老鼠的小人形象。干巴巴的，贼眉鼠眼，两颗大龅牙就特别像老鼠，显得又狡猾又机灵；太阳穴贴着膏药，点明他熬夜干坏事的困倦；面露假笑，显出讨好主人的谄媚，处世油滑的特点。

总的就是一个阴险、贪婪的奴才加无赖的形象。

像《龙王》，原来只有一种造型，我发展出了东、西、南、北四种。首先从颜色上区别：因为太阳从东方出来，所以东海是红色的；南海一般采用绿（蓝）色，眉眼比较温和，因为它在南方；北海采用白色，因为北方结冰，白茫茫的一片；西海是肉黄色，因为太阳在西方下山，不像东方太阳刚出来时颜色那么鲜艳。我用颜色和造型把他们区别开来。

木偶雕刻比较夸张，想要刻什么形象都可以，像《封神榜》的人物里，让杨任眼中长出手来，申公豹割头反装，雷震子的鸟嘴突出，还有四大金刚的铜铃眼突出眼眶等等。通过夸张手法表现他们的特异功能，这要是真人化妆就挺有难度的。

我雕刻的鬼怪形象，是从我多年积累的经验中来的。从小我就爱看书听戏，小时候常和父亲一起去看野台戏、汉剧、京剧，什么戏都看。《群英会》《闹天宫》《武松打虎》等好戏，我看过许多遍。我还爱听说书，有空就去听，四大名著经常

徐竹初作品《龙王》（徐强供图）

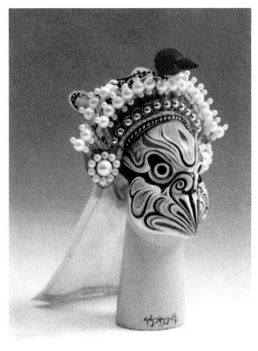 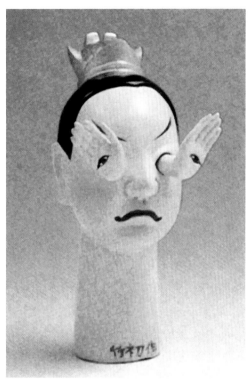

徐竹初作品《大鹏》《杨任》（徐强供图）

记》《水浒传》，以及一些神话如《封神演义》中来。除了传统京剧的生、旦、净、末、丑角之外，还有各路神仙鬼怪，和各种动物的变体等，有六百多种不同的造型。花脸一拿出去，人家就说是中国的。这是我们民族的特色，外国没有。第三，我们这些造型不雷同，而且每一个都有自己的性格特点，有的还可以活动。第四，我们做工精致，是精美的工艺品。你看面谱画得多工整，还有就是所有材料都是用国产的，用画国画的颜料（矿物质），木头用樟木。所以我们有这么多的优势，是人家达不到的，但我们做到了。

听。记得小时候父亲第一次带我到东岳庙修缮地藏王菩萨，那菩萨像很高，应该有10米，还有"牛爷""马爷"等各种神佛鬼怪，阴森森的，开始我连门都不敢进，后来去过几次就不怕了。我还经常看书，古今书册戏曲脸谱都爱看。就这样，脑袋里面积累的形象越来越多，创作时就不怕没灵感了。

为什么我们的木偶能够成为国家第一批非物质文化遗产，我认为主要有几点原因。第一，我们的历史悠久。我们国家的木偶有两千多年的历史，早在汉朝就有，最早出土的是在山东莱溪。我们漳州应该是从唐朝开始，有一千三百多年的历史。第二，我们有非常典型的中华民族历史特征，因为我们这些造型主要是从京剧《红楼梦》《三国演义》《西游

笔者与徐竹初（中）、徐强（左）合照（摄于2016年）

口述人：徐强（徐竹初之子）

时　间：2017年1月8日

地　点：竹初木偶艺术馆（漳州市芗城区始兴北路12号）

个人经历

徐强在工作室（摄于2016年）

我出生在20世纪60年代（1965年），刚好赶上"文化大革命"。我们这代人读书的时间比较少，读小学的时候，要下农村锻炼，去工厂劳动、学技术，只上半天课，另外半天劳动。而在我六七岁的时候，就开始帮父母做木偶，给木偶磨光了。我母亲以前做木偶服饰，要绣花，我还帮她画稿、剪线。因为父母很忙，当时父亲要带剧团演出，还有很多的东西要做，所以我和姐姐（徐惠卿）业余时间都在帮忙干活。就是这样，父母带孩子学艺，从小耳濡目染，我们练就了所谓的童子功。

我们小时候除了做木偶，也要帮忙做很多别的手艺活。小时候，母亲在做绣品，包括以前奶奶也在做。改革开放后绣品非常流行，庙宇的墙壁屋顶，都不时兴画壁画了，而是用绣品装饰，比如龙凤、八仙过海之类的图案。还有很多道士服装，和每年给菩萨进贡的新衣服都是绣品，做这些也很忙。我们也用竹子编东西，现在叫竹编，以前用于庙宇和农村游神活动，我们要帮忙编一些动物和神话形象来卖，像老虎、狮子、龙凤、麒麟这些。还有花灯、龙船、菩萨像、门上的木雕等，我们都要做。从我爷爷那辈开始就是这样。我们这代人小时候是贫穷的，但就是因为贫穷，使我们有机会了解了更多的民间艺术。

小时候没什么传统木偶戏，演的都是样板戏，我印象很深的是漳州有名的《龙江颂》，描写龙海江东桥那边一个叫江水英的女英雄的故事。小时候做的都是样板戏的现代木偶，不能做传统的，但是我小时候是见过传统木偶的。"文革"的时候，很多人命令让把家里与迷信相关的东西烧掉，包括祖宗牌位，但我们家偷偷把木偶这些传统的东西藏在床底下或者其他地方。我们小孩子都爱去挖那些东西，到旧房子的阁楼上去挖，小孩子好奇嘛，就像寻宝一样。一直到了大概是1976年，如果没记错，就是在1976年底，快春节的时候，传统手艺开始慢慢恢复了。

父亲的木偶头雕刻和漳州木偶戏是连在一起。我父亲早期就是剧团的领导，本来"文革"时剧团就撤销了，但后来又被要求用木偶形式来表演样板戏，像《红灯记》《智取威虎山》这类剧目。这一演出，木偶就又火了起来。当时到处都需要部队宣传，所以又组建了文宣团，剧团也因此在"文革"中都还保留着，演一些革命的剧目。

"文革"结束后，大概1977年，很多被禁止开放的庙，又恢复起来了。有人来拜拜了，就要请戏班演戏，一千多年前就有这个习俗，说是演给菩萨看。有庙就有戏，突然间各个地方戏班都开始恢复了，包括农村的业余戏班，于是木偶的需求量一下子大了起来。当时这些东西只有我爷爷、父母这些老艺人才会，所以连龙岩、上杭、连城闽西那一带的木

偶，也都从我们这边买，我们就更忙碌了。

20世纪80年代末，有台湾人过来旅游时，看见我们这边木偶工艺很好，之后就有很多台湾人过来买木偶，买服装道具，然后回到台湾转卖，发了大财。日本的木偶叫人形，每年3月3日有个人偶节（女儿节），会买很多木偶给女孩子过节的，木偶买得越多，说明家里越有钱有地位，所以台湾有点学日本，当时一股风地收藏木偶。

20世纪90年代，我们到台湾去展览，父亲是属于台湾引进办木偶头雕刻展览的第一批大陆艺人，1996年父亲去金门举办展览也是大陆第一位。当时金门不能随便去，我们是去台湾办展再到金门，正规走进金门的。所以很多时候是文化联系了港澳台，以及东南亚一带的民族感情。

我是1979年开始进入这个专业岗位的。当时福建省艺术学校也就是现在的艺术职业学院恢复了，但那时的恢复不是像现在上大学一样上课，而是挂名在福建省艺校，然后跟着父辈学习。那会儿我在漳州木偶剧团工作，包括我的姐姐，

徐竹初与台湾布袋戏大师黄海岱（右）交流（徐强供图）

我们整个家族班。漳州市木偶剧团之前叫南江木偶剧团，最早是我爷爷（徐年松）跟杨胜、陈南田两位老演员合办的，后来公私合营，都归国家了。国家有一个文件，大概是说父辈是传统民间手艺人的，子辈要优先招工，于是我们家族孩子都进入到这个单位来了，就算有了铁饭碗。所以我们都是在家庭的渲染影响下，走进这个行业的。

我早先也在北京读书，并工作过一段时间，在中央美院的民间美术系、北京戏曲艺术职业学院、中国木偶艺术剧团、中央戏剧学院进修。我在中央美院的民间美术系呆过一年，给学生、给外国人上传统文化课程，偶尔也去中央戏剧学院讲课，主要是教木偶传统文化。1989年，我应聘到北京戏曲艺术职业学院与中国木偶艺术剧团创办的木偶雕刻艺术班任教。我在那教了好几年，培养学生，后来家里非常忙，少人手，我就回来了。那边一直想调我回去，可是家里实在忙，没有办法了。

徐竹初与台湾布袋戏大师李天禄（右）交流（徐强供图）

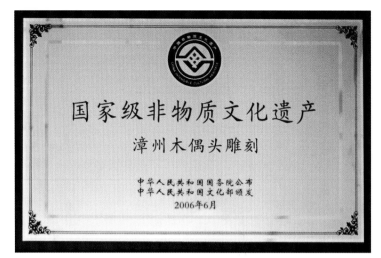

漳州木偶头雕刻非遗牌匾（摄于2017年）

技艺传承

除了刻木偶，我还肩负着一个责任，我爷爷以前传下来的那些脸谱，都是我整理的。以前民间艺人是想到哪里就画到哪里，没有画谱这类资料的，现在很多脸谱都是我早先整理出来的。20世纪90年代开始，我着手整理自己家族的这些资料，那时候还没有非物质文化遗产这个概念，只叫民间艺术。当时中国艺术研究院的王朝闻等一些老专家，一直呼吁保护民间艺术，所以当时出了《中国民间美术全集》。在编写全集的时候，很多研究生在全国各地跑，我也参与其中，闽南一带很多民间艺术的东西，都是我在帮忙查找、筹划，所以当时木偶头雕刻这些资料，也是我一手整理出来的。

2004年中国艺术研究院向国务院争取批准建立一个非物质文化遗产名录，当时为了引起中央领导对民间艺术的注意和重视，民间艺人经常去北京办展览。我们2005年在国家博物馆举办了一个大型展览，时任政治局常委都来看，看了很满意，才点头同意以国家的名义来命名这个第一批国家级

非物质文化遗产名录。2005年开始同意申报，2006年公布。别的行业我不说，但从省级名录到国家级名录，这个漳州木偶头雕刻的申报是我一手操办出来的。

对于木偶雕刻的未来，就是边恢复，边创作。要挖掘传统的资源，中国历史、闽南一带的历史人物、民俗传说，以及只有我们这辈人才知道，以前口耳相传的故事，还包括台湾地区、东南亚一带的故事人物形象，不管新旧都整理出来。创作出既贴合古代传说，又符合现代人审美需求的造型。比如我那些"大哥爷""二爷""千里眼""顺风耳"的造型，很符合古代的传说，也符合老百姓脑子里那个印象。以前木偶雕刻的传播都只是口耳相传，我们现在想让它立体地呈现出来，然后把影响扩大到国内国际市场，让更多人了解并喜欢。这样对青年人的传承有鼓励作用，可以在物质上和精神上的激发他们参与进来的热情和信心。木偶头雕刻是一个独立门类的民间艺术，我们要充分发扬它的长处。

现在艺术馆主要靠订单来维持生存，我们没有政府拨款，靠卖礼品的收入培养传承人。非物质文化遗产只是一个名义，不是实打实的给多少钱，所以更多靠的是传承人和艺人的责任感，我爷爷到父亲，再到我，都是属于家族同辈兄弟姐妹中的老大，长子长孙，我们肩负着责任。

现在我们的创作主要用于展览，以及出版书籍画册，约稿的很多，订单多，杂事也多。但除了被迫花在这些杂物事上的时间，其他时间就要静下心来坚持创作了。

木偶雕刻艺术要保护，也要发展，要很多方面结合起来才能生存。我女儿1993年出生的，从台湾大学毕业回来了，在漳州市博物馆从事布展工作，也学了点木偶雕刻。到我这里已经是家族的第七代了，我女儿以后也是要继承的。

徐竹初年表

1938 年 8 月，出生于漳州东门外外祖父家。弘一法师为其取名竹初，寓意像新笋一样茁壮成长。

1943 年，其父携全家搬到漳州城新桥头开木偶店，店号"天然"。

1944 年，搬家到新华东路东仁街。

1946 年，进英国人办的华英小学（现漳州职业学校）念书。

1948 年，搬家至漳州东门街，转学至巷口中心小学。

1953 年，正式开始跟父亲学习木偶雕刻。

1954 年，小学毕业，进入漳州一中读初中。不久，参加全国首届少年儿童科学技术和工艺作品展览会，以三件木偶作品获特等奖，郭沫若盛赞其作品"木偶头神情逼真生动"。《中国青年报》《人民日报》等刊登其作品图片，作品收录于中国少年儿童出版社出版的《灵巧的双手》。8 月，时任中央领导徐向前带中央新闻电影制片厂到漳州，为其拍摄《少年雕刻家徐竹初》。其托徐向前带两个木偶送给毛主席，毛主席办公室回信表示感谢。

1956 年，与同学一起发起组织漳州一中木偶兴趣小组，排练《大冬瓜》等童话剧。

1957 年初，母亲过世。7 月，初中毕业，学校拟破格保送其到中央美院念大学，由于家庭原因未果。后进入漳州工艺美术厂（原工艺合作社），正式开始木偶雕刻艺术生涯。时其父任漳州工艺美术厂厂长。

1958 年 5 月，调入漳州南江木偶剧团，任专职木偶雕刻师。

1959 年 3 月，南江木偶剧团与漳浦艺光木偶剧团合并为龙溪专区木偶剧团（现漳州市木偶剧团）。徐竹初在团期间为剧团创作《马兰花》《椰林战歌》《东山战》《小猫钓鱼》《狼来了》等现代剧和童话剧中的木偶角色。

1959 年初，调到漳州市工艺美术厂。同年大年三十，与郑淑香结婚，租住在漳州市样和新村。

1960 年，借调漳州木偶剧团。同年 10 月，漳州木偶剧团与泉州市木偶剧团联合组成"中国木偶艺术团"，赴罗马尼亚布加勒斯特参加第二届国际木偶联欢节。参赛剧目《大名府》和《雷万春打虎》荣获金奖，剧中角色为徐竹初所刻。回国后正式调入漳州木偶剧团。

1961 年 4 月，大女儿徐惠卿出生，当日徐竹初出发到上海参与上海美术制片厂拍摄的《掌中戏》，制作了《大名府》《抢亲》《浪子回头》等剧的角色，并根据电影拍摄对木偶进行改革。同年，经福建省文化厅考核审评，徐竹初被评为"木偶雕刻师"。

1965 年，儿子徐强出生。

1966 年，"文化大革命"开始，漳州木偶剧团被解散，仅保留木偶演出队伍，归属于地区文艺宣传队，徐竹初担任木偶演出队队长。其间创作《智取威虎山》《白毛女》

《龙江颂》《杜鹃山》等样板戏木偶角色。同年，带团到北京演出，其间拜访著名漫画家华君武。

1976年，"文化大革命"结束，漳州木偶剧团恢复。徐竹初留团继续担任木偶雕刻师。

1977年，创作神话剧《孙悟空三打白骨精》的木偶角色，获得好评。

1979年1月至2月12日，带团参加澳大利亚霍巴特国际木偶傀儡戏联欢节，顺访墨尔本、悉尼、堪培拉。同年，任漳州木偶剧团副团长。任职期间，与其弟徐聪亮创作了《大名府》《雷万春打虎》《蒋干盗书》《钟馗元帅》《两个猎人》《卖马闹府》《狗腿子的传说》《少年岳飞》《水仙花》等剧目的角色，获得不少奖项。

1986年，其子徐强在北京联合中国木偶艺术剧团开办木偶雕刻艺术班。

1987年，受香港文化交流促进中心邀请，与泉州木偶剧团黄连金在香港三联书店举办木偶专项展及讲座。金庸称赞其木偶雕刻艺术"充分体现了中国传统艺术"。

1988年，台湾著名木偶表演大师李天禄到徐竹初木偶工作室与其进行艺术交流。同年，法国文化部原部长潘文赞来徐竹初木偶工作室参观，进行艺术交流。

1989年，荣获全国首届民间工艺美术作品评选展览一等奖。同年12月22日，日本人形剧（木偶剧）历史研究专家宫本吉雄来漳州考察木偶艺术，拜访徐竹初及其家人，并写下感言："我非常喜欢观看你的木偶头，现在，您的木偶头是全中国第一位。"

1990年，著名戏剧家翁偶虹为其题词"傀儡登场假胜真，偻雕妙技巧通神，凭君地母天公手，展现千姿百态人"。同年，彭冲为徐竹初木偶雕刻艺术展题"独领风骚"。同年7月28日，台湾著名木偶表演大师许王到徐竹初木偶工作室参观交流，引为知己，写下"小巧妙技交贤友，西园掌艺结良缘"相赠。同年，著名华裔节目主持人靳羽西来徐竹初木偶工作室拍摄以徐竹初木偶雕刻为主要内容的《看东方》。

1991年，中国著名戏剧家刘厚生参观其作品后欣然为其题词"中国木偶艺术的神品，世界艺术的精英，竹初先生为中国争光"。10月，台湾著名的木偶艺术大师、"五洲园"班主黄海岱到竹初艺术馆参观交流，称赞其木偶作品"巧夺天工"。

1992年，受邀在中国美术馆举办个人木偶专项展，由当时的美术馆副馆长杨力舟主持召开研讨会，邀请王朝闻、张庚等著名学者，以及丁聪、廖冰兄等著名漫画家参加。时任美术馆馆长刘开渠为其题词"精雕细刻，入木三分"，张庚题词"栩翊如生"，丁聪题词"神情兼美，精妙绝伦"。同年，漳州木偶剧团表演的民间故事剧《狗腿的传说》在北京举行的全国木偶皮影戏会演中获"优秀剧目奖"，徐竹初和弟弟徐聪亮获得"造型奖"。

1993年，受邀随文化部官员前往韩国，在"中国艺术展"展出木偶雕刻艺术作品。同年，台湾著名导演侯孝贤为拍摄台湾著名布袋戏表演大师李天禄的《戏梦人生》而两次来徐竹初木偶工作室，与其进行艺术交流，探讨木偶形象的塑造。在第46届戛纳电影节上，《戏梦人生》一举夺得了评委会大奖，戏中的木偶及戏台皆由徐竹初创作和提供。

1994年，受台湾泛美艺术有限公司邀请，到台湾举办个人艺术作品专项展览。之后到金门举办巡回展览，也是大陆首次由个人到金门举办艺术展览。

1995年，台湾著名的木偶艺术大师黄海岱再度到徐竹初木偶工作室参观交流。

1996年，受时任新加坡教育部部长的邀请，到新加坡国家博物馆举办个人木偶专项展，时任新加坡国家博物馆馆长及中国驻新加坡大使都来参观展览。同年，随同福建代表团到法国巴黎办展。

1997年，竹初木偶艺术馆在漳州市延安北路花园大厦开馆，中国著名书法家启功为木偶馆题名，著名的美术理论权威王朝闻先生撰写了前言。同年，到德国法兰克福美因茨举办木偶雕刻展览。

1998年，徐竹初退休，全心投入木偶艺术馆建设。同年，美国和澳大利亚文化遗产保护委员会主席到竹初木偶艺术馆参观。联合国教科文组织相关人员来福建参观竹初木偶艺术馆，称其为"活的文物"，希望中国政府加以扶持保护。

2000年，漳州市木偶剧团表演的《少年岳飞》荣获全国第九届"文华奖"。徐竹初和弟弟徐聪亮获得"文华舞美（雕刻）奖"。

2002年2月8日，与儿子徐强应邀赴台湾参加高雄春节民俗技艺木偶展览表演。

2003年，第二次到新加坡国家博物馆举办个人专题展，博物馆方面为其专门开设了一个专馆，叫"徐竹初木偶艺术专馆"，收藏了200多件作品。时任新加坡总理李显龙来参观展览，并合影留念。同年，《夕阳红》栏目为其拍摄专题短片。

2004年，被中国艺术研究院聘为一百位"民间艺术创作研究员"之一。同年，被联合国教科文组织授予"民间工艺美术大师"称号。同年，其父去世。

2006年2月，受邀参加中国国家博物馆举办的"中国非物质文化遗产保护成果展"，在展位上表演木偶雕刻。同年，受邀参加上海"民间艺术博览会"，在上海展览馆举办个人木偶展览。4月5日，央视《东方时空》栏目播出《东方之子：徐竹初和木偶说话》，介绍徐竹初的木偶雕刻艺术生涯。5月，"漳州木偶头雕刻"被国务院列入第一批国家级非物质文化遗产名录。由法国国土文物高级官员高乐菲为团长的欧洲钟铃艺术学会代表

团一行三人访问漳州，参观竹初木偶艺术馆。同年，厦门市政府拟建立"徐竹初木偶雕刻艺术展览馆"，选定鼓浪屿鹿礁路109号作为其展厅。

2007年5月，受邀参加第三届深圳"中国国际文化产业博览交易会"。6月，应文化部、中国艺术研究院、中国非物质文化遗产保护中心的邀请，参加在世纪坛举办的"非物质文化遗产日专题展"，与弟弟徐聪亮一同被文化部授予第一批国家级非物质文化遗产项目漳州木偶头雕刻的代表性传承人的称号。8月，中国国际广播电台华语台的《闽江茶座》栏目播出《漳州木偶艺术大师徐竹初的故事》，讲述徐竹初的木偶雕刻生涯。

2016年1月13日，中国美术馆"偶人世界——徐竹初木偶雕刻作品捐赠展"开幕，展出了徐竹初的600余件涵盖生、旦、净、末、丑各行当的木偶精品。

二、徐聪亮："人靠衣装马靠鞍，木偶服装也重要。"

【人物名片】

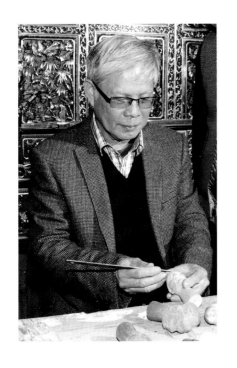

徐聪亮，男，汉族，1950 年生，福建漳州人，徐年松次子，徐竹初之弟。在传统的基础上吸收现代美术技法，强调造型性格化，作品造型夸张，表情丰富，极具创造性。在漳州市木偶剧团、漳州木偶艺术学校工作期间，曾先后担任彩色电影木偶片《八仙过海》、6 集宽银幕电影木偶片《擒魔传》，以及《铁牛李逵》《岳飞》《两个猎人》《钟馗元帅》等 50 多部木偶影视片中数百位人物的造型设计。由其制作木偶的《狗腿子的传说》获文化部全国木偶皮影戏会演"优秀剧目奖"，《铁牛李逵》2003 年获"金狮奖"第二届全国木偶皮影比赛银奖。2005 年，开始潜心研究漳绣技法与木偶的结合。2007 年 6 月，被文化部认定为第一批国家级非物质文化遗产项目"漳州木偶头雕刻"的代表性传承人。

徐昱，男，汉族，1979 年生，福建漳州人，徐聪亮长子。中学毕业后继承父业，从事木偶头雕刻事业，曾于厦门工艺美术学院美术专业进修两年，早期同父亲一起将主要精力投入在木偶工艺商品开发上，现为雨川木偶工作室的经营者。从事木偶创作的同时致力于漳绣技艺的研究，发挥其在木偶戏服上的运用。

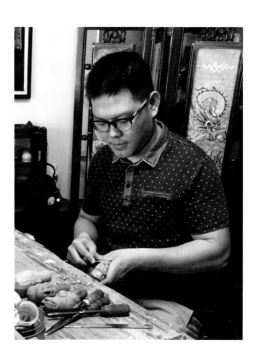

口述人：徐聪亮
时　　间：2016 年 10 月 9 日
地　　点：雨川木偶（漳州市江滨花园葡园 47 号）

我的经历

我 1950 年出生的，和我哥（徐竹初）一样，是徐家的第六代了。那时候没有计划生育，所以我的兄弟姐妹有很多，男孩 7 个，女孩 5 个，家里加起来有 12 个孩子，但是现在从事木偶雕刻的就只有我和哥哥了。我跟我哥相差十来岁。我小时候，父亲名气就很大了，但家里还是很穷。父亲除了做木偶，还有很多活儿要做，做泥偶、雕菩萨、做纸扎花灯、

到庙里画墙画等，非常忙碌，所以从我懂事起就要帮家里忙。我从小就对画画很感兴趣，还喜欢写字，后来因为工作太忙了，就没空写字了。

1969年"文革"期间，我作为漳州芗城区知识青年，到长泰县枋洋镇"上山下乡"。因为本身有美术基础，所以在公社的时候就是搞宣传的，手写广告字，不打稿，直接在墙上写生，还帮人家修庙宇、做床铺、搞木头雕花等等。1970年，龙溪专区木偶剧团（即漳州市木偶剧团）重建，需要雕刻的人才，我本来就有祖传的偶雕技术，所以免去了进艺校木偶班读书，11月就直接进入剧团从事木偶雕刻。1980年时，省艺术学校漳州木偶班成立，我就调到那边教书。呆了十来年，在里面进行木偶雕刻教学，课程包括木偶的样式、服装、肢体、面容等。那段时间也帮木偶剧团制作木偶。1989年，我重新调回漳州市木偶剧团，到剧团后，我就转型开始从事木偶造型设计，一直到退休。也是在那一年，剧团开始搞承包制度，只发40%的工资，但是允许我们在外面接单做业务，所以我就慢慢自己创业了。

这二十多年来，我为国内外几十家电视台设计和制作了不少电视和电影木偶片需要的木偶，设计了几百种人物造型，很多剧目的

徐聪亮在工作室（摄于2016年）

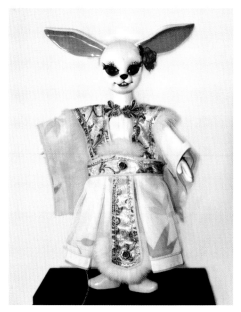

用于2011年春晚的木偶作品《玉兔》（徐昱供图）

造型都获得国家、省地市优质奖项。《擒魔传》算是我比较出名的一部木偶剧。那是1986年，上海美术电影制片厂拍摄的一部6集宽银幕木偶剧，我在这部剧里担任的是木偶造型的设计制作。1987年，我还给福建电影制片厂拍摄的电影木偶片《八仙过海》设计制作了木偶造型。1983年到1990年，也为福建电视台、厦门电视台创作了《铁牛李逵》《岳飞》《两个猎人》《钟馗元帅》等电视木偶片的木偶形象。创作《钟馗元帅》的事，我还有些印象，当时刚接到任务，我就马上进行创作构思。我性子比较急，不喜欢拖沓，要研究剧本，找角色的性格特征，还要根据剧情的规定和发展，把"鬼"的形象与角色性格结合起来。钟馗这个形象是相貌奇异的，满脸大胡子，宽额方腮，似丑非丑。愤怒时，大眼一睁，要有怒发冲冠，凶神恶煞的感觉。而他的职能是捉鬼，给人带来福运，所以还要设计成憨态可爱，善良可亲的模样。这些不是只研究下剧本就够了的，我还要去看看其他戏剧是怎么表现这些角色形象的，包括雕塑、绘画都有参考，就这样创造出了40多个"似人似鬼"的形象。

我对自己经历这方面的资料都没怎么搜集总结，就是一

心扑在了工作上。2007 年，我被评为国家级非物质文化遗产项目"漳州木偶头雕刻"的传承人。2010 年退休后，我依旧享受国家津贴，也常到儿子徐昱的工作室来继续雕刻木偶。

2011 年春节联欢晚会用的木偶"玉兔"，从构思到最后完成总共花了 20 来天时间，时间特别赶。当时制作的时候都睡不好，脑子里都在想作品怎么做，直到完工之后才能安心睡觉。我的性子很急，做东西我就会一直做，直到做满意我才肯休息，要是做不完就算不睡觉我也要去做的，可能大家找我做木偶就是看我这个性格。

木偶制作

一个木偶的成型有三个关键：雕刻、打底、画。我们这边后面还有化妆，还有做头发，一般都是别人下订单了我再开始制作。比较流行的人物造型会多做一些，也有些人会买回去做收藏。我哥有时候忙不过来，我就会帮着一起做。

这么多年来，我们一直用樟木来刻，樟木在漳州很多，价格也不贵，一大截樟木可以做好几百个木偶头。樟木木质比较细腻，纹理好，非常好刻。樟木也很轻，布袋戏得整天举着木偶，当然要越轻越好，太重了，手受不了。梧桐木也轻，但是它的木质有些疏松，微小的细节就比较难刻画出来。像台湾，就喜欢用梧桐木，特别是刻很大的金光戏木偶。

除了木头，有些材料还是有改变的，如果都按照以前传统的形式和材料做会很麻烦的，所以现在都会进行一些新的改变。以前上光要打石蜡，打蜡前还需要调胶水，胶水要是没有调好的话，蜡是打不起来的，胶水太轻或者太硬了都打不上蜡，这样非常麻烦。之后还需要调色，调颜色还需要过滤，过滤得很细。以前彩绘都是用国画的颜料，现在有的用广告画颜料，20 世纪 80 年代出现的丙烯颜料，也用上了。哑光的丙烯颜料不会发亮，舞台或者拍电影要打灯光，哑光

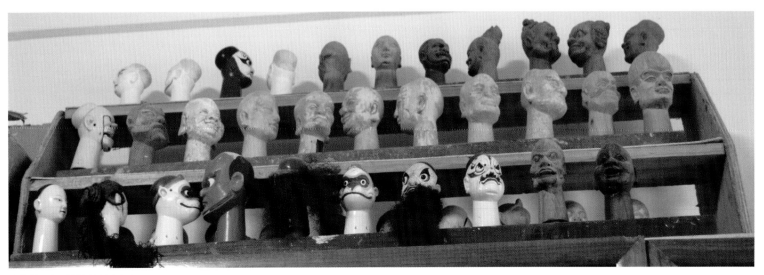

木偶放置架（摄于 2016 年）

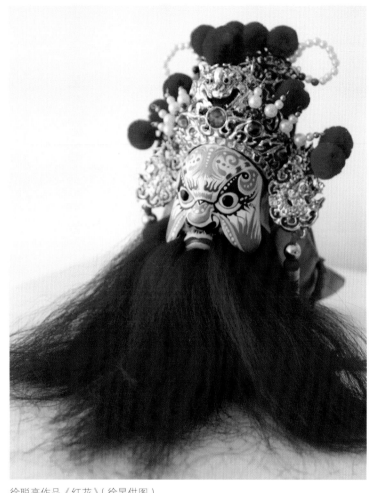

徐聪亮作品《红花》(徐昱供图)

的就不会反光，不会晃眼睛。如果是用来收藏，要光亮的，我们就在丙烯彩绘的基础上，再喷上一层透明的聚酯亮光漆。

木偶服装

我除了做木偶，对木偶服装也很感兴趣。很多衣服都是我自己设计的。俗话说，"人靠衣裳马靠鞍"，这木偶的衣服

也是很重要的，光一个木偶头，演不了戏，穿上服装，才活起来。服装还有区分木偶身份的作用，以前木偶种类比较少，在一部木偶戏中，有些木偶样子比较接近，但是能通过服装看出他们扮演的是什么角色。后来我对服装进行了一些改良。记得是在 1978 年，我看传统戏《三打白骨精》演出，总觉得木偶衣袖太短，不大好看，就想着能不能把袖子做长点，让木偶更加美观些。然后我开始收集戏剧服装来研究，设计绣图，用复写纸在真丝布上画绣稿，再用漳绣绣法一针一线地编织。经过反复修改后，做出了长袖木偶衣。开始有人不理解，他们觉得袖子太长了，表演起来不灵活，但是我坚持把长袖的服装运用到表演里，慢慢的观众都说穿长袖的木偶更好看。后来在 1981 年，长袖衣用在了《画皮》这部戏里面，还拍成了电影，接着《八仙过海》《擒魔传》等都用上了长袖木偶衣。现在，漳州木偶剧团的木偶基本都是穿长袖了。

漳绣就是漳州刺绣的意思，据说明代就有了，还与漳纱、漳绒一并称为漳州织造史上的著名三大工艺，其在中国织造史上的地位仅次于苏绣、蜀绣、湘绣、粤绣四大名绣。在明、清两代，漳绣与漳绒一直是朝廷的贡品。早期一般把漳绣称为民间女红，都是母传女、嫂传姑这样的家传形式，所以漳州女孩从小就会用漳绣技法来绣手帕、鞋面。漳绣的一个分支演变成做木偶的衣服，但也不是一开始就很精细，也是慢慢改进的。

我从 2005 年开始专心研究漳绣和京剧服饰元素，来改革创新漳州木偶戏剧服饰。漳州木偶戏历史悠久，有很丰富的剧目，传统的木偶剧服装以明朝的服饰为主，但融合了多时代的服饰样式。后来漳州布袋戏改唱北调（汉调、昆腔、京调），表演上采用京剧做派，擅长武打戏，木偶行当的划

分也参照京剧的模式。所以木偶服装的分类也就以京剧服饰分类为主了，只是在图案的绣制上，更为灵活多变。

漳州布袋木偶服装主要分蟒、靠、帔、褶、衣五大类。蟒袍是皇帝、大臣这种高贵身份的人穿的，非常富丽堂皇，绣法融合了漳绣中的"垫凸金绣""盘金苍"等技法。甲靠是武将通用的戎服。靠，是漳州木偶服饰中工序最繁琐、装饰最精美的款式，它融合了"垫凸金绣""盘金苍""套绣""抢针"等多种针法。其与人戏服饰比，并不因为形制小而在图案和结构上有所省略，相反，更讲究针法的细腻，更显精致富丽。帔，对襟长袍，是帝王将相、中级官吏、富绅秀才及眷属在正式场合穿的服装。褶，斜大领，宽身阔袖，是通用于百姓和文武官吏的便服。为了装饰效果，即使是素褶子，漳州布袋木偶也喜欢绣上点图案花纹。此外，还有长衣（如宫装、箭衣、官衣等）、短衣（抱衣、侉衣、马褂等）以及富贵衣等，统称为衣。

木偶角色的职业、年龄、性格、民族、穷富、仙凡以及康羞等情况，无不从角色服饰的款式中得到体现。武将的甲靠与文官的补服，显示了职业的特点；装饰精美的、绸缎制成的蟒袍与素色的、粗布所制的褶子类，一眼就能看出贫富、身份、地位的不同。

我们在色彩上要非常注重整体效果，运用冷暖色、对比色比较多的，就用"盘金苍"把颜色调和起来。图案上，我就要求颜色鲜艳，大红就是大红，大绿就是大绿，花也绣得很大一朵，金光闪闪的，远远看过去非常有气氛，如果搞得很拘谨，反而没有档次。有些人跑到杭州那边去订，后来发现不如我们做的有味道，但是他们也说不出问题出在哪里，其实就是在于色彩。比如绣一只鸟，如果按照一只鸟真实的样子平稳地过渡颜色，虽然很写实，但是放在舞台上面，看

漳绣作品（摄于 2016 年）

漳绣蟒袍（摄于 2016 年）

颜色，黄、青、白、红、黑，就代表中、东、西、南、北这五个方位。像龙王这个角色，脸谱样式差不多，就主要通过脸谱和服装的颜色来区分。

不仅颜色不能乱用，图案也是有身份象征的，古代帝王才能用龙的图案，所以龙纹只能用在皇帝的衣服上，是一种尊贵的象征。"补纳衣"（又名富贵衣）是穷人穿的，"补子"是文武官员和官夫人专用，文官绣飞禽，武官绣猛兽来区分官位品级。蝴蝶、花花草草，就是对应花花公子这类文丑角色了，绣在褶子上，显得轻佻浮华，还有八卦图案常作为道士衣服的装饰。

这些年，我结合各地的戏剧元素，依据京剧中的龙袍、盔甲、战甲等服饰划分方法，也做出了百来件别具风格、色彩鲜艳的木偶衣。漳绣制作的木偶衣本身就是艺术品，也有很高的收藏价值，来我这收藏木偶头的人都很喜欢漳绣制作的木偶衣，觉得木偶衣单独做成工艺品，摆放在家里装饰，也很精致美观。因为得到这么多人的认可，我才坚定地做了下去。我现在家里收藏了 200 多套木偶衣，只作收藏和展览用，不会销售。现在会漳绣的就那么几个老人，估计再过几年，就没什么人会了。我和儿子几年前组织了一批年轻人培训学习漳绣技术，但这行学习时间长，收入又低，慢慢地这批人大都转行了。现在只要有机会，我都会把我的作品

上去就会觉得很平淡，人家看不出美。但是我的上色可以从白一下子就到红，给别人视觉上的冲击，特别是加入金苍来调和，颜色对比不会突兀，别人就会觉得特好看。不管怎样，只要能给别人美的享受就是好的。服装的色彩也要与木偶脸谱的颜色相协调，就好比关公的脸是红色，服装就要配绿色、蓝色为主，加一点红黑金色调，使角色整体的色调既冲突又和谐，舞台效果特别好。

颜色不仅可以体现木偶戏里面角色的身份地位，也能表现木偶的性格，还可以代表方向。蟒袍和官袍等服装的五个

徐聪亮作品《关羽》（徐昱供图）

拿出去展览一遍，让大家近距离地欣赏漳绣，希望大家能对这项漳州传统手工技艺有更多认识和喜欢。

我这么多年来，从木偶剧团到出来自己做，挫折肯定是有的。比如刚开始的时候，生意很差，对整个市场环境不熟悉，过于顺服市场，市场需要什么，我们就做什么。不停地做，等到市场不需要了，我们也就没得做的。后来想想这样不行，我们要自己制造市场，让市场被我们吸引，需要我们才行。刚开始做的时候也是特别累的，很多人不知道你在做这个，也不知道你的技术怎么样，刚开始根本就赚不到钱。

我们当时也没有店面，就让别人去卖，后来口口相传起到了宣传的效果，客人才因此多了起来。但客源多了自然就会有一些不好的竞争出现，有些同行会互相压制。虽然这样的情况实在让人心寒，但我觉得只要我们有实力就不会跑客，赚不赚钱是其次，被别人认可才是真正让人自豪的事。

在我们中国一直有一个问题，申请专利保护自己作品很难，常常辛辛苦苦做出的东西，第二年市场上就有很多一样的作品，很无奈，也只能靠质量来说话了。你所做的创新，几天后别人也可以做得跟你一样，那样就轮不到你的市场了。庆幸的是识货的人总是有的，我们在福建这边做这一块还是很受认可的，相对来说生意也是过得去的。

有句话说得好，"你在职场上站久了自然也就站稳了"。现在一些搞山寨的觉得不能赚钱就改行了，但是我们还是继续坚持做下去，我们不管怎么样，都要从精神上，从心灵上去完成好它。现在有些工艺品都是机器生产的，很方便快捷，但是批量生产的作品是一模一样的。如果要说艺术的话我觉得有点偏离了，工艺和艺术是两码事。

徐聪亮作品《马超》（徐昱供图）

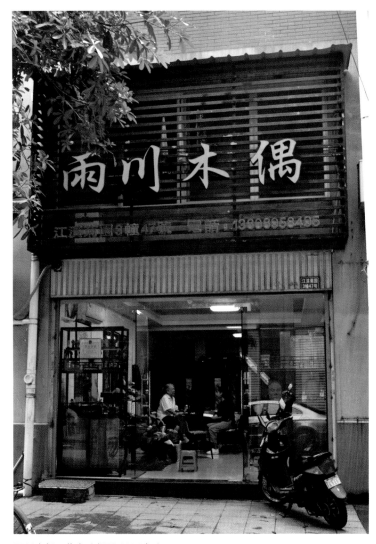

雨川木偶工作室（摄于 2016 年）

我有两个孩子。现在木偶基本是我大儿子徐昱在做，他做的木偶比我都多了。雨川木偶的店名，就是他的小名。之前算命的说孩子缺水，后来就给取小名叫雨川。我是觉得久雨成川嘛，慢慢积累好运吧，也希望我们家族的手艺能一直往好的势头走。

口述人：徐昱
时　　间：2017 年 1 月 10 日
地　　点：雨川木偶（漳州市江滨花园菊园 47 号）

我的经历

我出生于 1979 年。后来有了我弟弟，当时是不允许生二胎的，这给我父亲造成了很大的麻烦，导致职称和奖金什么的他都评不上，甚至他的同辈人、他的学生职称都比他高。所以我小时候我们家条件就会比较困难一些的。

父亲当时在木偶艺校里做老师。木偶剧团和木偶艺校是联系在一起的，剧团有需要，他就去剧团设计木偶的造型。所以我小时候父亲是很忙碌的状态。那时候没有开店，剧团要是不忙父亲就接一些外活。本来有机会去台湾展览，但是为了多赚一些钱贴补家用，就没有去了。

父亲一直做木偶，家里

随父亲学艺（徐昱供图）

爷孙三代（徐昱供图）

各种材料都有，我小时候每天放学回来都会看到和接触到这些东西，就算不学看久了也多多少少会了一点。小学的时候，我无聊就会去父亲的工作室，当时有三四个学生在那里学习，我觉得好玩，也会拿起刀刻些东西。

那时父亲也没有说要系统地教我这个手艺，只是偶尔点拨一下。这种东西嘛，就是要自己感兴趣才能学得好。所以有时候他看我做得不对会教我怎么拿刀什么的，就是这样慢慢地一点一点学的。他不单单只教我雕刻，有时候晚上回家他会做一些木偶的衣服、帽子，或者是一些装饰的东西，只要我围过去看，他就会教我。当时其实都没有认真学的，要说认真学，那是在初中。那会儿我不怎么喜欢读书，就找借口说要学刻木偶，父亲就说要做就要做一整天哦，就是在那个时候才算是真正学习了吧。

我初中在漳州五中读，五中读完我就不读高中，回家学

刻木偶了。后来父亲说要是想学木偶雕刻，就要有一些画画的功底，于是我就去厦门工艺美术学院进修了两年。

父亲这个人，工作很认真，作品也很被认可，虽然性格比较急，但对我不会很严厉。他从来就不逼迫我学习，他知道做东西是要靠兴趣的，感兴趣的东西做出来才有感觉。我父亲对家族传承这一块也没有强制要求，就像我弟弟喜欢读书他就让他读书，他对我的要求是喜欢做什么就去学，自己感兴趣就好，因为技多不压身。

我对爷爷有印象。爷爷是2004年过世的，我当时已经20多岁了。我小时候会去他那边玩，他也有做一些木偶，但是他做最多的是菩萨，中山公园的纪念碑也是他雕刻的。他以前还用饭团做一些"饭菩萨"，我觉得好玩，就跟着做一些玩。刚开始学雕刻木偶要先学基础，刻手脚之类的，最难但也最重要的就是刻木偶头了。雕刻有时候会遇到困难，有时候又会觉得很无聊，很没劲，但是去看看别人的作品，能学习到很多东西，觉得自己也可以做出来，于是就又有动力了。

生活现状

我和父亲把大部分精力都放到了漳绣这一块。本来漳绣跟木偶是不相关的。木偶戏刚开始是为了表演给菩萨看的，衣服都是手工缝的。后来我们闽南这一带富裕起来，有钱了，大家认为是菩萨保佑的原因，为了回馈给菩萨，就请人来把木偶服装做得更好看美观一些，就是这样慢慢把刺绣加入了进去，才有了漳绣和木偶的联系。要是用机器的话那就不叫漳绣了，漳绣就是纯手工的，手工绣出来是软的，比较有立体感。但现在的木偶雕刻跟漳绣技艺差不多断层了，因为学

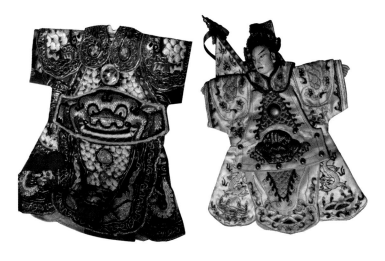

手工漳绣（左）与机绣木偶服装对比（摄于2017年）

这个时间长，现在是经济时代，很少有年轻人会为了学木偶和漳绣来花这么长时间，除非是非常热爱。我现在也还在慢慢学习研究，这些文化的东西活到老学到老，有时候跟长辈聊聊天，他们会说一些，我就积累起来，然后就慢慢懂得更多了。

精品木偶主要是用来展示和收藏用的，好的木偶服装一件要绣好几个月，光工钱和原材料的费用就很高了，现在会绣花的人又很少，所以每年精品就出七八件。精品收入少，真正用以维持生活以及拿来做精品的资金，是从玩具产业来的。有时候做出精品也舍不得卖，毕竟是时间和心血形成的，很多时候只在出去展览时会带上一两件。政府对我们也有补贴，因为父亲是非物质文化遗产的继承人，每年有补贴两万块，但其实也不多，有时出去办一次展就会花掉一两万。我们有自己的工厂，从父亲那个时候就有了，慢慢从小做到大。刚开始是几个人做，后来慢慢的员工越来越多了，以前最好的时候员工可以达到一百多人，但现在又越来越小了，因为

这几年经济不景气。可因为全部是手工制品，需要人多才可以，所以要等以后经济好了，我们再做一些新的设计，然后继续把产业做大。

未来的发展，我还是认为政府首先得重视一下，因为我们民间艺人自己的力量还是不够。我是计划未来开家店，然后我要三步同时走：第一，展示我们的作品，让更多人了解喜欢木偶；第二，开展互动活动，教小朋友画木偶脸谱和体验木偶表演之类的，让木偶"活"起来，才更有趣味性；第三，制作一些文创类作品，不丢失传统，又符合现代人的需要。家人对我的想法还是很支持的，也希望玩具产业还能继续发展，再反过来来支持我们漳绣的创作。

徐昱展示木偶（摄于2017年）

徐聪亮年表

1950 年 10 月出生。

1957 年，母亲过世，哥哥徐竹初进入漳州工艺美术厂（原工艺合作社）工作，父亲徐年松任漳州工艺美术厂厂长。

1969 年，作为漳州芗城区知青，到长泰县枋洋镇"上山下乡"。

1970 年，龙溪专区木偶剧团重建，需要雕刻的人才，因为有祖传的偶雕技术，所以免去了进艺校木偶班读书这一环节，直接进入剧团从事木偶雕刻。

1979 年 1 月至 2 月 12 日，与哥哥徐竹初创作了《大名府》《雷万春打虎》《蒋干盗书》《钟馗元帅》《两个猎人》《卖马闹府》《狗腿子的传说》《少年岳飞》《水仙花》等剧目的角色，获得不少奖项。

1979-1988 年，调入福建省艺术学校漳州木偶班，任教木偶雕刻。从 1980 年起，兼任龙溪专区木偶剧团木偶设计制作之职。

1983-1990 年，为福建电视台、厦门电视台创作《铁牛李逵》《岳飞》《两个猎人》《钟馗元帅》等多部电视木偶片的木偶形象，也获得了多次木偶造型奖。

1986 年，为上海美术电影制片厂 6 集宽银幕木偶片《擒魔传》设计木偶造型。

1987 年，为福建电影制片厂拍摄的电影木偶片《八仙过海》设计制作木偶造型

1989 年，重新调回漳州市木偶剧团，转型开始从事木偶造型设计。

1992 年，漳州市木偶剧团表演的民间故事剧《狗腿的传说》，在北京举行的全国木偶皮影戏会演中获"优秀剧目奖"，徐聪亮与哥哥徐竹初获得"造型奖"。

2000 年，漳州木偶剧团表演的《少年岳飞》荣获全国第九届"文华奖"，徐聪亮与哥哥徐竹初获得"文华舞美（雕刻）奖"。

2004 年，父亲徐年松去世。

2007 年 6 月，被文化部评为第一批国家级非物质文化遗产项目"漳州木偶头雕刻"的代表性传承人。

三、许桑叶："眼睛有神，木偶才像活的。"

【人物名片】

许盛芳（1910-2001），男，汉族，福建龙海人。原名清风，漳州著名木偶头雕刻大师，北派风格的代表人物。祖上自清代嘉庆年间起即从事木偶雕刻，他本人在中华人民共和国成立前就闻名于福建及广东潮汕地区。先受邀于厦门鼓浪屿鹭潮美术专科学校（今福州大学厦门工艺美术学院）

雕刻专业任教，其间创作出《西游记》人物和《水浒传》人物系列；后来改到厦门工艺美术厂雕刻、彩绘木偶，直到退休。

其木偶雕刻作品造型饱满。在刻画人物性格方面汲取了京剧人物的优点，同时为满足当代表演舞台的需求，创作出体态略大、人物造型夸张的艺术形象，逐渐凸显了布袋木偶雕刻中的北派风格。1988年，以78岁高龄在家乡石码为文化局创办"锦江木偶工艺厂"，待学徒如子孙。1989年，其布袋木偶头作品入选全国首届民间工艺美术佳品及名艺人作品，部分作品被中国美术馆、中国民间工艺美术馆收藏。

许桑叶，女，汉族，1963年生，福建龙海人，许盛芳之女。国家三级舞台美术设计师、福建省民间艺术家、漳州市十大杰出民间文化传承人。2008年，被认定为福建省省级非物质文化遗产项目"漳州木偶头雕刻"第一批代表性传承人。1983年毕业于福建艺术学校龙溪木偶班，毕业后分配到漳州市木偶剧团从事木偶雕刻工作，1986年调入艺校工作至今，现为漳州木偶艺术学校教务处主任，从事舞美设计、木偶头和道具雕刻与教学设计。

参加过传统木偶剧《大名府》《雷万春打虎》《战潼关》，神话剧《八仙过海》，寓言剧《两个猎人》《狼来了》，儿童剧《小猫钓鱼》，现代剧《赖宁在我们心中》等剧目以及电影、电视剧《八仙过海》《黑旋风李逵》《岳飞》《擒魔传》《秦汉英杰》《小猫钓鱼》等剧目的舞美设计、木偶头和道具的制作。曾获"金狮奖"第三届全国皮影木偶中青年技艺大赛最高奖项"偶型制作奖"等。

杨君炜，男，汉族，1974年生，福建省漳州市人，师承漳州布袋木偶雕刻大师许盛芳之女许桑叶。第九届国家"文华奖"舞台美术（雕

刻）奖获得者，漳州市市级非物质文化遗产项目"漳州木偶头雕刻"第四批代表性传承人。三级舞美设计师，中国舞台美术家协会会员。1986 年，考入漳州木偶艺术学校木偶雕刻专业；1992 年 8 月，任漳州市木偶剧团舞美设计师，现为剧团雕刻室负责人；1999 年至 2002 年，受聘到漳州木偶艺术学校木偶雕刻班担任木偶雕刻技术指导老师；2007 年，荣获"福建青年五四奖章"；曾获评漳州市首届"十大民间青年文化艺人"。

口述人：许桑叶

时　　间：2016 年 10 月 8 日

地　　点：许桑叶家、漳州木偶艺术学校

祖辈相传

我们家从祖辈开始就是做这一行的，爷爷和父亲都做木偶雕刻，祖居漳州龙海石码。爷爷许玉带道光年间在泉州北门外花园仔社跟一位叫陈酿的木偶雕刻师傅学习，和泉州的江加走是师兄弟。他出师后在石码镇开店做木雕生意，兼刻木偶，店号叫做"西方国"，在当时名气很大。

我父亲（许盛芳）1910 年出生，13 岁便跟着爷爷学艺。他很聪明，悟性也高，不仅跟着爷爷学习了家传的木偶雕刻手艺，还懂得向别人借鉴学习，融汇了泉州北门外花园仔社木偶艺人"米仔师"精致细微的雕刻技艺，和江加走浑朴纯真的造型风格。

父亲注重通过五官的刻画赋予木偶人物以鲜明的个性特点，在造型上融合了民间木雕神像的夸张和南派木偶头雕刻

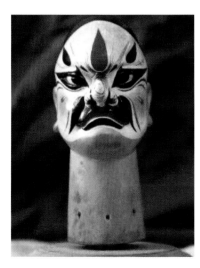 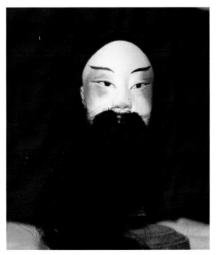 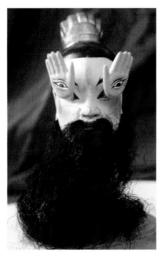 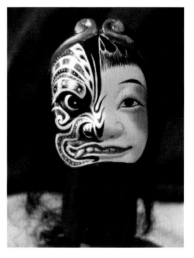

许盛芳作品《奸臣》《文老生》《杨任》《阴阳脸》（许桑叶供图）

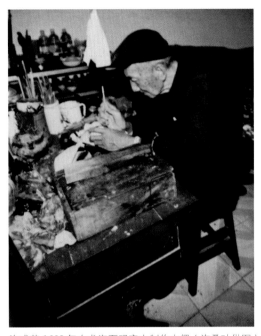

许盛芳 1998 年在龙海石码家中制作木偶（许桑叶供图）

的细腻精巧，在彩绘上则结合了北方京剧脸谱艺术的粗犷豪放。他特别擅长雕刻净角，能刻 100 多种花脸角色，同时脸谱粉彩色调鲜艳协调，用笔流畅精到。他的木偶头制作工艺也十分精湛，色泽持久，不易掉色，木偶头不因空气寒冷而剥裂，因此备受业内推崇，早在 20 世纪 40 年代就闻名于闽台和广州潮汕一带。

父亲性格耿直，不事张扬，他很少在木偶头上落款，特别是在客户订的木偶头上。以前有个台湾客户向他订购了一批木偶头，做好后想请他在木偶上签名，落个款，他认为没有必要，宁可不卖木偶头也不愿意在上面签名。父亲觉得，只要木偶做得好，人家自然会认可。

1958 年，父亲被福建省手工业合作社联合社聘为美术研究所特约研究员。同年，父亲受厦门鹭潮美术学校[1]的张晓寒教授邀请，前往厦门担任该校木偶雕刻教师。那时候恰巧漳州市成立了艺术学校，当时叫龙溪地区艺术学校，设有木偶科，在京的著名布袋戏表演大师杨胜放弃了北京中央戏剧学院教授的头衔，回到漳州当木偶教师。他回到漳州后，第一个想到的就是找我父亲，他要求学校调我父亲到艺术学校任教。可是晚了一步，父亲已经离开石码到厦门鼓浪屿教书了。但父亲也答应他，以后每逢重大演出或者拍电影都会来帮忙。

1960 年 9 月，漳州布袋戏参加在罗马尼亚布加勒斯特举行的第二届国际木偶傀儡戏联欢节，杨胜主演的《大名府》《雷万春打虎》荣获金奖。这两出戏的木偶头不少是父亲的作品。还有 1963 年上海美术电影制片厂拍摄的《大名府》和《掌中戏》的主角人物，也有父亲雕刻的。父亲就是这样一个为艺术献身而默默无闻的人。在厦门的那段时间，他创作了《西游记》全传人物和《水浒传》人物系列等很多木偶头作品，并参加了在北京举办的中国工艺美术展。后来工艺美术学校的附属校办工艺美术厂转变成为全省唯一的综合性工艺美术厂，就是后来的厦门工艺美术厂，父亲就在工艺美术厂雕刻、彩绘木偶。1961 年被当时的福建省轻工业厅、福建省文化局评为"木偶雕刻行业艺人"。

中间有一段时间，因为历史原因，父亲被迫停止刻偶，心灰意冷。到了 20 世纪 80 年代，父亲"平反"，因又可以重拾旧好，内心激动不已，尽管已经七十来岁，却不知疲倦，潜心创作。数月间连续创作出数十件佳作，再次参加了"文革"后的首次中国工艺美术展。随后的几年间，父亲的作品被中国美术馆、中国民间工艺美术馆等多家著名的权威机构收藏；1986 年，他的木偶头作品参加福建省民间美术展览；1989

① 20 世纪 50 年代，著名美术家杨夏林、孔继昭、李其铮等在厦门鼓浪屿创办厦门鹭潮美术学校，即后来的福建工艺美术学校，现在叫福州大学厦门工艺美术学院。

年，作品入选了全国首届民间工艺美术佳品及名艺人作品展；1990年，又有他的三件木偶头作品被中国民间美术博物馆收藏；1993年，作品入选福建民间美术展览，并在菲律宾展出，美国、日本、新加坡、马来西亚等诸多国家，以及香港、台湾等地区的收藏家纷纷前来索求作品。1988年，父亲已经78岁高龄了，仍然带着我二哥许庆赐在龙海石码创办了龙海木偶雕刻厂，为家乡培养了一批优秀的木偶头雕刻人才。

父亲2001年去世，享年91岁。父亲大部分的经济收入其实是佛像雕刻，而不是木偶头，他是因为热爱才刻偶一辈子。父亲的木偶头都是为了剧团要演出或者有人要收藏之类的，没有专门刻木偶头去卖过。我现在也是一样，不会专门刻木偶头去卖，都是朋友要收藏的我才刻给他。有人传我的木偶头比较贵。2004年那时候我一个木偶头卖五六百，现在还卖五六百是不可能的。但我不善于做生意，觉得懂的人自然会收藏。

许桑叶与《擒魔传》中的"闻太师"（许桑叶供图）

我的经历

我出生于1963年，从小就看父亲雕刻，觉得好玩，没事就爱东摸西瞧，每次父亲制作木偶头的时候我就在旁边帮忙打下手。差不多13岁开始学雕刻，起先是刻菩萨，以前我帮父亲刻菩萨身上的那些曲线，练习线条。当时我们小学还是五年制的，初中是两年制的，1978年我初中毕业后，就跟父亲到厦门工艺美术厂里工作，在厂里学的比较泛，泥塑、漆线、纸扎等基本都学，也刻木偶。如果算真正开始学木偶，应该是1980年9月回到漳州读中专之后。当时福建艺术学校在各个地方都有分班，漳州就分了一个龙溪木偶班，我们初中毕业生的学制是三年。当时徐聪亮在艺校当老师，学生都是我们这些原本做雕刻的世家子女，像福州雕刻厂来的林强、木偶剧团金能调书记的儿子金启悦。那个时候学雕刻的就我们三个，其他都是学木偶戏表演的。我们三个人进来的时候

许桑叶作品《小旦》《青衣》（摄于2016年）

都已经会自己刻了。我们当时读书是不用交学费的，每个月还发 18 块钱生活费，在当时还算挺多的。

我 1983 年毕业就到了龙溪专区木偶剧团（即后来的漳州市木偶剧团）工作，林强比我晚一年分配到剧团，金启悦则留在艺校工作。当时的团长和书记都是金能调，副团长是杨烽，他后来成为我的丈夫。

1983 年，剧团为福建电影制片厂拍摄的中国第一部彩色木偶电影《八仙过海》准备木偶制作，我们因为刚毕业，经验不足，就帮忙打打下手。后来又拍了《黑旋风李逵》，当时主要是徐聪亮在负责雕刻木偶头。1985 年拍了 10 集木偶电视剧《岳飞》，电视剧里需要眼睛会动、嘴巴会动的木偶比较多，那些偶头全部是我们做的，《岳飞》的全部道具都是我做的。

1986 年我还去上海刻了几个月木偶，当时是负责上海美术电影制片厂拍摄的《擒魔传》的木偶制作。木偶头的雕刻

许桑叶（左一）在艺校教授木偶头雕刻（许桑叶供图）

主要也是徐聪亮，我们这些后辈帮忙刻，帮忙绘脸、做道具。

1986 年，我从剧团调到艺校任教至今，但剧团有需要，都会调我帮忙做木偶。像这几年拍的《秦汉英杰》《跟随毛主席长征》等，我都要去雕刻。

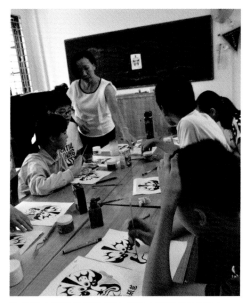

许桑叶在艺校教授脸谱绘画课（摄于 2016 年）

艺校毕业的优秀学生可以调到剧团工作，现在剧团里面有几位是我的同学，其他大部分是我的学生。我教的第一届就是 1986 级木偶班的学生，现在留在剧团工作的有杨君炜、郑云雷、郑文理三人。我侄儿许昆煌 1997 年进艺校表演专业，他们那批学生比较特殊，根据当年剧团的人才需要，要求表演、雕刻都要学。所以我也教了他们六年雕刻，但是他们学得没那么深，能画，能刻手脚和道具，但不会雕刻木偶头。为了让演员更加适应自己要表演的角色，剧团给演员分配角色后，会分给他们木偶头和手脚，还有戏服，道具要演员自己做，内衣要自己去缝制，自己搭配服装。因为木偶的脖子长短要结合个人手掌大小、手指长短情况，自己缝制比较准确，演出才得心应手。剧团现在分工明确，头、手、脚、内衣、外衣这些，都有部门专门做，但是组装还是叫演员自己来做。

现在的艺校课程，老师会教授木偶的所有相关知识，让

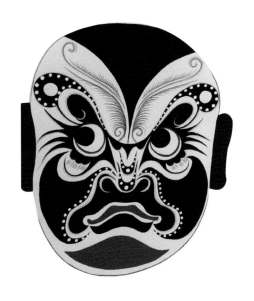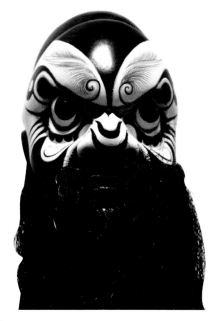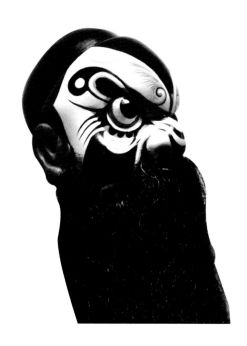

许桑叶教学"黑花"面谱并展示雕刻成品（摄于 2016 年）

学生了解木偶各个方面，六年的课程按照学生的年龄阶段以及学习的难易程度进行分层次授课。

第一年，学生刚从小学毕业上来，所以刀都不让他们拿，都是先学画一年的脸谱。脸谱最初是模仿着画，花脸、白脸、眉毛、眼睛之类的。每周 4～6 节课，每节课 45 分钟，一年下来我所有的脸谱，他们也差不多都画完了，第二学期就会画整张了。画脸谱的颜色之类都要按照样画，颜色也要会调。一年以后结合创作进行教学，课堂上教他们怎么画，课后也要布置作业给他们练习。

第二年就开始学雕刻，学刻木偶的手脚，武生穿的云靴、小生穿的高靴、小旦穿的小旦靴等木偶鞋，和一些表演道具。基本上每个下午都是雕刻课，先学磨刀和锯子、斧头等工具

的使用方法。

第三年学习木偶头的雕刻。先教他们打坯，让学生掌握用斧头把原木劈成偶头粗坯的能力。下学期学习开脸，刻五官，并且进一步细刻。

第四年就要学会木偶头半成品的细雕、打底和磨光。现在有一批学生是第四年的，他们正在学刻花脸，然后下学期就开始刻另外一个行当，正常来说一个学期就是学一个行当。其他的行当其实做起来差不多的，像关公、花脸，还有武生、小旦那些只要拿样品给学生看他们就会自己刻。

第五年开始学习上彩以及装发型胡须等装饰，第六年进行毕业设计并做出成品。毕业作品各种各样的类型都有，传统的、卡通的都可以，只要基本功练扎实了刻什么东西都可以。

六年学下来，学生算是掌握偶头制作的全部基本功了，但是要真正练得一手好手艺，还得多实践。现在的教学方式也主要是口传式，跟以前那种师傅带徒弟差不多，雕刻是一种实质的东西，不可能纸上谈兵，不可能空口一直讲理论知识，学生听了不懂，也容易忘记。你要刻给他看，直接地去引导，他刻的不对的地方，要直观地指出来，这样才能教出人才。当然文字理论也有一定的辅助作用。学生学雕刻肯定要先模仿，要从传统的开始教，有了基础才能变形，再去创新。

谈脸谱

雕刻木偶头最重要的是木偶脸。脸要讲究的是五形、三骨，即两眼、一嘴、两鼻孔（五形），眉骨、颧骨、下颌骨（三骨）。形形色色的五官要根据角色的外形、性格、身份、经历和气质来构思，再利用造型、线条、色彩来抓角色的神髓，使木头人也自然地活起来。因为线条和色彩会影响整个木偶头的神髓，所以运用画工技巧对木偶神态进行塑造和把握也成了木偶头制作重中之重的环节。脸谱在形式和色彩上都有一定格式，内行的观众一眼便能分辨出角色是好人还是坏人，聪明或是愚笨，受人爱戴还是令人厌恶。京剧脸谱，是具有民族特色的一种特殊的化妆方法。

我们许家偶雕是属于北派的，北派的木偶戏是依照京剧去表演的，这也就意味着北派的木偶头脸谱也是仿照京剧脸谱去画的，所以在大致的图案与色彩上与京剧是一致的。

比如说木偶戏中生、旦、净、丑四种身份所对应的脸谱的花纹、色彩，就与京剧中的这四角是几乎相同的。生、旦面部化妆简单，略施脂粉，叫"俊扮""素面""洁面"。而净行与丑行的面部绘画比较复杂，特别是净，都是重施油彩的，图案复杂，因此也称"花脸"。戏曲中的脸谱，主要指净的面部绘画。而丑，因其扮演戏剧角色，在鼻梁上抹一小块白粉，俗称"小花脸"。

在色彩上，通常红色脸象征忠义、耿直、有血性；黑色脸既表现性格严肃，不善言笑的人物，又象征威武有力、粗鲁豪爽的形象；白色脸则多用来表现奸诈多疑、刚愎自用的性格；蓝色脸象征着性格刚直、桀骜不驯；紫色脸多被用来表现严肃、稳重、富有正义感的人物；黄色脸多数用来表现勇猛而暴躁的形象；绿色脸则为勇猛莽撞。

而与京剧脸谱不同的是，京剧是真人表演的，在画脸时

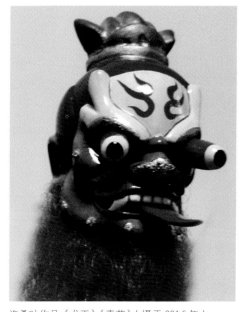

许桑叶作品《龙王》《青花》（摄于 2016 年）

许桑叶教学脸谱"红花""青花""钟馗""里克"（摄于 2016 年）

是无需点睛的，而木偶戏是木偶表演，整个木偶头都需要描画，特别是眼睛之处。所以在木偶头的脸谱绘制上，点睛是非常关键的一步，眼睛要亮，有神，没有一双神气的眼睛，那这个木偶头就算雕刻得再活，脸画得再精致也不过是一具空壳。唯有眼睛点得亮点得有神，木偶在表演时才会像活的，才会有精气神。另一方面，布袋木偶戏由于木偶尺寸较小，在脸谱的绘制上也会较京剧更细腻些，色彩也更艳丽，花纹更为夸张，这一切都是便于观众辨识。

虽然在大体的绘制上是相同的，但毕竟是两种不同的戏种，所以在一些特定的人物身上总能体现出两者不同的面貌。比如张飞，在京剧和布袋木偶中都以黑色脸来表现其威武有力、粗鲁豪爽的形象，区别在于京剧脸谱中的张飞额头用细线勾画，像一只展翅欲飞的蝴蝶，体现其张扬的个性，而木偶脸谱在此基础上将眼部妆容加粗并与额头蝴蝶妆容相结合，夸张体现了张飞威武粗豪的形象。钟馗的形象也差不多，稍有不同的只是京剧里钟馗的额头上有一只蝙蝠，而我们绘制的虽然也是蝙蝠，但没有那么像。

除去一些传统已有固定脸谱的形象外，新增的形象在脸谱上也是根据其性格特点来绘制的。如果在剧情中是个刚正不阿、有义气的人，通常也会选择描成红色的脸。依照原来京剧脸谱中的那一套来给不同性格的木偶绘制脸谱，这样做的目的也是为了能够更好地传承这门手艺、艺术。

许桑叶与作品《关羽》《刘备》《张飞》（摄于 2016 年）

口述人：杨君炜
时　间：2017年1月11日
地　点：漳州市木偶剧团

个人经历

　　我是1974年出生的，家里之前没有做木偶这一块的，我父亲是中学美术老师，家里三个兄弟姐妹，就我一个学习木偶雕刻。我小时候爱乱涂乱画，当时在农村有很多木偶戏，我从小就很感兴趣。我1986年进入艺校木偶班的雕刻专业学习，那时候刚小学毕业，12岁左右。我们这一级的学生一共有12人，学制是6年，大多数是木偶表演专业，雕刻专业就3个人，当时教我们的就是许桑叶老师。

　　艺校跟普通中学差不多，就是专业课会多一点。我们当

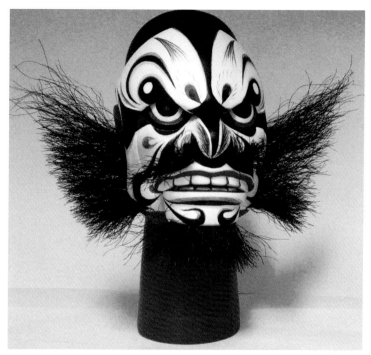

杨君炜作品《活动张飞》(杨君炜供图)

时学习没有教材，雕刻都是以实践为主，老师边口头讲述边示范。我们按照传统的布袋木偶头制作工序一路学下来，但我们也上表演课，包括音乐课、形体课，还学习打锣鼓，熟悉木偶戏的曲调和节拍，这些辅修课程就是让我们把布袋戏相关的知识都基本了解一遍。

　　1992年，快毕业的时候，我们以学校的名义参加全国少儿木偶调研活动，当时是12个同学一起参加的。7月份毕业，我就到漳州市木偶剧团工作了，一直到现在，有20几年了，也一直主要负责木偶头雕刻工作。在2009年的时候，我去艺校当了3年的木偶雕刻老师，因为当时艺校多招了一个学制3年的中专班，一个班有20几个学生，学习木偶雕刻、服装、头冠等。这个班的学生毕业以后，林城盟、何林华（杨君炜之妻）两人通过考试招聘进入漳州市木偶剧团工作，现

木偶艺校留存的1986级优秀学生作品（摄于2016年）

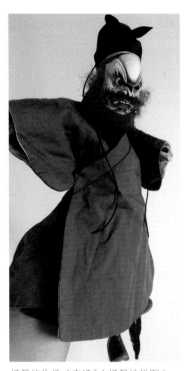

杨君炜作品《李逵》(杨君炜供图)

在我们雕刻室也基本是这几个人。雕刻工作多的时候，大家分工制作，完工后经过我把关，有的做适当修改；数量少的时候，我一般就是从头到尾独立完成。现在的剧团分工已经很明确了，将制作一尊木偶的不同工序交给不同的部门负责，雕刻室主要雕刻木偶的头、手、脚，木偶所使用的道具交由道具室负责制作，另外木偶的服装、冠盔也分出两个部门专门制作。这样一来，在制作的速度与水准上有了明显的提升。但最后一步木偶头与木偶身体内套之间的组装和缝合工作，这个需要演员自己动手，因为要根据演员个人的手指状况及表演习惯去缝合。

这二十多年来，剧团新剧目不断产生，我也先后参加设计了很多新的木偶形象，包括获得 2000 年第九届"文华奖"[①] 的《少年岳飞》、2001 年的《神笛与宝马》、2003 年的《铁牛李逵》等剧目的木偶形象。2005 年我还参与制作了 100 集木偶电视剧《秦汉英杰》，这个做了差不多 1 年左右，后来还做了《比武招亲》、2009 年的《水仙花传奇》、2012 年的《妈祖》、2014 年的《孙悟空决战灵山》，还有 52 集木偶电视剧

《跟随毛主席长征》等。

所有的事情都会随着时间的推进而变化，木偶头也是一样，制作的技术也在不断变化，以前大费周章的，如今可能多些机器辅助。造型与选材也在变化，所以为了不让这种变化成为我的绊脚石，我也必须跟进变化，学着去适应这种潮流，创作木偶头也有了更符合现代的素材（卡通、漫画等）。我要从现实生活中观察各种人物的神态，寻找创作的灵感，尽可能地制作出神形兼备、符合剧目要求的木偶头。

传统木偶头的雕刻万变不离其宗，生、旦、净、末、丑各有各的模板形象，雕刻起来就像心里有一个范图一般，传统木偶头有自己的独特性但也有相应的模式。在传统的木偶头雕刻技艺中，一些特定的角色有一些相应的雕刻技巧。例如雕刻孩子的五官必须要紧凑一点，大人的五官就要拉开一点；好人的五官要端正，鼻子、眼睛不要歪，坏人的脸庞就可以很胖或很瘦，眼睛小小的，鼻子塌塌的，嘴巴歪歪的。现在除了

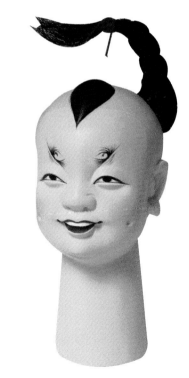

杨君炜作品《小孩童》(杨君炜供图)

① "文华奖"是中国文化部设立的，专门用于奖掖专业舞台表演艺术的，目前来说是相关行业最高的政府奖。它的奖项是固定的，包括文华大奖和文华新剧目奖，单项奖有表演、导演、编剧、舞台美术等。

配合电视剧的真实人物角色完成的偶头雕刻外，大多数的漳州布袋木偶头的面孔，都有一定程度的夸张变形艺术处理。如菩萨的头发、武将圆瞪的怒目、各式丑角的板牙、守门官（漳州木偶的典型）的嘴脸、仙翁的大额头，还有一些儿童剧模仿漫画的造型，给儿童和动物刻出天真可爱的大眼睛等。

制作大量木偶，并不是一个一个完成的，而是一道工序统一完成一批后再进行下一道工序，在所有雕刻工序都完成后，这一批的木偶也就出来了。接着就是一个很重要的步骤——描画脸谱，主要是按照京剧脸谱去绘制，也会加上个人的设计。这还得自身有一定的认知基础，对于人物也要有自己的理解，才能做出让人眼前一亮的设计。

谈变化

传统布袋戏木偶的大小是八寸，对于现今的表演舞台来说太小了，现在的舞台一般是参照人戏设计的，木偶要是太小，稍远些的观众可能就看不清了。为了适应这种舞台的变化，木偶也只能跟着增大尺寸，所以后来编排的一些剧目的木偶都较传统木偶要大一些，例如《秦汉英杰》的木偶尺寸有一尺四五，《跟随毛主席长征》的木偶尺寸也有一尺三。现代编排的很多剧目都要求木偶做出一些改变，不管是尺寸上还是造型上，对我们来说都是一种挑战。

变大的木偶在操作上来说，一尺二是最好操控的了，八寸的我觉得太小，但《少年岳飞》的木偶头又太大太重了，演员不好操作，手也容易酸。2015年，我们参加全国"金狮奖"比赛的《孙悟空决战灵山》，里面的孙悟空有一尺七大小，唐僧比孙悟空的尺寸还要更大。这样的尺寸对演员来说是一

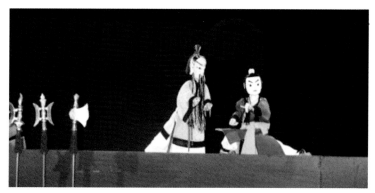

《少年岳飞》剧照（图片来自漳州木偶剧团官方网站）

种非常大的挑战，表演者单单用手指已经不能完全控制木偶的双臂了，还要在里面套上一些关节。这样一来表演跟原来也大不一样了，必须用手指操纵机关，操作一段时间后，手指很容易就淤青受伤了。

但没办法，如果木偶小了的话，在现在这样大的舞台上来说，确实是太过渺小了。不止是漳州的布袋戏木偶，晋江的布袋戏木偶也是一样，较传统的要大一些，但他们的变化没有我们这么明显，只是大一些而已。

不光是木偶的尺寸因为舞台而变大了，现在的漳州布袋木偶头的雕刻程序也有变化。

旧时的雕刻程序是这样的：一是粗胚，主要用刀具去修整；二是磨光，用鱼皮或草进行磨光，面部还得用粘纸贴平；三是上色，因为牛皮胶色泽较黄，旧时要调制桃胶，掺上磨成粉状的矿物质颜料，上色后打蜡。

现在程序都简单化了，用纱布直接磨光，再用丙烯做底妆原料，直接调好丙烯颜料的色彩上色，然后用明漆喷亮，既省事也省钱。

但现在制作木偶头多是当成工艺品售卖给市场用于收

藏，如今徐、许两家制作的木偶头就是典型的用于收藏的工艺品。给剧团制作木偶头的已经很少了，大都是剧团里专门有人负责雕刻，就像我。

我的木偶头主要是为漳州市木偶剧团的日常剧目服务，基本为木偶表演量身定做，所以现在传统戏的木偶头做得比较少，新排演剧目的木偶头做得比较多。新排演的剧目在制作木偶头的时候会遇到一个很大的挑战，就是以往传统戏剧的木偶头大都有一个大概的范本，但现在编排的就没有了这样的依据，在这种情况下要想去创造一个木偶头是挺困难的。为了要雕好这个木偶头，首先要通读剧本，了解这个人物在剧本里是扮演怎样的角色，又是怎样的性格，哪些情节特别突出这个角色的特点，这个角色又在剧目里有哪些作为等。如果同部剧一批有 10 个人物，那应该要把这 10 个人物的年龄、性别、行为举止分门别类地区分开来，以避免类似。接着我一般是会去查图书、资料，搜集照片、画册，甚至还要查阅电视连续剧相关资料。如果是古装戏，还要参考历史资料，然后加上自己的想象。这些都是需要在制作之前充分了解后再起稿设计形象的，接着才能雕刻，才有可能创造出一个贴合剧目的木偶头形象。

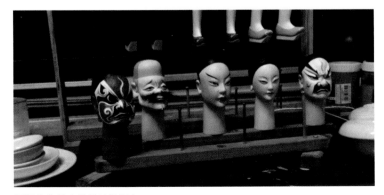

杨君炜作品（杨君炜供图）

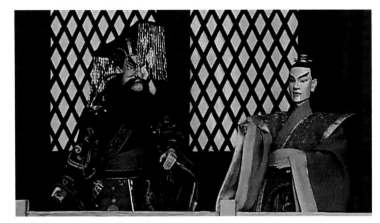

《秦汉英杰》剧照（视频截图）

我现在制作一个木偶头所需要的时间大概是一个星期，之所以需要这么长时间是因为有些工序之间要等待，不是说这道工序后就可以马上开始下一道工序的，就像上彩这样的，需要等它干透了才行。这还是一个比较平均的制作时间，如果是制作一些可活动的木偶就要更长的时间了。但如果制作一批木偶的话，时间上会缩短一些，因为可以穿插着进行。

现代木偶头的形象大都是偏动画化的，在写实的基础上卡通化，就像《少年岳飞》中的木偶形象。比较写实的是《跟随毛主席长征》里人物角色的木偶头，《秦汉英杰》里的人物则多是变形种类。《秦汉英杰》也是我参与雕刻木偶最多的剧目了，这 100 集木偶电视剧中的木偶基本上都是我雕刻的。

雕刻木偶确实是一件又累又磨人的事，能坚持下来也是蛮不容易的，也希望我以后还能这么有耐心地做下去，雕出一些让自己真正满意的作品来。至少到目前为止，我对我雕刻的木偶头还没有非常满意的。

许桑叶年表

1963 年出生，从小耳濡目染，对木偶头雕刻产生了浓厚的兴趣，每当父亲制作木偶头时她就在旁边帮忙打下手。

1978 年，初中毕业后，随父亲到厦门工艺美术厂工作，其间学习了漆线、泥塑、纸扎等多种民间工艺，打下了较好的艺术基础。随着掌握的技艺日益增多，逐渐能帮父亲完成更多的工作。

1983 年，以优异的成绩从福建省艺校龙溪木偶班毕业，并分配到漳州市木偶剧团工作。

1985 年，参与拍摄 10 集木偶电视剧《岳飞》，负责道具制作。

1986 年，回到福建省艺校从事木偶头雕刻的教学工作。

2002 年，被评为"福建省民间艺术家"。

2006 年，被认定为漳州市十大杰出民间文化传承人。

2008 年，被认定为福建省第一批省级非物质文化遗产项目代表性传承人。

2011 年，设计雕刻造型的《金星花》获得全国少儿木偶汇演优秀剧目奖。

2014 年，在第 11 届"校园未来星·中国优秀特长生展示（测评）"中，获得优秀指导教师奖。

第二章　泉州木偶头雕刻艺术

第一节　泉州提线木偶戏概述

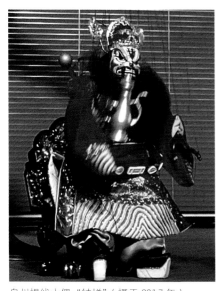

泉州提线木偶"钟馗"（摄于 2017 年）

泉州提线木偶戏又称"嘉礼戏"，在唐宋时期便已流行，木偶造型沿用唐代雍容华贵的风格，较之布袋戏木偶偏大，偶身、四肢设有灵活的关节，用 16 至 30 根线操纵戏偶，有"四美班"与"五名家"两种演出体制。"四美班"由 4 名演员表演生、旦、北（净）、杂四种行当，共有 36 尊木偶形象，能演 42 部"落笼簿"。清道光年间，出现编演七天七夜的连台本戏《目连救母》，增加了副旦（贴）这一种行当，称为"五名家"，木偶形象也由 36 尊增至 75 尊。

在曲调上泉州提线木偶戏自宋元以来一直沿用傀儡调。傀儡调的舞台语言是泉州本地方言，它的艺术特点是高亢、悠扬、雄浑有力、粗犷。傀儡调不局限于提线木偶戏的使用，也被当地其他戏种接收运用。

傀儡调属于曲牌体音乐，每支曲牌有固定的旋律曲辞，有些曲牌还有着多样的旋律变化，例如"三稽首""北寡""五供养"等。有的曲牌名称相同，但节拍不同类型也不一样，如"好姐妹""倒拖船"。在黄少龙所著的《泉州傀儡戏艺术概述》中，已明确归纳出五种曲牌旋律节拍类型。

提线木偶戏是典型的"演员中心制"，表演乃其核心，因而造就了一批优秀的表演艺术家。清末，泉州"龙班"的林承池等能表演拔剑、撑伞等动作，"虎班"何绽可瞬间完成搁腿、出手、握剑、转目四个动作；近代及今，张秀寅的白素贞（《白蛇传》），谢祯祥的伍员（《临潼关斗宝》），黄奕缺的小沙弥（《水漫金山》），均以线功高超、设计奇妙、形神兼备、个性丰富而饮誉剧坛。

1952 年，泉州市木偶剧团成立。建团

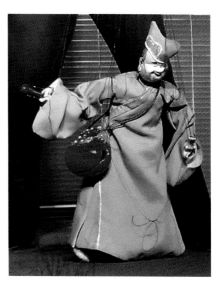

提线木偶"小沙弥"（摄于 2017 年）

提线木偶"驯猴"（摄于 2017 年）

以来，相继创作排演了大批剧目，足迹遍及中国的大江南北，以及世界五大洲的近 50 个国家和地区，所获奖项数不胜数。

泉州木偶戏频频在海内外文化舞台上亮相，很重要的一个原因是有一批精品剧目。这其中有传统剧目，也不乏创新之作，均受到广泛认同。2009 年，泉州提线木偶戏《火焰山》荣获文化部"优秀保留剧目大奖"。"优秀保留剧目大奖"是我国迄今为止含金量最高的文化奖项，当时全省仅《火焰山》入选，也是全国唯一入选的一台木偶剧。2012 年，《钦差大臣》荣获第 21 届国际木偶节最佳剧目奖，该剧是我国第一部大型木偶讽刺喜剧，根据果戈理的《钦差大臣》改编，自 2002 年创排以来获得"金狮奖"和"文华奖"等诸多殊荣，2009 年，该剧还进京为国庆献礼。

泉州提线木偶戏传统剧目中保存着大量古代闽南语系地区的民间信仰及婚丧喜庆等习俗内容，保存着大量"古河洛语"与闽南方言的语法、语汇及古读音，还有许多宋元南戏剧目、音乐、表演形态等方面的珍贵资料，具有多学科研究价值。千百年来，泉州提线木偶戏不但与闽南语系地区民众的生、老、病、死等人生礼俗相伴共生，而且从明代开始，还向台湾地区和东南亚一带华人华侨聚居地流播。因而，泉州提线木偶戏还对闽南文化学、闽南方言学、宋元南戏学等多学科有研究价值，已引起国内外专家学者的广泛关注。

在传承上，早在 1956 年泉州就开办了泉州市艺术学校培养相关人才。20 世纪 70 年代末起，泉州专门开设了多个提线木偶戏和掌中木偶戏表演班，培养了一批批高素质的表演人才。前几年，泉州还与上海戏剧学院合作招收了泉州木偶班，面向全国招收优秀人才。

2012 年年底，"福建木偶戏人才培养计划"成功入选人类非物质文化遗产优秀实践名册，这个项目以泉州提线木偶戏作为核心内容，同时包含晋江布袋木偶戏和漳州布袋木偶戏。聘请当地老艺人与科班相结合进行教育，真正做到"口传心教"，不仅让学生在技术上得到提高，更让其在戏剧表达与文化上有更深的领悟。

但要注意的是，虽然泉州提线木偶戏较于泉州布袋木偶戏在国内外受到更广泛的关注，但在木偶头雕刻这一方面，因江加走"花园头"风格的木偶头大都用于布袋戏的木偶上，使得泉州布袋戏的木偶头比提线木偶戏的木偶头更为出名，可也仅局限在木偶头的雕刻上。

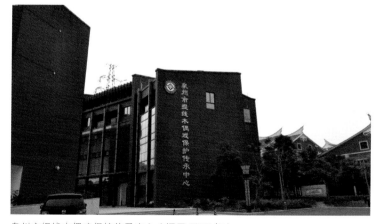

泉州市提线木偶戏保护传承中心（摄于 2017 年）

第二节　泉州木偶头雕刻口述史

历史溯源

木偶头在闽南地区又称"尪仔头"[1]。木偶艺术历史悠久，最早在春秋战国时期，已出现偶戏的表演，有娱乐、宗教、艺术欣赏三大功能。西汉时，木偶广泛用于"丧家之乐"和"宾婚嘉会"。北宋末年至南宋，汴京与杭州也有木偶戏活动。木偶雕刻作为戏曲的一部分，是偶戏道具制作中的一门特殊技艺，整体造型包括头、四肢、服装、冠盔等，木偶头雕刻仅指头部造型，单作为雕刻又具有一定的独立观赏性。注重人物性格特征的刻画，夸张的造型、丰富的表情、类型化的处理方式是木偶头雕刻的普遍特征。

福建木偶戏历史悠久，并分为闽南、闽西、兴化（莆田）三大流派，而泉州素有"木偶之城"之称。相传唐末王审知入闽时，傀儡戏就随之传入泉州。比较可靠的起源为明代，分南北派。到了清朝道光、咸丰年间，木偶雕刻制作技术大大提高了，艺人们根据《目连》《西游》《封神》等戏的特点，创造了不少花脸、鬼脸头像，同时改进了活动头像，把木偶表演又推进了一步。

早期的木偶雕刻师多集中在漳州、泉州一带。闽南木偶头有自己的区域特点，是闽南圆雕的代表作品之一，继承了中原河洛地区雍容饱满的宗教造像样式。从雕塑的角度分析中国南北木偶的特点，许多学者认为它呈现"南则文，北则硬"的特点，这与民间艺人的造型观念、造型手法与工序有很大的关系。

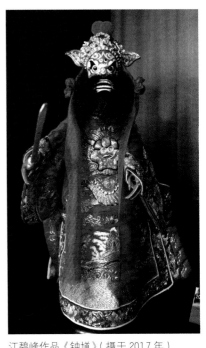

江碧峰作品《钟馗》（摄于 2017 年）

艺术特色

泉州木偶雕刻的特别之处在于形象造型、雕刻技艺、彩绘并重，寻求在传统程式化基础上的创造性，追求雕刻师的

[1]编者注：闽南及台湾地区也将木偶称为"尪（wāng）仔"，为保持口述史原貌，后文口述中提及的"尪仔"不加以修改。

江碧峰作品（摄于2017年）

派系传承

泉州地处大陆东南海隅，依山傍水，海上交通十分发达。宋时泉州是国内货物交易的中心，据《梦粱录·江海船舰》和相关诗词记载，"若商贾止到台、温、泉、福买卖"，泉州是一派"涨海声中万国商"的繁华景象。唐末以来，随着海外交通贸易的拓展繁盛，本国的道教兴盛，外来佛教、婆罗门教、伊斯兰教、印度教等相继传入，各种宫观寺庙

个性风格，因此可以从作品中看出雕刻师个人的艺术追求。泉州木偶雕刻家会根据戏文内容需要和时代审美趋向进行设计制作，使之符合时代审美要求。但从文化的角度来说，我们也不得不注意到木偶戏功能上原来的宗教、巫术等文化色彩，再加上泉州寺庙宫观遍及城乡，宗教信仰、神祇崇拜已渗透民众的精神世界与世俗生活，名目繁多的神佛庆诞、迎神赛会等都离不开木偶戏的演出，这种文化生态使木偶戏在泉州地区十分活跃。当然，木偶头设计仍然要符合戏文的内容要求和规定，服务于戏文。而在戏文与表演上，泉州木偶戏更擅长于神话故事的演绎。因其丰富的宗教文化，神佛雕刻艺术的普及化，木偶头雕刻造型上基本继承了中原佛教神像神韵含蓄的艺术风格，借鉴了唐宋以来民间的彩绘手法，整体风格呈现"雍容丰腴"。

星罗棋布，宗教信仰、神祇崇拜，渗透于社会生活的各个领域，直接参与各种富有地方特色的民俗活动中，彼此祥和相处，形成一种非常罕见的"泉南佛国"的宗教文化氛围，泉州也因此被称为"世界宗教博物馆"。因其独特的文化氛围，木偶头雕刻在泉州的演变是由佛像雕刻开始的，包括开创了泉州"花园头"雕刻风格，有着"木偶之父"之称的一代巨匠江加走，自小也是跟着父亲学习雕刻佛像的。所以在很长的一段时间内，木偶头雕刻并没有被独立出一个专门的行当，而是作为佛像雕刻作坊的一种附属而存在。就如当时的作坊"西来意"，本职是雕刻佛像出售，兼营木偶头雕刻。该作坊雕刻木偶头的特点是额线较高，个头较小，线条柔和明快，肌肉感强，而且神态意蕴，含蓄深沉，因有深厚的佛像雕刻功底，所以在雕刻木偶头的把控上在当时来说是上乘之作。

17世纪随着木偶戏的发展流行，木偶戏剧团对木偶头的需求不断增多，木偶头也从佛像雕刻的附属一下子独立了出来。专门从事雕刻木偶头的作坊"周冕号"，其雕刻的"涂门头"水平仅次于"西来意"的木偶头。其木偶头额线较低，个头稍大，木偶头后的肌肉收敛得当，双眼视线俯仰适中，不管带上何种软硬帽盔，均不碍线，十分适宜表演，故为当时众多木偶剧团所喜用，不足之处是雕刻技法及粉彩工艺较之"西来意"要略逊一筹。但由于"周冕号"是为戏剧需要而存在的，所以在创作上会避开佛像雕刻程序的束缚，转而观察借鉴生活中的人物形象，因而其作品较为写实。这阶段的木偶头虽有意在地区特色上进行创新，但整体的区域风格还是呈现"雍容丰腴，神韵含蓄"的宗教内省的雕刻风格，直到江加走木偶头雕刻风格的出现，才真正意义上重塑了泉州地域特色的木偶头雕刻风格。

江加走是泉州木偶头雕刻的地域开创性人物，不仅继承了传统的雕刻技法及艺术格调，还开创性地赋予了木偶头独特的地区性艺术特点，近代至今泉州布袋戏木偶头的总体风格可以说就是江加走创造的。他将他父亲传授的50多种不同面貌和性格的头像及1种平髻（俗称苏州髻）的梳头方法，发展到280余种不同性格的木偶头像（主要是掌中戏），编梳10余种样式的头髻和

发辫，雕刻和粉彩的木偶头像达万余件之多。他以最接近生活的方式来创作木偶头，这种创作理念表现在对日常生活经验和民俗、民谚等地区文化的收集运用上，从而使作品带有强烈的闽南地区趣味。

江加走对每个角色的塑造都带有生活的气息，让人有强烈的共鸣感，所以江加走的木偶头传到台湾等地也受到了强烈的追捧。早期有台湾商人来大陆收购木偶头，带到台湾后很多人不知道手头上的木偶头是何人所制，商人以商业机密为由不愿透露雕刻人名字，所以大家都只知道是在泉州的花园头所购，索性就称这一木偶头为"花园头"，其实就是指

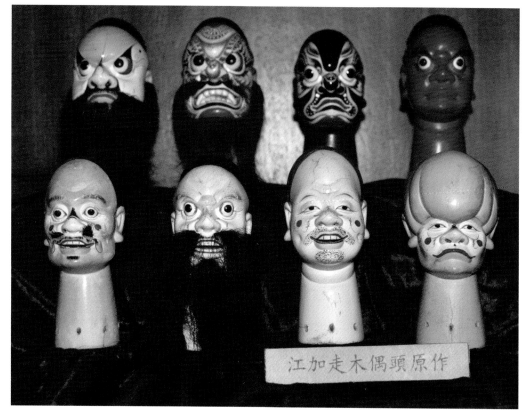

江加走作品（摄于2017年）

江加走的作品。精良的工艺，贴近生活的创作，使江加走的作品成为上上之作，更是收藏大热品。布袋戏团的一般演出都不会使用，只有在重大的活动，或者非常重要的场合才会把江加走的木偶头小心翼翼地拿出来演出。这种崇拜般的影响，让一批又一批的木偶头雕刻师开始模仿江加走的风格，也就是"花园头"风格，像台湾最早从事木偶头雕刻的徐析森，还有许协荣与苏明雄，早期也都是在模仿江加走的木偶头风格。三人后来开创出具有台湾特色的木偶头雕刻风格，徐析森更是被誉为"台湾江加走"。

江加走去世后，其子江朝铉继承他的手艺。江朝铉因为自幼就跟父亲学习雕刻，所以在技艺上并没有落后，又在父亲的严厉教导下，江朝铉不止于技艺的提升，也学着像父亲那样创作，用生活的积累去创作，用一丝不苟的匠人精神去创作，"花园头"江派木偶头因此才没落没，反而发扬光大，广收学徒。其中包括黄义罗、王景然等泉州知名木偶头雕刻大师，黄义罗又传其子女，黄紫燕、黄雪玲现在也是木偶头雕刻的市级非物质文化传承人，进行艺术创作的同时也创立授课教徒传习所。如今泉州地区的木偶头雕刻大师无一不是江派门下。

当然江派家族内的传承也没有中断。江朝铉去世后，江碧峰接过父亲江朝铉的手艺，成为国家级非物质文化遗产传承人，江碧峰的儿子江东林目前也在跟着江碧峰学习雕刻木偶头。

雕刻工艺

泉州与漳州布袋木偶雕刻的程序与材料相差无几，都经历开坯、定五形、细刻、修光、裱纸、上土、打磨、粉彩、上蜡、梳头等工序。

樟木是泉州木偶雕刻的主要用料，材料并不贵重，开坯最好使用纤维细腻的樟木根。锯成体积略大于傀儡头的长方体（约5.5厘米×4.5厘米×10厘米），

江朝铉作品（摄于2017年）

开坯（摄于 2017 年）

用斧头削去多余的部分，定出中线，以此为基准，将两颊斜削。粗胚的体积比例是固定的，按照头像的比例，正面与侧面的宽度差不多，这样头型才会饱满。

确定额际线，留出发髻之后，根据"三庭五眼"的大原则，定好"五形"的位置。从眼部入手，刻出约略的大轮廓，木偶的粗胚就形成了。有时候，根据角色的不同也必须调整这"五形"的比例。如"黑北仔"，要刻意夸大它的眼睛，使眼珠向前凸，并缩短人中，五官紧凑，以突出性格。这是最重要的阶段，角色的基本类型，骨骼、肌肉的塑造在这一阶段几乎得以完整呈现。以后的努力，都是对它的补充和完善。

由于木偶雕刻是减法艺术，艺人们十分注意对形体体积的把握，正如民间行话所说："留得肥大能改小，唯愁脊薄难复肥，内距宜小不宜大，切记雕刻是减法。"此时刀法切忌垂直进刀或逆纹进刀，否则木料难以受刃，容易伤及形象。

粗胚完成后，进入精雕细刻的阶段，细刻是根据粗胚的轮廓逐层加深。粗胚从无形到有形，从含糊到明确，在刀具对材料的深入过程中，大至脸的轮廓，小至眼皮的厚度，皱纹的大小、形状、位置的安排都在这阶段完成。

接着是修光、裱纸、上土、打磨。修光时最好用手指垫着细砂纸推磨，细节则用竹签卷着细砂纸打磨。经修光处理后的头胚，如发现裂痕或间隙，必须裱上细密的棉纸或薄绸，防止头胚破裂。待棉纸或绸布阴干后，可渐次上粉土打底，粉土打底的次数一般多达十余遍。土是经过淘洗的，本地的桂花土，因颜色像桂花而得名。和土的胶是从牛骨头中提炼出来的水胶，其提炼的过程要掌握好火候，避免过浓或过淡，影响粘度。现在也有很多艺人用白乳胶调水，更为方便。待土阴干后，用特制的毒鱼皮沾水细细打磨修光。普通的砂纸过于粗糙，所以有条件的艺人尽量用毒鱼皮，这也是泉州木偶艺人的"独门暗器"之一。打磨后的表层既不能太粗糙，也不能过于光滑，以免影响上色。上土打磨过的木偶头，显得过于圆润而缺乏棱角，必须运用竹刀廓清五形，进行最后的雕刻修补工作。

粉彩主要是根据传统的或自己构思的色调及脸谱式样，着以彩绘，颜色以金、银、辰砂、银朱、藤黄、佛青、

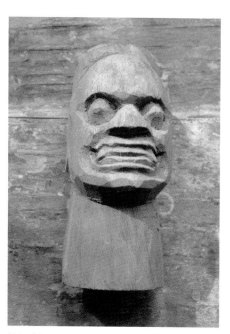

粗坯（摄于 2017 年）

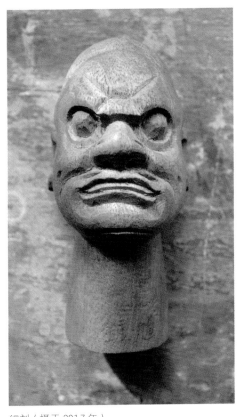

细刻（摄于 2017 年）

上土完成（摄于 2017 年）

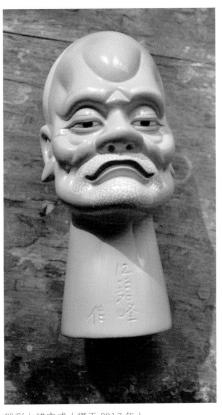

粉彩上蜡完成（摄于 2017 年）

墨等为佳。

画好脸谱后用刷子蘸四川石蜡拭光，表面既有光泽较美观，又使色彩经久不褪。木偶头打蜡是适应早期以烛火为主要照明手段的舞台装置，灯光的运用进入舞台后，上蜡后反光特别强烈，真实感差，在江朝铉的实验下，改为"用漆刷（霖饰）代替盖蜡的方法"，使脸部发光大为减弱，予人以清新、柔和之感。

早期木偶的头发与脸部相连，以整块木头雕刻而成，后来为了追求真实完美，采用真人头发等材料，先用针几根几根地缝起来，再粘上胶一缕缕地植入刻好的木偶头上，胡须也是这样，耗时费力。当代则以人造纤维、黑棉线、丝线、毛线、植物纤维、西藏牦牛的毛等材料代替真人毛发，并能轻易做出"怒发冲冠"的视觉效果，传达出狰狞或威武之气。

如今木偶头绝大部分的买主已经不是偶戏剧团了，而是各种各样的收藏家。他们评估木偶头的艺术价值，小心地陈列在展示橱窗里，曾经戏台上的辉煌都恍若一梦，从最初的陪葬俑到神佛像，再到演绎生活、故事的主角，最后成为一件艺术品，它所积累的历史文化与创作人所塑造的艺术价值都直白与生动地告诉我们，源于生活本质的创造会历久弥新，随着环境的变化而产生不同的价值。

一、江碧峰："雕刻后辈都模仿爷爷的'花园头'。"

【人物名片】

江加走（1871-1954），男，汉族，字长清，泉州市丰泽区清源街道花园头村人。父亲江金榜是雕刻粉彩木偶头像的民间艺人，江加走为第二代传人。11岁开始随父学艺，15岁就学会多种雕刻手艺，18岁父亲病逝后，继承父业，终生从事木偶头雕刻。江加走继承发展并创作出了285种不同性格的木偶头像（其中250种都有称谓），以及十余种不同式样的头髻和发辫，毕生雕刻粉彩的木偶头有万余件之多，被称为"中国木偶之父"。

江朝铉（1912-2001），男，汉族，福建泉州人，江加走之子。中国美术家协会会员，曾任泉州工艺公司综合厂副厂长，1956年被授予"木偶头雕刻艺人"称号，1957年应邀出席全国艺人代表会，1979年获评工艺师。

江朝铉童年读过私塾，十岁随父江加走学艺，是其父的得力助手，所雕刻粉彩的木偶头与江加走的作品无异。江加走晚年时期的作品大部分都是江朝铉完成粉彩和梳头。江朝铉的木偶头雕刻造型彩绘和发型技艺都非常精湛。他积极培养艺徒，传授技艺，又努力创新，增刻了四海龙王、瘟神吕岳、四头八臂、四天王、杨任、龙须虎、高友乾等丰富的《封

神榜》头像和《三国演义》的人物，以及《西游记》中"三打白骨精"的相关头像等。

1986年，为参加中国泉州国际木偶节所制的木偶头作品《白阔》《媒婆》被印入明信片；1981年，创作的木偶面谱首饰盒获全国旅游会议优秀奖；1983年，创作的木偶头作品获中国国际旅游会议优秀奖；1983年和1984年，其木偶头作品两次荣获轻工部中国工艺美术"百花奖"优秀创作设计二等奖。江朝铉的木偶头雕刻作品全部被海内外博物馆和收藏家珍藏。

江碧峰，男，汉族，1951年生，福建泉州人。江加走之孙，江朝铉之子，江加走木偶头雕刻第三代传人、江加走木偶头雕刻国家级非物质文化遗产代表性传承人、中国民间文化杰出传承人、福建省工艺美术大师，曾任泉州市木偶雕刻厂厂长。

所创作的木偶头雕刻精细，人物造型生动、性格突出，彩绘颜色鲜明、线条流畅、发髻美观，全面传承祖父江加走和父亲江朝铉独特的将民族特色和地方特色相融合的艺术风格和创作精神。在传统艺术上不断创新，《新疆老人》《钟馗》《武松》《鲁智深》《关公》《张飞》《孔子》《狮头》《虎怪》《青怪》《蜘蛛怪》《蝎子怪》《三头孙悟空》《六头天王》《五头花怪》《雷公》《七头七怪》《笑面双蝶旦》《三块合老妇》等作品深受国内外艺术家和收藏家的推崇和喜爱。

江东林，男，汉族，1978 年生，福建泉州人，江朝铉之孙，江碧峰之子，第一批市级非物质文化遗产项目泉州（江加走）木偶头雕刻代表性传承人。出身木偶头雕刻世家，1996 年随祖父江朝铉及父亲江碧峰学习江加走木偶头雕刻，得到真传手艺，悉心钻研江加走木偶头雕刻艺术，全面掌握了江氏木偶头雕刻技艺，并不断创新。其作品人物性格鲜明，形象栩栩如生，发髻严谨精致，继承了江加走木偶头雕刻的独特艺术风格，具有鲜明的地方民族特色。其作品曾参展北京中国传统工艺美术精品大展、福建省工艺美术精品"争艳杯"大赛、深圳国际博览会、莆田海峡工艺品博览会等，均获奖项，受到海内外艺术家的好评，并搜集、整理江加走木偶头实物和图片文字资料供学习、研究和技艺传承，多次接受相关新闻媒体采访。

口述人：江碧峰

时　间：2016 年 10 月 10 日

地　点：江加走木偶雕刻艺坊（泉州市鲤城区九一路龙宫巷口）

家世背景

在我四岁还不大懂事的时候，爷爷江加走就去世了，所以我对爷爷基本没有记忆，但父亲以前也跟我们讲过爷爷的事，"逃荒避难，他还在雕刻木偶"这一句我一直记得。爷爷生于 1871 年，爷爷小时候家里就很穷，太爷爷江金榜是一个农民，一边种田，一边在城里雕刻粉彩神像和木偶头。爷爷 11 岁开始跟着太爷爷学习雕刻木偶素胚的手艺。当时泉州地区的木偶戏十分繁荣，在涂门街上有一家专门雕制木偶头的黄姓人家，店名"周冕号"，他们家的产品供不应求，那时候爷爷常常上他们家去观摩学习。

1889 年左右，爷爷雕刻木偶头的技术日渐成熟，来找他定制木偶头的人也越来越多。有一位布袋戏团的艺人来找爷爷，想向他订购《封神演义》故事中的人物，并指出泉州地区大寺庙的神像都是古代雕塑家的名作。爷爷于是仔细地观察神像造型，琢磨人物特性与构思造型的时候还经常跟演师讨论，费时三个月完成了这批木偶头。那些木偶头每个脸谱各异，性格鲜明，一时间风靡布袋戏界。从那以后，泉州、漳州、厦门、台湾等很多地方的布袋戏艺人都来找他订购木偶头。

二十世纪三四十年代，因为战争原因，社会动荡不安，

经济萧条，木偶戏演出困难，木偶购买量锐减，只偶尔接到戏班几个旧木偶头粉修的活儿。生活艰难，爷爷只好靠务农解决温饱问题。一直到中华人民共和国成立，爷爷的木偶生意才逐渐好起来。

1952年，爷爷给泉州木偶艺术剧团创作现代剧《小二黑结婚》里的"三仙姑"偶头，获得业内外一致好评。除了传统木偶头雕刻，爷爷也开始了现代人物形象的偶头创作。1954年4月，泉州美术工厂成立了，爷爷受聘在厂里负责木偶雕刻业务，那一年爷爷一下子得了很多荣誉，成为了中国美术家协会会员、华东美术家协会理事、福建省文学艺术工作者联合会委员、福建省第一届人民代表大会代表等。可惜的是，10月份他老人家就过世了。爷爷一生都热爱着木偶的雕刻，雕刻和粉彩的木偶数量合计起来达到一万多件。此后我们泉州这边雕刻木偶头的后辈们都是在模仿爷爷的雕刻风格，外界称这种雕刻风格为"江派木偶"，也有叫"花园头"。爷爷过世后，我父亲就接上了他的活儿成为了"江派木偶"的传人。

我父亲（江朝铉）生于1912年，小时候住在泉州北环山乡花园头村，是爷爷的第四个儿子。小的时候他读过两三年的私塾，所以他也会写书法，字体端正利落，从他雕刻的木偶头颈部的落款可以看得出。他12岁的时候开始跟着爷爷学木偶雕刻，尽管当时爷爷的木偶头销得不错，可是刻木偶是费工夫的事情，花的时间长，加上价格也不高，所以生活条件也没有好转。父亲就边学雕刻，边帮家里干农活维持生计。听父亲偶然间提起，当初他学习时，爷爷对他要求非常严格，

只要他把木偶头刻得稍微走形就会被当作柴火烧了，大约是到了20岁左右才得到爷爷的认可，让他自己独立创作。

当时父亲跟爷爷两个人合作平均一天可以做出一个木偶头，但要是雕些生行这样的木偶头，父亲单独雕刻一天只可以刻一个细胚。1957年，父亲进入泉州市工艺美术生产合作社（后改为泉州市工艺美术工业公司），也就是爷爷之前待的泉州市美术工厂，从事木偶头雕刻创作。陆续有学徒跟着他学习木偶雕刻，最早的学徒是黄义罗，后来王景然、纪昆仑也跟着父亲学习雕刻。1960年以后陆陆续续来了十多人，我也是那时候进去跟着父亲学的。1972年又收了江碧山、杨长生、柯荣华、马新、黄思华等学徒，前前后后父亲一共教导了20多位学徒。不过除了我跟黄义罗一直跟着父亲学习外，其他人有的学了一年多，有的仅仅学了几个月就都离开

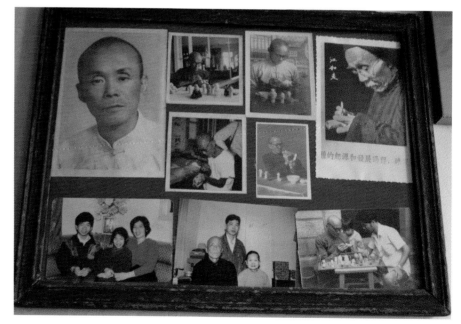

江家成员照片（摄于2017年）

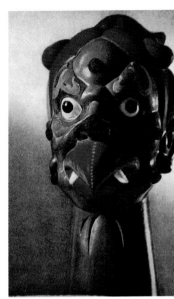

江加走作品《白阔》《大头》《红花仔》《青面雷公》（江碧峰供图）

了。主要是因为学刻木偶头花的时间长，工资又低，那时候大家经济条件都不好，所以受大环境影响，很多人都转而去学习制作生产像塑料花制品这样容易赚到钱的工作了。

"文化大革命"期间，木偶被当成"四旧"，不让刻了，但我们也都没有抛弃这门手艺。1971年到1973年左右，惠安的吴焕成，晋江的李伯芬、李贻权，以及安溪的木偶剧团会到工厂或者私下订购一些样板戏用的木偶头。现代木偶头与传统木偶头在人物造型上有很大的差别，现代人物表情不像传统戏偶那样夸张，人物的神情要更加圆润自然。所以父亲为了能够切合现代木偶头的神情面貌，翻阅了大量书籍寻找灵感，时常与演师讨论剧中人物性格特征，同时还仔细观察现实生活中的人物神情。在制作木偶这方面，父亲一直秉承爷爷做事严谨的态度，对于木偶头的雕刻有所执着，每一道工序只要稍有不满就会仔细修改直到它接近完美为止。也正因为这种精神，父亲在继承爷爷的木偶头像造型外，还创新了十多种木偶头，丰富了我们泉州的木偶头工艺品。父亲对木偶雕刻的执着可以用太多太多的例子去说明了，甚至父亲的右眼因为长期在灯光昏暗的环境下雕刻而患上白内障，几近失明。父亲是在2001年去世的。

学艺经历

我1951年2月出生，小时候也住在花园头村，1964年小学毕业后考上了我们这的华侨中学，但是我没有去读。我当时思想斗争得很厉害，要去读书还是去学艺，最终还是选择了学艺。当时13岁，正是学木偶雕刻的最佳年龄。后来我跟

着父亲去泉州市工艺美术工业公司的木偶头雕刻组里学习木偶雕刻，我当时算半工半读，白天学刻木偶，晚上到泉州工艺美术学校学美术。

一开始学木偶雕刻没有喜欢或不喜欢这样的说法，毕竟爷爷和父亲都是从事雕刻木偶这门手艺的，我打小就是看着父亲雕刻木偶长大的，自然也就没有特别敏感。只是在那样的一个时期，不管是出于自身还是家里还是社会上的原因，我都觉得我是注定要接下这份手艺的。

1966 年"文化大革命"开始了，起初我们都没有察觉到这对雕刻木偶有什么影响，可是慢慢地就不对了，到 1967 年就全部都不能做了。后来被定调为"封资修"（封建主义、资本主义、修正主义）的传统戏剧遭遇了禁演的命运，我们雕刻的传统木偶头自然也被当作"牛鬼蛇神"一并禁止了。

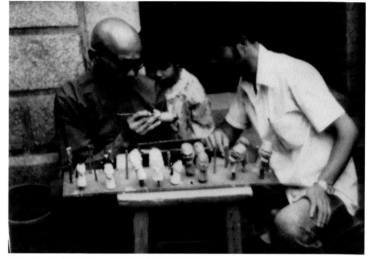

江碧峰与其父江朝铉一同刻偶（江碧峰供图）

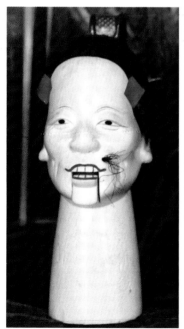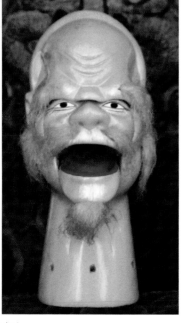

江朝铉作品《媒婆》《白阔》（摄于 2017 年）

1968 年我只能在工艺厂木偶小组从事毛主席像章跟木雕面具雕刻，但到了 1969 年，连原来雕刻的那些也不让雕了，只能听从指挥调到塑料厂负责机械维修。一直到 1971 年底，中央指示木偶戏剧这些不属于"封资修"，也不是什么迷信，是应该保存下来的传统艺术，我们雕刻的传统木偶头也应当保存下来，我才又回到了木偶雕刻组。

1972 年开始，我们再度接受安溪、晋江、惠安地区的木偶剧团订购木偶头。时隔多年，再次收到熟悉的订单，当时心里真是百感交集。但那时他们木偶剧团编排的戏大都是样板戏，所以我们雕刻的木偶也是比较偏向现代剧的造型，基本上那时候木偶剧团演出的内容都是以政治宣传为目的。

1973 年，泉州市工艺美术工业公司成立了综合厂，把木偶头雕刻也合并了进去。1976 年 10 月，"文化大革命"结束了，所有戏剧也正式得到解禁，我们在泉州市工艺美术工业公司综合厂的木偶头雕刻小组也正式恢复运作了，只不过那时候就只剩下我跟父亲还有黄义罗三个人了。1977 年到 1978

江碧峰作品《龙王》《雷公》（江碧峰供图）

年期间，泉州木偶剧团排演《孙悟空三打白骨精》，还有《火焰山》，需要一批传统造型的木偶，其中一部分就分到我们木偶雕刻组里雕制。

1981年，公司工艺处的处长来跟我们说，木偶雕刻组要专门独立出一个厂，那样才不会在综合厂里被埋没。一方面是这个原因，另一个方面是因为木偶雕刻的销量实在是不行，因为只有我、父亲、黄义罗三个人雕刻。虽然后来也来了30多个学徒，但学木偶雕刻不是一朝一夕的事情，培养一名学徒出师至少要4年，30多个学徒在这学4年木偶还要给人家工资什么的，七七八八算下去，综合厂也负担不起。

于是综合厂给我们一人发了500元作为补助让我们独立办厂。但向公司承包一个工厂，所有的工具设备全部算下来，抵扣掉补助我们的500元后，还欠公司2800元。

那时候黄义罗是不愿意独立出来做木偶雕刻工厂的，因为压力实在太大了，但也没办法，综合厂和塑料厂都不收

他，他就只能跟我一起扛着压力把这个厂做下去了。

这样一来，我们在工厂自负盈亏的管理下，由泉州美术工艺公司分出了木偶头雕刻工艺厂，我是厂长，黄义罗是副厂长。父亲在1978年就退休了，后来一直在综合厂里做顾问，但我们有技术上的难题也都还是找父亲探讨。

既然已经是一个独立的工厂了，那么第一步肯定要解决销售问题。考虑到木偶头在国内销售的困难，我们把主要的销售方向放在出口这一块。我们制作了相当多的样品，例如木偶头、面具、脸谱、泥偶、首饰盒等等，拿到广交会（即中国进出口商品交易会）去交流。由于产品造型新颖，质量也很

江碧峰作品《青怪》（摄于2017年）

江碧峰作品《七头七怪》（摄于 2017 年）

通过我们的努力，工厂有了迅速发展，到 1986 年的时候，厂里固定的员工就有 100 多人，临时工一度达到 500 多人。那时候工厂形势一片大好，我也是在这时候想着退下来好好跟父亲学习雕刻木偶头，于是开始向公司申请让人顶替我的位置。直到 1993 年木偶头雕刻工艺厂与剧装玩具厂合并成了剧装玩具公司，我看着这个时间也差不多了，就辞职回家全身心投入到木偶头的雕刻与创作中。父亲年纪大了，我要在他身边一边照顾他一边把手艺继承下来，他的创作思想之类的我要完完整整地学下来，还有一些原材料的配置也要研究。后来我也渐渐得到那些购买与收藏父亲雕刻的木偶头的港台同胞的认可，开始向我订购收藏木偶头了。

技艺内容

高，外国人很喜欢，一下子给了我们很多的订单，慢慢的这个工厂就做起来了。不过很可惜的是，虽然后来工厂发展得很快很好，但木偶头的销售始终没有上去，一直都是靠销售皮黄戏纸面具、木偶头脸谱、泥偶、陶瓷脸谱等价位低但销量大的产品来营收。也是因为这样，在那个时期我也很少雕刻木偶头了。当了厂长，就要对厂子负责，所以拿刻刀的时间就少了，只能利用休息时间和节假日帮助父亲制作一些木偶头。

我们"江派木偶"之所以能自成一派是有原因的。单从粉彩来说（就是给木偶头上色），我们使用的颜料是矿石颜料，而且还不是市面上卖的，是我们自己找材料制作的。所以在后期的上色之后，我们制作出的木偶头在色彩上不仅更为

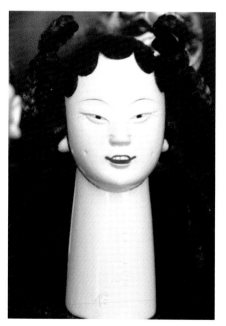

江碧峰作品《笑面双蝶旦》（摄于 2016 年）

江碧峰部分奖状（摄于 2017 年）

自然而且保存时间也会更长。

　　还有在初期雕刻素胚上，我们也跟其他的雕刻师不一样。一般这边的木偶雕刻师在初学阶段都是先雕刻戏曲当中的净角，也就是花脸木偶头。初学时雕工不纯熟，素胚木偶头常出现对称性问题，这时可以用事后的补土、修土、粉彩等过程来弥补偶头素胚不佳的遗憾。尤其是最后的脸谱彩绘过程，只要粉彩得当，还能亡羊补牢遮修先前的缺点。而我们在教授学徒初期雕刻时，就是生、净角的木偶头一起。由于生角木偶头的用色是白色或肉色素脸，若木偶头素胚刻得不佳，例如出现眼睛一高一低或是一大一小，脸颊左右不对称，嘴巴不正等问题，想要靠后面刻土整形或是粉彩来修饰这些缺点是非常困难的，一定是要一直练习，把这个基本功练扎实了才算是入了门。所以我们教授学徒要求是很严苛的，所费精力跟时间都是巨大的。

　　现今南北派别偶雕差异性并不大，在不断的交流相融中，很多技法上的不同之处开始同化。比如说，北派偶雕在胡子

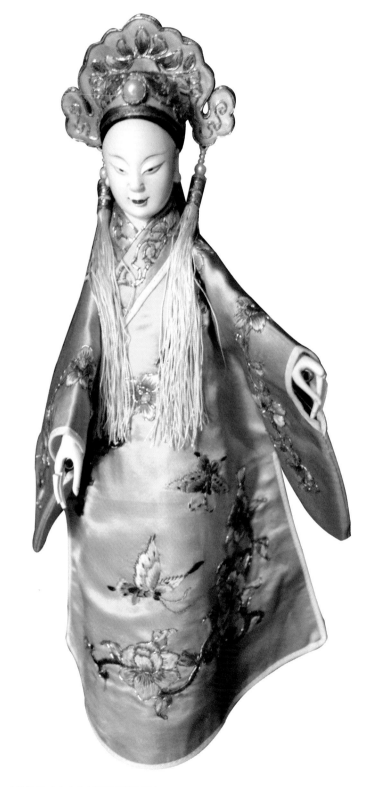

江碧峰作品《小生》（摄于 2017 年）

上有一个很显著的特点，就是他们以前制作木偶胡子是一整片的，并不像我们这样插在木头里，它是挂上去的，像京剧一样。但后来南北交流变多，慢慢他们也开始学我们，在制作胡子时候也给它钻个空把胡子插进去，这样就变得派别性没有差别那么大了。

传承问题

江碧峰与作品《七头七怪》（摄于 2017 年）

我现在每天起码工作六个多小时，每天早上八点多到十二点，下午差不多是两点多到五六点，没有礼拜天休息日的概念。订单很多，做不完，都在排队了，要和我订起码要一年以后了。

我有两个孩子，一儿一女，儿子江东林大学毕业后就跟着我学木偶雕刻，目前的手法也慢慢在长进。我以前也收过一些学徒，但没几人坚持下去，因为雕刻木偶本就是一件非常难的工艺，光是一个素胚雕刻就得学三年，这样没有个四五年你根本别想学会。国家一直在强调传承手艺的重要性，也一直在支持这一块，可是我觉得首先传承人自己得有精力跟时间呀，要是自己都还在为生活苦恼，日日为生计发愁，那哪还有精力时间去想着这门手艺的归属呀。所以我认为传承这种事是要慢慢来的，急不得也多不得，能传给一个人就已经很不错了，至少以后等我们都不在了，这门手艺还在，后辈的孩子都还认识有这么一个东西。

口述人：江东林

时　　间：2017 年 1 月 8 日

地　　点：江加走木偶雕刻艺坊（泉州市鲤城区九一路龙宫巷口）

家庭背景

小时候我就从长辈与身边人的口中知晓，我们家是一个木偶头雕刻世家，特别是我太爷爷江加走制作的木偶头得到了各方人士的认可。

江东林（左）与其父江碧峰合影（摄于 2017 年）

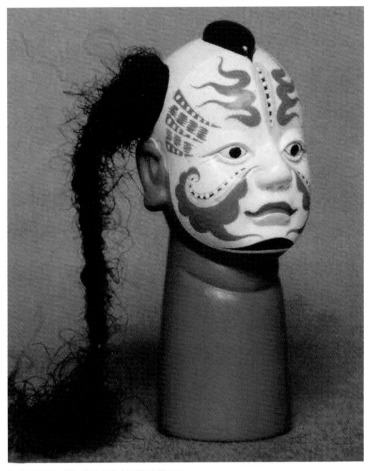

江东林作品《红花脸童》(江碧峰供图)

后来我爷爷（江朝铉）也跟着太爷爷学雕刻，学了将近十年才出师。之所以这么久才出师并不是爷爷资质不好，而是因为太爷爷的教授十分严格，但也是因为这样严格的高强度训练，爷爷才能很好地继承到太爷爷的雕刻手法，才没有让"江派木偶"没落。父亲以前说："要想学会雕刻木偶头，你先学三年的素胚雕刻。如果三年你都熬不来，那雕刻木偶头这件事就不用说了。"现在想想，小时候爷爷经常会让我帮着去做一些我能做的东西，并且总是以严格的标准要求我，

那是因为太爷爷也是那么教育他的，因此爷爷那一辈也才会让"江派木偶"再一次得到了发展，不至于被这个时代抛弃。

到了父亲（江碧峰）这一代，也是十几岁就开始学习家传手艺，后来因为社会环境问题，只能辗转奔波在工厂的经营之中。父亲到了1993年才正式辞去工厂的职务，全心在家跟着爷爷学习雕刻木偶头，想着好好地把这门手艺传承下去。

个人经历

我1978年出生，那时候家里不富裕也不贫困，跟大多数的工薪阶级一样。但我从小就听着身边的人对我家雕刻的木偶的称赞，对于"江派木偶"传承人这样的称呼，我更是感到骄傲。耳濡目染浸泡在雕刻木偶头的氛围中，我自然对这门手艺感到好奇，也有意愿把它传承下去。

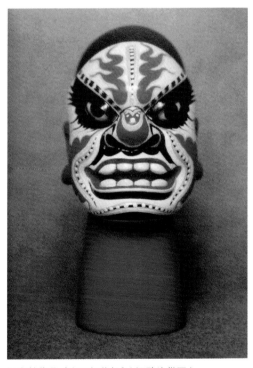

1996年，我从华侨大学毕业，正式跟着父亲学习"江派木偶"雕刻。这是我自小就决定好的方向，

江东林作品《文目红花仔》(江碧峰供图)

大学专业学英语，也是想着毕业后在家里能边学雕刻木偶头边帮着接待一些国外收藏者。学习雕刻的过程是枯燥的，还好从小就一直在帮着爷爷打下手，像打孔、修边这类的小事早早就上手了。大人们在创作新的木偶角色时，我偶尔也会在一旁听着，那时候只是觉得有趣，没想一点一点就打下了基础。要不传统的学徒怎么会说要打小住在师傅家才能学到本领呢？关键就是时时刻刻接收师傅的思想动态，那样才能学到精髓。家族传承的便捷就在这里了。

目前我跟着父亲学木偶雕刻，创新的木偶有限，多是参与讨论构思。例如有一次接到一个台湾收藏家的订单，说要订购一个钟馗的木偶头，但又要有别于传统样式，最好能够偏现代些。所以就要思考怎样在传统形象的基础上，抓住角色的主要特征，同时又符合现代审美。像是这样的构思我参与了不少，但亲自操刀的多是父亲，我现在的程度也只能在一旁协助，独立创作还不到时候。现在我们的木偶头的销售对象大部分是台湾的收藏家，他们经常会举办交流会邀请我们去展览，也会将自己的一些藏品拿出来交流，还有的会当场跟我们订购木偶头，也有一些会要求我们为他单独创作一个新的木偶角色，他会提供相应的关键词，由我们发挥想象搜集资料然后创作。

但大部分订购的还都属于传统样式的木偶头，平均一年下来有一百多单，都排到三年后了。因为就我和父亲两个人雕刻，所以只能是小产量，毕竟不是机器能代替的东西。我和父亲一起雕刻一年下来也就几十个，所以我们都会跟那些来订购的收藏家说清楚，下单一次最多订十个木偶头，多了我们也来不及做。

目前我们最普通的一个木偶头，没有花脸和活动机关的小生，出售也要一千多元。像"武头"这样耗工时间长，工序复杂些的木偶头，大概要两三万元。每个木偶头的价钱都是依据制作工序来定的，工序简单的便宜些，工序复杂的自然就贵一些。所以我们一年下来虽没有大富大贵但相较于一

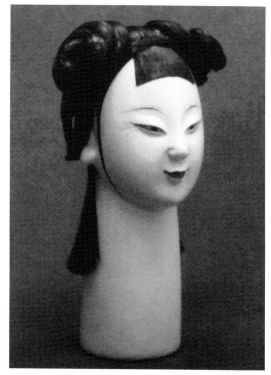

江东林作品《双髻齐眉旦》《杨任》（江碧峰供图）

江东林作品《三块合青大花》（江碧峰供图）

般的工薪阶级还是稍有富余的。

　　作为"江派木偶"的第五代传人，对于这门手艺的传承，我觉得不应该局限于家族，更应该是面向外界，招收徒弟，让想学的人把这门手艺传下去。但招收学徒传承有一个很大的问题，学习雕刻木偶头的周期长，快的几年出师，慢的十几年才算出师，没出师之前都不会有什么收入，这么久的一段真空期是很考验人的，所以这种传承的事并没有说起来那么简单。我的孩子现在还小，我也没有强求他以后一定要跟着我学，主要还是看他自己有没有兴趣。而收徒弟的话，场地、资金、精力等问题，都有待解决。好在我现在还算年轻，还能好好钻研这门手艺，也能好好地计划这门手艺的传承问题，相信这么好的一种技艺不会断在我的手里。我现如今能为这门手艺做的事，就是好好地去学习它。

江碧峰年表

1951年2月出生，儿时家住泉州北门环山乡花园头村。

1964年，小学毕业考上华侨中学，因家庭因素未入学，随父亲在泉州工艺美术工业公司木偶头雕刻组学习木偶雕刻。白天学刻木偶，晚上到泉州工艺美术学校学美术。

1966年，因历史原因，停止雕刻木偶。

1968年，在工厂内制作毛主席像章和销往国外的木雕面具。

1969年，在塑料厂从事机械维修工作。

1972年，重新开始接受安溪、晋江、惠安等地木偶剧团的木偶订购，但以样板戏木偶雕刻为主。

1977年，与妻子洪姵姈结婚，同年制作泉州木偶剧团剧目《孙悟空三打白骨精》部分所需木偶。

1978年，制作泉州木偶剧团剧目《火焰山》的木偶，同年儿子江东林出生。

1981年，担任泉州工艺美术工业公司分出的木偶头雕刻工艺厂的厂长，黄义罗为副厂长，工厂运营自负盈亏。作为木偶头雕刻工艺厂，木偶的销量不大，反而皮黄戏面具、泥偶、陶瓷脸谱等产品销售较好。

1983～1984年，与父亲等共同创作的木偶头作品两次获中国工艺美术"百花奖"优秀创作设计二等奖。

1983年，木偶头作品获中国国际旅游纪念品优秀奖。

1993年，木偶头雕刻工艺厂与玩具厂合并为剧装玩具公司，辞职回家专心投入木偶头制作。

2007年，木偶头作品获深圳国际文化产业博览会中国工艺美术文化创意银奖。

2008年，木偶头作品获北京中国传统工艺美术精品大展银奖。

2013年，获中国工艺美术"百花奖"金奖、福建省工艺美术精品"争艳杯"大赛金奖等。

二、黄紫燕："除了兴趣，更重要的是传承的责任。"

【人物名片】

黄义罗（1942—2015），男，福建泉州人，中国工艺美

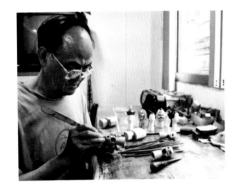

术协会、中国民间文艺协会会员，福建省工艺美术名人，省木偶头雕刻专家，福建省工艺美术大师。福建泉州"花园头"派江加走第三代传人。

14岁随江朝铉学艺。

1981年，所制木偶头首饰盒获全国旅游工艺品优秀作品奖；1983年，其全身木偶获中国工艺美术"百花奖"创新设计二等奖；1984年，其木偶头作品获中国工艺美术"百花奖"二等奖；1986年，中国国际木偶节以他的代表作《媒婆》《孙悟空》为素材制作成明信片全国发行；1980年以来，多次被中央电视台、福建电视台等拍制成艺术专题片在全国播报；1996年，被联合国教科文组织和中国民间文艺家协会联合授予"一级中国民间工艺美术家"荣誉称号；2004年，8件木偶头被省珍品馆收藏；2005年，他创新设计的《神怪》系列木偶头获得第四届福建省工艺美术精品"争艳杯"大赛的金奖，同时《四海龙王》系列木偶头获铜奖，《众生相》系列木偶头获得优秀奖；2008年，其《神怪》系列木偶头获首届中国海丝工艺品博览会金奖，同年被福建省人民政府授予"福建省工艺美术大师"荣誉称号。

黄紫燕，女，汉族，1970年生，福建泉州人，黄义罗之女。泉州"花园头"派江加走第四代传人，福建省民间工艺大师，泉州市工艺美术大师，泉州市非物质文化遗产保护项目"江加走木偶头雕刻"代表性传承人。1991年至今于泉州市黄义罗木偶头雕刻艺坊和泉州市江加走木偶头雕刻传习所从事创作和传承等工作。

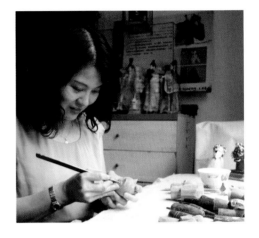

从艺二十余载，潜心钻研木偶头雕刻技艺，豪放的刀法中带有女性的细腻。在继承江加走木偶头雕刻技艺传统特征的基础上，博采众长，走出了传承与创新相结合的路子，作品倍受海内外人士青睐。

黄雪玲，女，1975年生，福建泉州人，黄义罗之女。泉州江加走木偶头雕刻第四代传承人，泉州市第六批非物质文化遗产代表性传承人。

2011年，加入泉州工艺美术协会；2012年，作品《中髻旦》获首届泉州市工艺美术创新设计"天工奖"优秀奖；2013年，其作品《传统花仔》系列木偶头

获第七届福建省工艺美术精品"争艳杯"大赛铜奖;2015 年,其作品《全身中髻旦》获第十届海峡工艺品博览会优秀作品评比铜奖,《全身女娲水火神》系列木偶头获第八届福建省工艺美术精品"争艳杯"大赛铜奖 。至今还在工作室钻研木偶头雕刻。

口述人:黄紫燕

时　间:2016 年 10 月 9 日

地　点:黄紫燕家、江加走木偶头(黄义罗)雕刻传习所

我的父亲

以前,父亲每天早晨总会早早起床锻炼身体,吃过早餐后用大茶壶沏一壶清茶,然后走进工作室,潜心创作,一坐就是一上午。除非外出交流,我们一家子每天都会准时出现在工作室,一个雕刻、涂画,一个开脸、上漆,一个为木偶梳头,配合得相当默契。父亲是江加走木偶头的第三代传承人,既是江朝铉的第一个徒弟,也是从始至终一直坚守这门手艺的徒弟。

我们家祖籍泉州南安,做木偶雕刻是从我父亲开始的。父亲出生在 20 世纪 40 年代,年幼时随哥哥到了泉州生活。父亲说他学习木偶雕刻的原因很简单,小时候住在南安乡下,庙会上经常有木偶戏表演,看到灵活多变的木偶特别喜欢,就爱模仿戏里的人物,用泥巴做一些人偶来自己表演。差不

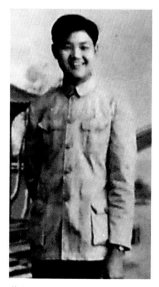

黄义罗旧照(黄紫燕供图)

多是在 1956 年,父亲小学毕业后刚好正赶上泉州工艺美术社招收学徒,当时进入美术社算是一件很光荣的事了。美术社里的工艺品种五花八门,有木雕、刻纸、刺绣、花灯等等,后来父亲如愿以偿地考入木偶头雕刻研究所,从此开始随江朝铉学习。

父亲说他初学雕刻时也蛮辛苦的。俗话说"磨刀不误砍柴工",学刻木偶最开始要正确地掌握用刻刀,所以每天就在一些差的小块木料上,反复练习基本功。为了节省木料,经常在一个小木块上刻满了"眼睛、嘴巴、耳朵",由于木头很小,他常常被刻刀刮伤双手。单调乏味的基本功学习时间漫长,组里有些人开始耐心不足,与父亲同时考进的有二十来个学徒,最后许多人都半途而废了。可父亲却一直坚持着每天枯燥无味的练习,他双手上的许多疤痕都是那时候留下的。

父亲对木偶头雕刻的喜爱与执着,师傅看在眼里,因此非常器重他,将自己一身的手艺倾囊相授,使他受益匪浅,木偶头雕刻技艺有了长足的进步。父亲非常敬重自己的师父,称其为"铉师",常说"一日为师,终身为父",他们两人的关系也如同父子。

父亲刚开始学艺时,上午跟随江朝铉师傅学习木偶雕刻技艺,还有半天就随李硕卿[1]、黄若飞老师学绘画等理论知

①李硕卿,1908.10.10-1993.12.30,著名国画家,字云田,祖籍惠安涂寨下楼村,生于泉州城内。历任中国美家协会理事、中国国画研究院创作成员、中国工艺美术学会副事长、福建省政协常委、福建省文联常务理事、福建省民盟书画会主席、闽海墨会会长、华侨大学艺术系主任、泉州画院名誉院长等职,曾被聘为日本《墨璎会》首席顾问。

识，细腻的粉彩功底和绘画技巧就是在那时候打下了扎实的基础。父亲不但学艺刻苦，做事有耐心，也善于观察，在学习师傅技艺的同时也吸取他人的雕刻经验，还从书籍、生活中去学习、观察。经过不懈地努力，逐渐形成了"江氏"的技艺风格。

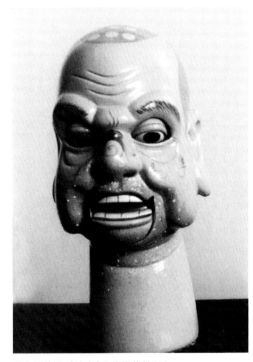

黄义罗作品《法海》（黄紫燕供图）

在父亲18岁那年，也就是1960年，泉州市木偶剧团要到罗马尼亚参加第二届国际木偶联欢节，准备做《水漫金山》这部神话剧。当时的泉州市市长王今生亲自点名要江朝铉师傅和我父亲雕刻剧里的木偶头。两个人为了能顺利完成这项任务，干脆住进了泉州市木偶剧团，专心创作。《水漫金山》有众多形象各异的人物需要创作，白蛇白素贞、青蛇小青、文人许仙、和尚法海等等。为了给剧中的每个角色设计出符合性格特征的形象，他们参考了大量书籍资料和以往各类故事和戏剧中的人物形象，做好参考和创新设计后才开始动手雕刻，用了三个多月的时间才完成。他们创作的人物造型各异，栩栩如生，最后《水漫金山》木偶剧在罗马尼亚引起轰动，获得了集体二等奖（一等奖缺）和银质奖章，同时也拉开了泉州木偶剧团出国交流演出的序幕。

"文革"期间，父亲被迫停止了木偶雕刻创作，而我和妹妹刚好在这时候出生，父母的经济压力非常大。父亲被调去做毛主席塑料像章和陶瓷胸针之类的，后来还去工厂做机修，等"文革"结束才重新回到了正轨。

父亲20来岁时在工艺厂认识了母亲高白红，1966年结婚。母亲那时候在做塑料花，也是心灵手巧，会刺绣，还会彩扎。她从1978年5月开始随江朝铉学艺，也是泉州江加走木偶头雕刻技艺第三代传承人，在工作上和父亲两人配合默契。大概在1981年，父母一起创作《武松打虎》《白龙公主》两个剧目的木偶雕刻造型，用于晋江掌中木偶剧团到北京参加全国木偶皮影戏的演出。年初接到任务，经半年左右的构思创作，他们雕刻出二三十个风格独特、有名有姓的木偶头像来。12月该团到北京参加全国木偶皮影戏演出，荣获文化部颁发的剧目演出奖，《白龙公主》获文化部嘉奖。晋江掌中木偶剧团对我父母赞赏有加，常说"白义"的木偶头雕刻很精彩，"白义"其实是我父母黄义罗、高白红名字的缩写。父亲1989年离开木偶雕刻工厂后就和母亲在家专职从事木偶雕刻。

父亲雕刻60多年，也得到了很多认可。从1980年以来，父亲先后接受过央媒及省市新闻媒体的采访，还入编过《中国民间名人录》《中国民间美术全集》《中国民间工艺美术家名典》《福建工艺美术名家名作》《中华绝活手艺》等书籍，作品受到国内外艺术家的喜爱。父亲的木偶头被福建省博物馆、中国闽台缘博物馆、泉州市博物馆等收藏、展出，少量用来演出，大部分被藏家收藏。

父亲一直以来身体都挺好的，过世前几年开始出现心口

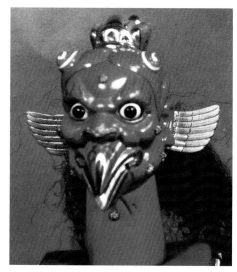
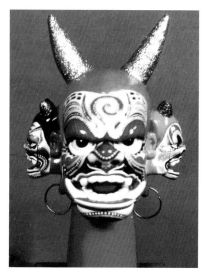

黄义罗作品《雷公》《三头三角怪》（黄紫燕供图）

埋头在工作桌上雕刻。每天早晨出门上学，我就看到父亲坐在那凳子上雕刻了，不管是中午还是晚上放学回家，我都看到父亲保持一样的姿势，仿佛没有动过。直到晚上八九点，他才会离开那条凳子，回房休息。他基本没有周末和节假日，连春节也要做到大年二十九那一天。

小时候不懂事，父亲的工作室就是我们姐妹俩的游乐园，我们经常把木偶头当玩具，特别是能活动的、有小机关的木偶头。可能是受父母影响，我们从小也对美术感兴趣，也会拿着小木偶，用刻刀一刀一刀地雕刻，雕出来的木坯还有模有样。但是

疼痛的症状，去医院检查也没查出什么问题，大家都以为是他只是工作太劳累了，就让他多休息。从 2014 年 12 月底开始，父亲开始频繁地住院，但是隔一阵子又坚持出院回家了。2015 年 2 月 23 日，那天还是正月初五，我们一家四口还如往常一样坐在工作台前制作木偶头，父亲突然心口疼痛，我们赶忙将他从工作室送去医院，那时候他手里依然握着刻刀。父亲很坚强，在医院里浑身插满了管子，还摆手向我们示意不疼，让我们别难过。2015 年 3 月 19 日 21 时 45 分，父亲永远离开了我们。

父亲少年学艺，木偶头雕刻伴随他的一生。他一辈子勤勤恳恳，不好名利，常说能做自己喜欢的事情就该满足了。

刚开始父亲觉得我们俩是女孩，做木偶太辛苦，接触的都是刀具，特别是还要用斧头劈木头，所以不想我们跟着学。直到后来看我们真的很感兴趣，才同意了。我在泉州技工学校工艺美术专业读了三年的工艺美术，1991 年从学校进修回来，

学艺之路

我出生于 1970 年 10 月，妹妹比我小 5 岁，叫黄雪玲。小时候父亲给我们印象最深的就是他的背影，因为他永远是

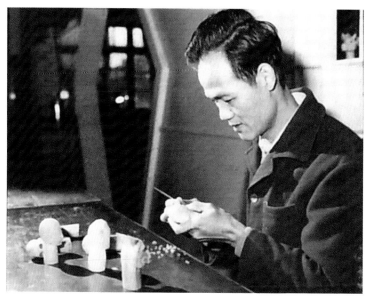

黄义罗旧照（黄紫燕供图）

便开始正式投身木偶头的雕刻了。妹妹1993年7月中学毕业后，前往华侨大学进修一年，后来也回到了父亲的工作室。我们做木偶头，兴趣是一方面，更重要的是责任，我们有传承的责任在身上。

在工作室里，我们学习制作木偶的所有步骤，从雕刻到磨光、粉彩，再到梳发、搭配服饰帽盔，父亲把毕生所学统统都教给了我们。或许是从小耳濡目染，我们俩上手很快。但学艺过程也是艰辛的，就像妹妹的绘画技术很好，但是光学画木偶嘴巴，就花了一年。木偶嘴唇填色必须与唇沿保持

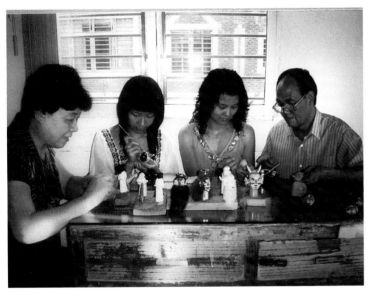

黄义罗一家人工作合照（黄紫燕供图）

1毫米距离，她总是画了又洗，洗了又画，直到父亲满意。运笔的轻重缓急，色彩的浓淡调和，脸谱纹样的恰当定点，喜怒哀乐的传神表达，都是父亲手把手教出来的。

术业有专攻，我们都有自己的强项。父亲还在世的时候，我们会分工合作，父亲负责雕刻和收尾验收，我和妹妹进行

磨光、粉彩等工序，母亲则给木偶梳头。工作过程默契融洽，一家人一起专注做一种事业，是很幸福的。有时候我们在一起边做事边聊天，聊创意或者作品，遇到搞笑的话题都哈哈大笑，但在给木偶画脸谱的时候得忍住笑，不然下笔就不稳了。一个木偶头，从开坯到完工，需要花费一家人大概一周的时间。到如今，我和妹妹做木偶头已有二十几年，包括跟父亲一起做的，我们做的木偶头应该也有上万个了。

我的性格稍安静内向、重传统，妹妹的性格活泼，想法和创新点子多一些，两人正好互补。母亲也很幽默风趣，对木偶梳头这些工序特别拿手，现在我们三个人分工完成20多道工序，一个月也能完成10多个木偶头。但我们主要是各自创作，后续工作配合着做，因为每个人的个性不同，对角色的理解不一样，想要的东西不一样，创作过程中会有分歧、会争论，但这是很有趣的，因为有探讨才会有进步。

父亲走了，工作室留了下来，现在的工作桌还是父亲原来用的那张。早年我家住在市区的花巷，1997年搬到棋盘园，老工作桌也一起搬了过来，一直用到现在。我们用的工具，也是父亲留下来的那套，那都是父亲根据自己多年工作经验打磨而成的。有些工具是父亲自己特制的，像钻子就是雨伞柄做的，凿原木的斧子、垫刀的木板也在家里好几十年了。这一切都是有感情的，我和妹妹会继续把工作室传承下去，这里有父亲的温度，还承载着他的心愿。

匠人精神的传承

父亲讲诚信，不论是谁订货，都一视同仁，只要约定好了交货日期，从没有拖延过。父亲最后没刻完的那个被命名

为"秋文"的木偶头，虽然顾客坚称不用交货，但我母亲知道，如果父亲还在世，一定会坚守约定。所以我们包好父亲以前雕刻的另一个精致的作品，按期交给了那位顾客。这就是父亲的个性，也是我们这么多年来，对父亲谆谆教导的感悟。父亲对我们要求严格，刻偶不得马虎，就在父亲病逝前不久，妹妹画的武生的武眉，还被父亲严厉批评过。他说，武眉要从下发散出去。由浓到淡，由密到疏，这样才能体现武生的气势和神态。

父亲刻偶严谨，每创作一个角色之前，都会深入生活，查阅相关资料，仔细揣摩角色的个性特点，设计完整后才执刀刻画，给不会动的木偶头赋予生命力。这样的精神和态度一直影响着我们，让我们不管创作什么作品，都要先多方面思考，再动手创作。我们现在怕的是技艺的断层。父亲去世

黄义罗工作室旧雕刻桌（摄于 2016 年）

了，也带走了很多我们俩还没学透的技巧。今后，只能靠我们自己去琢磨去钻研了，这也是手艺人的必经之路。

机遇与挑战

早在 20 世纪 90 年代，父亲刻木偶头的名声就传到了台湾地区，乃至日本和东南亚等地，现在我们的木偶不担心没销路，这么多年下来，我们一直扎实做好每一个木偶，工艺得到大家的认可。近几年，国家也非常重视民间美术的发展，特别是木偶头成为非物质文化遗产保护的重点项目后，木偶雕刻工艺以及传统木偶剧得到很大宣传推广。省市各级政府都有相关政策支持，加上现在人们生活条件越来越好，生活质量也提高了，对于民间美术有了更多了解，对传统工艺品也有了更多喜爱，越来越多人爱好收藏木偶头，木偶头甚至被当作国礼来赠送。早期我们家里从来不去宣传，很多人都是慕名过来找父亲定做木偶，当时没有礼盒装，就是直接用报纸包了带走。因为大多数木偶头是被藏家收藏，所以造型要求偏传统的比较多，但有时候我们会添加一些现代元素，让它更加丰富，符合现代审美。

这些年，很多台湾人来泉州购买木偶头。首先是他们有这个经济能力来买价格高昂的大师作品，再次是他们对传统民俗文化的保护意识很强。听说台湾许多学校开设专门的木偶课程，还有木偶专业的研究生，他们在传授木偶知识、培养下一代

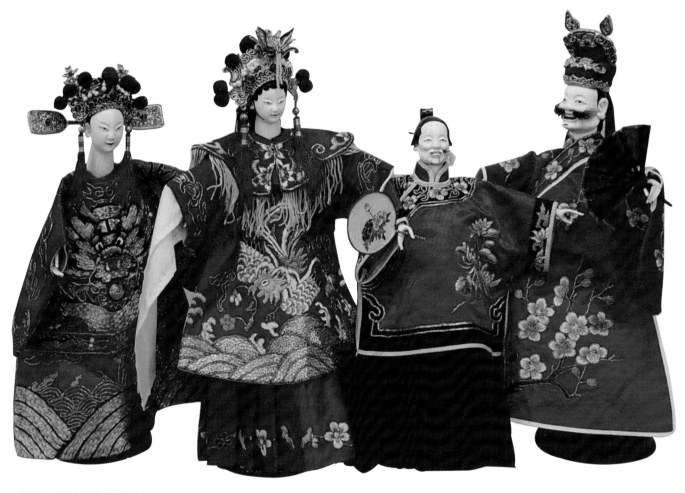

黄紫燕作品《陈三五娘》（黄紫燕供图）

的兴趣这一点上做得很好。当然也有很多台湾人到泉州购买木偶头是转手倒卖用来赚钱的。由于泉州市场需求量变大了，市面上就出现了不同品质的木偶头，有简单粗糙的，也有用树脂代替了樟木，用机器批量式生产的，这些价格自然就比较低。但不同品质适合不同的消费需求，我们还是始终坚持进行传统的纯手工制作，慢慢细刻，一遍遍上土磨光，倾注心血。

传统木偶头作为古老的民间工艺美术，还是面临很多问题的，欣赏者的审美观念也随着时代的发展发生了改变，以往的许多木偶头已经不太适合现代人的审美观念了。加上市场上有大批量生产的过于商业化的木偶头，没有鲜明的艺术个性，还会影响到传统木偶头雕刻技艺的发展传播。传统木偶头的雕刻复杂，时间长还辛苦，这些年，学习木偶头雕刻并制作的人越来越少了。

黄义罗工作室作品展示柜（摄于 2016 年）

发展与创新

　　木偶头雕刻工艺早在老一辈那已走向高峰，现在要进一步发展，就要不断创新。创新也是在尊重历史的基础上，突破传统，赋予神话人物、历史人物不同的形象和性格。早年，父亲的木偶头创作就突破了原有的形态，程咬金、雷公雷母、金陵十二钗等人物在父亲的手中都异于传统，雷公双耳后长出了翅膀，雷母脸上有闪电纹路，在继承传统的基础上，寻求新的突破，加上了新的元素。

　　所以现在在保留传统韵味的同时，我们也对脸谱进行重新设计，或根据经典的神话作品进行人物创作，以符合现代人的欣赏眼光。现在我和妹妹两人喜欢根据电视剧里人物造型来做木偶头，比如赵雅芝版的白娘子，1986 版《西游记》中的蜘蛛精、白骨精等。妹妹偏爱神怪系列，我喜欢传统戏剧人物，各有特色。

　　从以前到现在，木偶头基本都是选用樟木来进行制作的。我们偏好挑选木纹细小平直的樟木，敲打起来声音清脆，还要质量比较轻、没有疤疥的，因为差的木头做出来的作品也会很差。打坯就是用斧头把角色的型劈砍出来，打坯需要用巧劲，下手要轻缓，力度和尺寸要掌握好，这样就不会费很大力气。细刻完，就要贴棉纸上土，黄土要到厦门同安去购买，买回来是一块一块的，我们得把黄土碾碎成粉末，然后再加工使用。

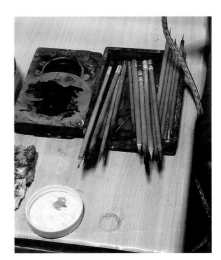

黄义罗工作室的画笔（摄于 2016 年）

　　如果有太阳，上土就容易干，一上午差不多可以上十几遍；若是下雨天，上不了土，就只能去做其它工序了。上土完成了之后还要进行修光，主要就是要把黄土磨均匀，再把它修成一个

磨光用的"毒鱼皮"（摄于 2016 年）

发髻的制作也有改进，用真实的头发做成，给各种木偶头装上适合人物性格要求的发髻。原来就十余种发髻，现在已发展到几十种不同款式的发髻，供不同人物头像使用。

创办传习所

学成木偶头雕刻这项技艺至少要五年，五年内还无法独立成品，这就意味着没有收入；做木偶头还必须有美术功底，绘画、雕刻、雕塑各种技巧都要掌握，要肯花时间钻研，除非是真心热爱，否则无法坚持。但是现在社会生活节奏快，很少有人愿意花这么长时间来静心学艺了。我女儿1995年出生，虽然她从小喜欢画画，但我没要求她一定要学习木偶头雕刻。她偶尔会来打打下手，有时也会带同学过来学习一下。她现在念大四，学的金融学，正筹备着出国留学，传承的可能性是比较小的。

从父亲将工作室创办为传习所以来，陆续有很多人过来，有高中生趁寒暑假来体验，也有大学毕业生，但都坚持不了几个月。尽管学习是免费的，父亲也愿意倾囊相授，但前后二十多个学生，没有一个坚持下来。现在泉州市城镇集体工业联合社授予我办泉州市工艺美术大师工作室，可以补贴我带徒两三个人，学制是三年，可是想学的人也少。妹妹也有到泉州相关学校去授课，但收效甚微，孩子们喜欢画，但是雕刻、打磨等技术的确复杂，一时半会也操作不了。

现在我们在鲤城区甲第门文创园区内，创办了一个新的传习所（黄义罗木偶雕刻坊），主要是妹妹负责教课，不管儿童、成人都能参加体验班或者兴趣班，学习传统木偶头雕刻和绘画。这算是另外一个宣传展示平台，可以方便游客、

黄雪玲作品《神妖旦角》（黄紫燕供图）

完整的精致的作品。我们有专门用的鱼皮，是一种表皮带砂的鱼皮，鱼的具体学名是什么不太清楚，我们一般叫"毒鱼"。它表面的颗粒不会掉到木偶表面，打磨得也会比较细腻，我家有在海边打鱼的亲戚，所以这种毒鱼皮就跟他们拿。木偶头粉彩颜色以前就黑、红、白三种颜色，后来用国画颜料上脸谱敷彩，颜色鲜艳不容易褪色。画好脸谱后再用刷子蘸石蜡拭光，能使表面有光泽，也有保护木偶头的作用。

泉州市江加走木偶头雕刻传习所牌匾（摄于 2016 年）

学生前来观赏、体验，让更多人感受这门传统技艺，同时希望招收到真正热爱木偶头雕刻的年轻人，将这一传统技艺传承下去。目前主要从介绍木偶头雕刻技艺和脸谱描绘入门，以后还将开设短期培训班，根据学员的年龄层，设置了不同的授课难度，让参与者可以独自完成木偶雕刻和制作。

木偶头雕刻并非一蹴而就的艺术，步骤繁琐，需要制作人静下心来打磨。做艺术有时候讲究的也是一种缘分，我们招收学徒不仅要有美术基础，品德是很重要的，也要有坚守的心。

父亲生前的愿望，就是希望能把木偶头雕刻这门技艺传承下去。20 多年来，我和妹妹不断地雕刻木偶头，这不仅仅是出于保护和传承非遗项目的使命，也是家人之间爱的延续。以前生活在父亲的光环下，现在担子都落到我们姐妹肩上，所以我们希望能有所改变进步，民间文化不应该藏在深闺中，只供少部分人收藏欣赏，我们希望木偶来源于民间，再活跃于民间，焕发新的活力。

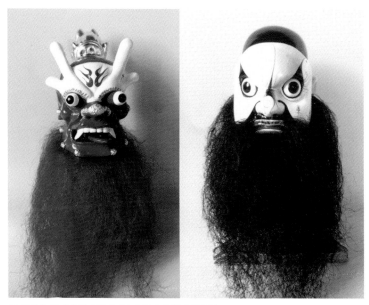

黄义罗作品《东海龙王》《白奸》（黄紫燕供图）

黄紫燕年表

1970 年出生。

1985 年 9 月至 1988 年 7 月，就读于泉州市第六中学。

1991 年，毕业于泉州技工学校工艺美术专业，随父亲正式学习木偶头雕刻。

2013 年，作品《活动白阔脸谱》获得 2013 年首届泉州市工艺美术创新设计"天工奖"三等奖，7 月参加在华侨大学继续教育学院举办的海峡两岸工艺美术发展与产业创新高级研修班。

2014 年，《活动白阔脸谱》分别获第七届海峡两岸（厦门）文博会"中华工艺精品奖"铜奖和第十届中国工艺美术"百花奖"银奖，作品《陈三五娘》分别获 2014 年第七届福建省工艺美术精品"争艳杯"大赛铜奖和 2014 年福建省民间艺术新秀佳作展铜奖，6 月参加在泉州师院举办的海峡两岸工艺美术创新与文创产业发展高级研修班。

2015 年，作品《陈三五娘》获得第八届海峡两岸（厦门）文博会"中华工艺精品奖"评比最佳传承奖，作品《钟馗》《李铁拐》获得第十届（莆田）海峡工艺品博览会金奖，作品《三国人物》系列和《寿星》分别获得中国工艺美术"华艺杯"金奖，作品《小旦头》获得中国工艺美术"华艺杯"银奖，论文《浅谈工艺美术的传承与创新——以泉州木偶为例艺术品鉴》发表在 2015 年第 5 期《艺术品鉴（文艺）》书刊里，6 月参加由福建省文学艺术界联合会、福建省民间文艺家协会、福建师范大学美术学院主办的 2015 年福建乡土造型艺术青年人才高级研修班。

2016 年 4 月 21 日至 5 月 2 日，在厦门海峡两岸文化创意产业展的组织下，受台湾工艺研究发展中心的邀请，参加中华工艺精品奖台湾巡展；6 月 13 日至 17 日，参加在泉州师范学院美术与设计学院举办的 2016 年海峡两岸工艺美术创新与发展高级研修班；9 月 21 日至 25 日，参加在山东济南举行的第四届中国非物质文化遗产博览会，展览并现场展示江加走木偶头雕刻技艺；10 月 14 日至 16 日，参加由中国老区建设促进会在北京的农业展览馆举办的全国革命老区首届特色手工艺品和农特产品展览会，展览作品并现场展示江加走木偶头雕刻技艺；10 月，作品《陈三五娘》入选 2016 年泉州市巾帼巧匠工艺美术精品奖展；11 月，作品《陈三五娘》在 2016 年泉州海丝文化衍生品创意设计大赛荣获铜奖；12 月，参加 2016 年全市综合文化站长（泉州片）暨泉州市非遗代表性传承人培训班。

2017 年 1 月 5 日至 14 日，参加"大唐杯"福建省手工艺精品展，作品在惠安雕刻艺术创作基地展出；2 月 10 日至 3 月 10 日，参加"古韵新晖"泉州市工艺美术大师迎春创作观摩展；3 月 8 日至 21 日，参加泉州市巾帼巧匠工艺美术精品展，作品在晋江市博物馆展出。

三、王景然："13岁当学徒，戴着红领巾去学艺。"

【人物名片】

王景然，男，汉族，1944年生，福建泉州人，福建省工艺美术大师。1957年开始师从木偶头雕刻大师江加走的儿子江朝铉，学习木偶头雕刻。近50年来，一直浸淫于这一传统工艺美术技艺。此间还师从老国画家、雕塑家黄紫霞[1]学习绘画和雕塑，并融会

贯通，为学习传统木偶头雕刻工艺打下了理论和实践的基础。多年来，他一直勤于把所掌握的传统技艺付诸实践，成为江加走第三代传人。

口述人：王景然

时　间：2016年10月9日

地　点：王景然江氏木偶头艺坊（泉州市鲤城区北门街前孝悌巷50号）

学艺经历

我们家也就从我开始学木偶头雕刻，我父亲是中学美术老师。我1944年出生，家里排行老四，小时候很贪玩，七八岁的时候经常跑一两公里的路去江加走家看木偶头雕刻。在我记忆中，师公江加走留着条长辫子，为人非常和蔼，遇见我们这种小朋友来他家看木偶头，总是笑眯眯的，笑起来白色胡子还一抖一抖。听很多大人说他是公认的国际木偶头雕刻大师，名气都传到海外了，小孩子不懂这些，就是觉得木偶头很神奇，好玩。

我小学毕业时就被送到泉州工艺美术厂（即后来的泉州市工艺美术工业公司）里当学徒了。开始是在泥塑车间当学徒，做脱胎漆器、泥偶。后来被分配进了木偶头雕刻组，正好带我们的师傅是江加走的儿子江朝铉。那是1957年，我才不到14岁，一同学习的大部分都是这个年龄，当时进厂还要戴着红领巾。起初师傅做什么，我们就跟着学做什么。打坯、混土、

王景然工作坊（摄于2016年）

[1]黄紫霞，1894-1975，字德奕，泉州市南安罗东人。能诗擅书画，尤精于国画。抗战爆发后，经营泉州书社创办的《一月漫画》，宣传抗日，并发行一些抗战题材漫画挂画。抗战胜利后，兼任厦门罐头厂、枫角汽车公司董事。后来将自己珍藏的60多件文物古董献给国家。著有《流东拾零》，自辑《养拙楼诗集》。晚年在家开设晓峰艺室，承接布景、人像、塑像等业务。

练习基本功，慢慢的师傅开始手把手地教我们怎么雕刻、上色。木偶头要从下巴的线条开始雕刻起，否则会刻坏，这是师傅对我们反复叮嘱的要点。我那时候学艺很认真，有时候连吃饭、睡觉都在琢磨雕刻的事情，学了一年多，才基本上算是"入门"了。但是我跟师傅学习的时间不长，也就一年多，因为当时工资太低了，一个月才三块钱，星期天也要上班。那时候家里条件不好，生活比较困难，没有办法坚持下去。后来我就出来跟了一个老画家学习，那个老画家就是我的第二个师傅，他叫黄紫霞。他的国画是很出名的，我跟着他学国画、油画，学雕塑。他当时开了个店，叫晓峰艺室，我在他店里面学习了差不多六年。我23岁的时候去了一个商标设计印刷厂上班，闲暇的时候也会刻木偶头。后来，商标印刷厂慢慢不景气了，基本上大家都自谋生路了。我记得比较深刻的是，泉州过去仿制四川一个的泥塑群像《收租院》[①]，讲的是大地主刘文彩收租的事情。我当时负责制作雕塑，每尊雕塑都是按人的比例来塑造，差不多都是一米八的高度。那时候生活条件还不错，吃工资，一个月三十几块，可以养活好几口人了。1976年，我还是继续在做商标设计和雕塑相关的事情，一直到2004年才从厂里退休。

后来改革开放了，民间木偶头制作这门手艺又复兴起来，特别是两岸开放交流以后，很多台湾人来收购木偶头。我虽然这些年来做了很多事情，学了很多手艺，但木偶头雕刻一直是我最喜欢的。我当时还在印刷厂工作，但同时我也坚持木偶头创作。我曾经拿自己新创作的作品去给已经80多岁的师傅江朝铉看，他很高兴，他说30多年了，我做木偶头的手艺还是没有丢。也有台湾客人特意跑来看我做的木偶头。还记得当时，台湾"小西园"木偶团团主的儿子许先生来我家，看木偶头看得入迷，午饭时间到了都舍不得走。

这些年我一直刻着木偶头，或多或少得到了大家的认可。有时候也参加国家、省市各级的比赛，陆陆续续拿了一些奖，光福建的"争艳杯"，我就拿了两三次金奖。也就因为这些，所以在2002年的时候就被评为"福建工艺美术大师"了。

我的创作

其实木偶头的制作环境很简单，给我一张桌子，几把刻刀，我就能雕刻木偶头了。我们刻木偶这门手艺用材料也非常省，一立方米樟木可以做一辈子的木偶头。我现在都是雕刻一些传统的木偶头。过去都是用石蜡上光的，这个好处就是不会变色，但是手不能一直摸，容易脏掉，传统的正宗的就是需要这种蜡。现在大家都用喷漆

喷漆后泛黄的木偶头（摄于2016年）

①《收租院》：中国现代大型泥塑群像。创作于1965年6月-10月，陈列于四川省大邑县刘文彩庄园。作者是当时四川美术学院雕塑系教师赵树桐、王官乙，学生李绍端、龙绪理、廖德虎、张绍熙、范德高及校外雕塑工作者李奇生、张富纶、任义伯、唐顺安和民间艺人姜全贵。《收租院》共塑7组群像：交租、验租、风谷、过斗、算账、逼租、反抗，以情节连续的形式展示出地主剥削农民的主要手段——收租的全过程，共塑造114个真人大小的人物。

砂纸水磨（摄于 2016 年）

起来。一些好的作品一般卖 7000 块左右吧，这也是多年慢慢做出来的。做这行你一定要有好的技术和本事才能被人认同，只有好的作品才能卖出好的价位。所以雕刻的时候都要一边创作一边思考，不能照搬传统，一定要有创新，能被人认可的作品才能叫创作。

以前没有专门的木偶雕刻师傅，最开始都是雕刻神像的师傅兼职雕刻木偶，像江派最开始也是做神像雕刻的，所以木偶雕刻技法算是从神像雕刻传承过来的，后来根据布袋戏的特点慢慢改进，才有了现在的技法。神像雕刻和木偶雕刻有很多相似的地方，首先制作过程都是在做"减法"，把多余的慢慢刻掉，剩下的就是一个形象，一个灵魂。所以有时候刻着刻着，看着一个个自己想要创作的形象慢慢出现在眼前了，感觉特别舒心。

了，不会摩擦，用水也不会掉，看起来很好看，但是放久了会发黄，因为光漆是化学颜料。

现在很多东西都不纯了，我当时要买纯正的蜡买了好久都买不到，后来还是托人到四川那边才买到。还有以前水磨是用鱼皮，但是现在不好买了，也有用水砂纸，但是会掉砂到木偶上。最后我试了很多种，现在用的是韩国产的砂纸，它不会掉砂。

初学的时候比例位置可以用笔画一下，熟练了，拿起来就可以刻了。刻的时候要从下巴线开始刻起，从下往上刻，万一头不够还可以补，可以用头发帽子装饰，要是从上往下刻，下巴没了，就没法补了。

我的工作室算是个家庭小作坊，客户差不多都来自台湾。现在主要按照客户要求做，也有一些自己来了灵感做了先放着，要是谁看上了也可以拿走，有些我自己喜欢的也会收藏

早期木偶头的彩绘基本采用单色平涂，只有红、黑、白三种颜色，后来江加走师傅借鉴京戏面谱的表现形式，结合木偶头的雕刻特点，又参考了民间"王爷"进香时的二十四班头面谱和木雕神像部分"王爷"的"花头"加以融合变化，

王景然在刻木偶粗胚（摄于 2016 年）

王景然作品《文目红大花》（王景然供图）

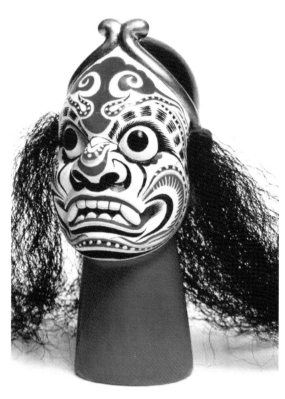

王景然作品《红怪头》（王景然供图）

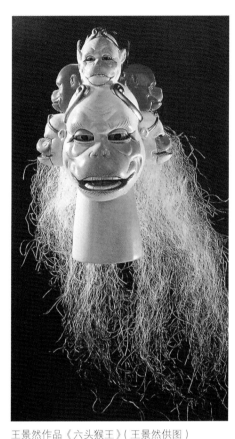

王景然作品《六头猴王》（王景然供图）

这才有了今天风格独特、富有地方色彩，又符合演出需要的泉州木偶面谱。但也有区别于京剧面谱，京剧面谱是画在人的脸上，有丰富的面部表情；而木偶头是固定的，要随艺术的需要加以夸张处理，以达到充分表现人物性格的目的。如果一味模仿，不加创造，那就失去了木偶头像的独特性了。

木偶头的夸张，也是要有"度"的。我侄儿是学动漫的，我过去看他素描学得不错，后来学动漫后就感觉型都不准。但是搞传统的不能这样，夸张要有一个"度"，表面上要有夸张，结构却要严谨合理，这样才能恰到好处。我们木偶雕刻是以写实为基础，再去夸张与变形，适当的夸张，舞台效果会比较明显，但是夸张也不是随便乱来，要根据创作形象的基本个性特征。所以在创作一个形象之前，我们除了查找资料，还要观察身边的人和事物，对人物的形体、比例、结构、特征进行分析；然后再根据自己的想法，去掉那些没必要的细节，对人物进行大胆、有趣的夸张和变形。我自己也一直在做一些创新。比如我的《六头猴王》，以前的猴头都是三头或者四头的，"六头猴"就是我自己创新的，由六个形态各异的猴头组成，每个猴的嘴巴都可以一张一合地动起来。这

个是我根据《西游记》里孙悟空的奇特百变的造型创作出来的。这件作品还曾经获得福建省工艺美术作品大赛银奖。

作为一个雕刻师，除了要拥有好的造型能力和掌握工具制作的技能，还要善于借鉴新的生活、新的文化以及外来的元素，将其内化成自己的养分，贯穿在自己的艺术之中，并开花结果。

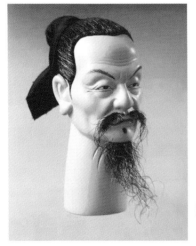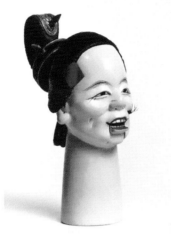

王景然作品《李贽》《媒婆》（王景然供图）

现状与传承

木偶头整个做下来是很复杂的，很多年轻人来学了下就不大爱来了，现在有手机有电脑，他们坐不住。我儿子和侄儿有跟着我学了一点，都有模有样，但是儿子忙自己的主业，也没有一直学下去，我也没有强求他，我侄儿就是放假有空就过来学一下。这行要能吃苦还得有灵性，最主要得是兴趣在这。我以前带过几个徒弟，有两个很不错，已经是市级大师了，一个叫黄国顺，一个叫黄清辉。他们不是正式拜师的，

只是起步时我教了下，后来就不在我这边刻了，但有时候过来我还是会给他们指导。

不管以前还是现在，只要有人想学我都乐意教。国家现在也有相关政策扶持，大师可以收学员，一次教3年，一次可以收3～5个。政府会按职称来补贴师傅，国家级大师每月800块，省级的500块，市级的300块。如果属于濒危技艺的，师傅和学徒同时得到补贴。还有就是给市级非遗传承人补贴一年2000块，省级的一年3000块，国家级的过去补贴10000块，现在是20000块。政府也在想办法，但是要将整个技艺扶持起来，还有很多工作要做，涉及的方面太多了。

我现在眼睛不大行了，但是刻还是能刻一些的。艺术是

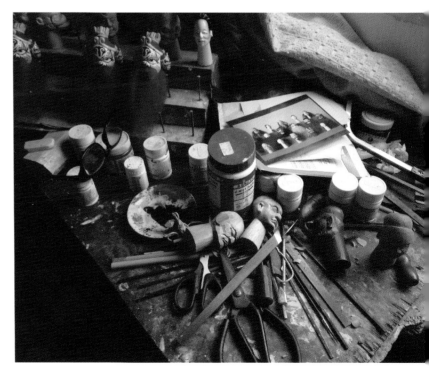

王景然工作桌（摄于2016年）

无止境的，对我们做工艺的人来说，能做多久就做多久，不会去想退休。但是现在老了，工作不了多长时间了，不像以前年轻的时候可以一整天都在雕刻，现在一般是工作半天就休息，然后看看书，看会儿电视。

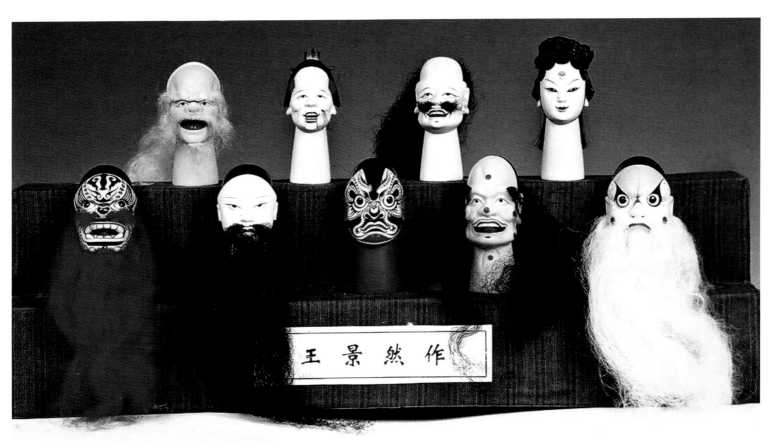

王景然作品组（王景然供图）

王景然年表

1944 年出生。

1957 年，跟随木偶头雕刻大师江加走的儿子江朝铉学习木偶头雕刻。

1958 年，师从国画家、雕塑家黄紫霞先生学习绘画和雕塑，并融会贯通，为传统木偶头雕刻技艺的掌握打下了理论和实践的基础。

1967 年，跟黄紫霞的儿子黄芦生一起在商标印刷厂从事商标设计工作。同时期参与大幅宣传画和毛主席像的绘制，以及《收租院》泥塑创作工作。

2000 年，其木偶头系列作品被征集为工艺美术珍品，收藏于福建省工艺美术珍品馆。

2001 年，其木偶头作品《三头六臂》荣获福建省首届民间艺术家评选活动银奖，其木偶头雕刻作品获第三届中国工艺美术精品传览会的中国工艺美术金奖。

2002 年，被评为"福建省工艺美术大师"，木偶头雕刻系列作品荣获第三届福建省工艺美术精品"争艳杯"大赛银奖。

2003 年，其木偶头雕刻作品获杭州西湖传览会第四届中国工艺美术大师作品国际艺术精品博览会银奖。

2004 年，从商标印刷厂退休。

2008 年，其木偶头系列作品获首届中国"海丝"工艺品博览会"海丝杯"银奖，及中国传统工艺美术精品大展铜奖。

2009 年，其木偶头系列作品荣获福建省工艺美术精品"争艳杯"大赛铜奖。

2012 年，其木偶头雕刻系列作品荣获福建省工艺美术精品"争艳杯"大赛金奖。

2014 年，其作品参展泉州"天工荟萃——闽台工艺美术大师作品联展"。

第三章　闽西客家木偶头雕刻艺术

第一节　闽西客家提线木偶戏概述

水竹洋村田公堂（梁伦拥供图）

　　闽西客家提线木偶戏旧称"傀儡戏"，是随着"戏神田公"的传入而流传到闽西，成为了闽西群众喜闻乐见的一个地方剧种。闽西客家提线木偶戏亦称"闽西上杭傀儡戏"，还没有确凿的史料证明其起源时间，现存有三种说法。一为木偶艺人相传，据《上杭木偶戏资料》记载：明朝初年，福建上杭县白砂张坑人赖发奎、塘丰人李法佐、李法佑兄弟及温发明四人，到浙江杭州学习木偶戏。学成回到上杭，他们组建了第一个木偶戏班。二说是上杭白砂水竹洋的梁姓开基祖梁缘春，在明永乐年间从浙江府于潜县（其弟梁缘弼时任于潜县知县）学回高腔木偶戏，带回"戏神田公"，在家乡水竹洋村建戏神庙"田公堂"，自此世代从事木偶戏，上杭白砂也因此成为闽西高腔木偶的发源地。此后木偶戏逐渐流传到连城、永定、龙岩、宁化、长汀以及潮州、粤东、闽南和台湾地区的一些县市。至清末民国初年，木偶戏兴盛，单就上杭白砂一地，在全盛时期就有百余个木偶戏班，所有这些木偶戏班都奉"田公"为木偶戏的戏神。三是根据白砂各村木偶戏《请神谱》："拜请敕符教师马千一郎、马万一郎、熊十四郎、熊十四娘、林丙九郎……李千一郎、李发用……到坛前下马……"专家分析，从姓氏、法名等情况看，称"郎"的一般为宋元时的习惯称谓。据此，上杭白砂的木偶戏在宋元间即已流行，其传入时间应在宋朝。以上历史资料还有待进一步考证。

　　据《梁氏族谱》记载，自七世祖缘春公于明初在水竹洋

水竹洋村全景（梁伦拥供图）

开基以来，带来高腔木偶戏及"戏神田公"，因此木偶戏从传入上杭起，就有其独特的古老戏曲声腔——高腔。上杭的高腔有着山西弋阳腔系的面貌风格特征。拿早期的弋阳腔剧目来说，主要有12本连台本，其中高腔常演剧目有10余种与其相同，这与上杭木偶戏的来源有着密切的关系。至清代中叶，随着乱弹腔的广泛流传与影响，上杭木偶戏由单纯唱高腔的"高腔班"发展到以乱弹腔为主的"乱弹班"。至此闽西客家提线木偶戏以曲腔为分别，分为高腔木偶戏与乱弹腔木偶戏。

闽西上杭白砂木偶戏班主要有梁、曾、李、刘、袁、张、

黄姓等班社，多为宗族戏班。其中最突出的是大金水竹洋的梁姓"龙凤堂"戏班与大坪里的曾姓"华成堂"戏班。

水竹洋村世代从事木偶戏者甚多，至民国初年，据不完全统计，全村有高腔戏班5个，乱弹腔戏班7个，总共12个，几乎家家户户有戏班。其中存在时间最长的是以著名艺人梁祥礼（1990-1962）为班主的"龙凤堂"，延续到1960年停止演出。

另一突出的宗族木偶戏班是大金村大坪里的曾姓"华成堂"。其创始人为曾仰锦（约1860-1932），幼年学艺，20多岁即挑大梁，成为较有影响的傀儡师。曾仰锦之子曾梦河，

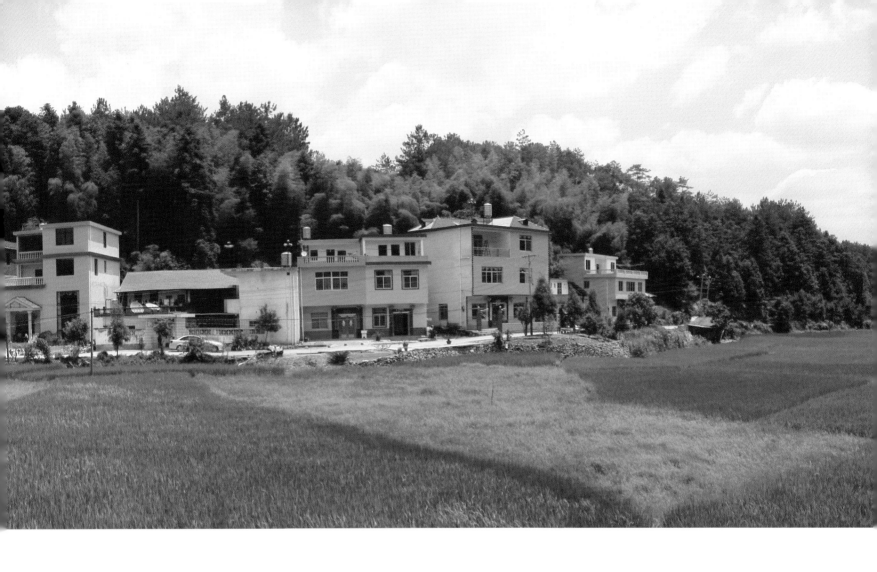

自幼随父跟班，始终在"华成堂"当下手和掌锣。曾梦河生五子，有长子瑞伦、次子瑞林、四子瑞芬随班学艺。1932年和1934年，曾仰锦和曾梦河父子相继去世，"华成堂"的重担就落在19岁的曾瑞伦肩上。但在他悉心培训下，其弟瑞林、瑞芬相继成师独立组班，一时间出现了3个"华成堂"。虽然名义上分班，但实际为一体，只要有戏，兄弟间就会相互支持，班中成员一般都为家族成员。曾瑞伦之子曾先芬、曾发芬及其孙曾添山，至今仍为"华成堂"的主要成员。因此，它是一个严格的宗族戏班。除了"龙凤堂"和"华成堂"两个戏班外，当时在上杭一带极负盛名的班社还有"福庆堂""新

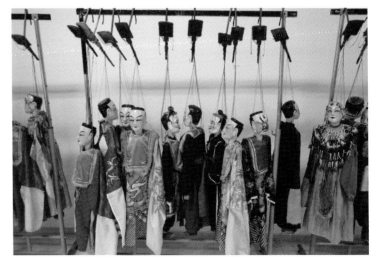

客家木偶艺术传习中心所藏提线木偶（摄于2016年）

赛乐""福胜堂""老福星堂"等,"福庆堂"的班主是上杭白砂塘丰村人李龙瑞(1891-1931),人称"傀儡王"。还有"新赛乐"戏班,班主是曹朝福(1896-1945),其胞弟曹朝寿也是班中重要的提线艺人。"福胜堂"的老班主是丘必书(1892-1981)的姐夫李佳森。丘必书是上杭茶地乡樟树村人,他自幼家贫,在"福胜堂"学艺,李佳森去世后继任为班主。"老福星堂"戏班创立于1898年,是连城县赖源的徐象球和上杭白砂李如意共同创立的。李如意迁居赖源后,把次子李金玲过继给徐象球,李金铃后改名徐传华(1906-1988),在"老福星堂"学艺,精通前台提线以及后台伴奏。"老福星堂"在1932年改名为"老福星",徐传华任班主。

闽西客家木偶戏班由于是宗族传承,其班社形式多为父子班、兄弟班与夫妻班。晚辈学习大都自小随班,靠父兄口传身授,以手把手形式传授表演技巧,一般从基本功学起,做到先后场,后前场;熟提纲,补戏文;未学艺,先学法等,

而且剧中戏文也靠听熟记切、耳濡目染。因此宗族传承戏班的艺人往往具有扎实的基本功,而且时有技艺高超的名艺人出现,使得该班之表演艺术相沿不绝,代代相传,具有深厚的传统文化积淀。

客家木偶艺术传习中心所藏剧本(摄于2016年)

第二节　闽西客家木偶头雕刻口述史

历史溯源

闽西客家提线木偶头雕刻技术的起源因文献资料的缺失，我们只能猜测是由明初艺人在浙江杭州学成木偶戏后一并带回的。初期带回上杭的木偶有十八个，被称"十八罗汉"。所以，在根源上，闽西客家木偶头与闽南地区的木偶头不管

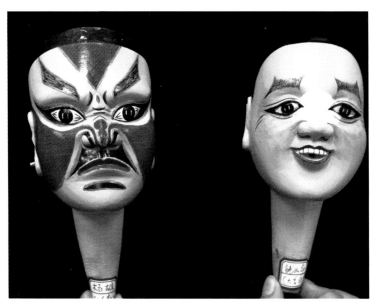

客家提线木偶头（摄于 2016 年）

是造型，还是尺寸、风格上都有很大的不同。不仅如此，在雕刻的传承上也存在着巨大的差异。闽南一带木偶头雕刻以家族专门从事为多，经历多代后拥有较为清晰的传承记载，也有各自相应的雕刻风格。以名贯中西的泉州"花园头"为例，泉州江加走的木偶头雕刻风格自成一派，影响了闽南整体的木偶雕刻风格，早期台湾等地都以江加走的"花园头"作为雕刻的范本，其自身传承至今也有清晰的记录。但闽西客家木偶头雕刻的传承多以戏班内部为主，并没有专门从事木偶雕刻的世家，多是从事木偶戏剧的演员顺带雕刻演出的木偶，所以在风格上还是以早期那十八个木偶为准，造型还是偏于传统。因此考究闽西客家木偶头雕刻的起源与发展，实际上只能从上杭木偶戏戏班的起源与发展了解细推。

派系传承

闽西客家提线木偶头的雕刻艺人近现代比较出名的当属曹尔焱与王荣昌两位。曹尔焱的祖父是戏班提线艺人，其父亲曹朝福 20 多岁时前往上杭白砂镇塘丰，随李龙瑞学乱弹戏和木偶头雕刻，其后兼刻的木偶头为各地戏班使用。雕刻技艺传于其子，曹家的 4 个儿子曹尔源、曹尔清、曹尔魁、

曹尔焱都继承了父亲的衣钵。曹家雕刻的木偶形象逼真，流行于汀属八县，闻名于汀江流域，至今许多戏班还有曹朝福遗作。曹尔焱16岁被上杭县木偶剧团招为随团带班学员，学习前台提线技艺，同时随其兄长曹尔源学习木偶头雕刻，为上杭县木偶剧团以及其他戏班制作木偶。现传于徒弟李艳玉，李艳玉为上杭县客家木偶艺术传习中心的提线木偶演员，现在致力于推动闽西客家木偶戏以及木偶头雕刻技艺的传承与发展。

王荣昌于60年代师从"华成堂"曾瑞伦学习木偶提线技艺。1982年出师后，自建木偶戏班"新华堂"，在福建各地区以及附近省市进行巡演，同时开始自行研习木偶头雕刻。经过多年的刻苦钻研，木偶头雕刻技艺自成一派，所刻木偶头多为自家戏班使用，同时为县内外戏班雕刻制作木偶。

艺术特色

闽西客家提线木偶头多根据戏剧编排雕刻，雕刻风格基于那最初的十八个木偶造型，偏于原始，随着木偶艺术的发

客家提线木偶戏舞台结构（摄于2016年）

展后增加至二十四种造型，称之为"二十四诸天"，行当分为文小生、武小生、文老生、花旦、老旦、丑旦、正旦、武旦、青衣、文大花、武大花、红静、乌静、文丑、武丑和末等多种。每个木偶的操纵线也从开始的五条增加至十多条。另外在一部木偶剧中，在二十四尊诸天不够用的情况下，又创造出了独有的面壳来增加单个木偶的角色身份。

在众多的闽西客家提线木偶形象中，最有代表性也最特殊的算是"田公"了。相传"田公"是木偶戏的始祖，也被称为"戏神"，但"田公"的舞台形象却是小丑。据说是因其生、旦、净、丑、末无一不能，丑角常无人演，"田公"便顶上了，所以在所有的木偶中，"田公"的身份是最高的。木偶放进戏笼，"田公"只能放在最上面；每场演出，必须要先由"田公"出来走一圈，称之为"踏台"；舞龙舞狮参拜时，要把"田公"提出来接见，有时也会提着"田公"去驱邪除煞。

闽西客家木偶千百年来的传承始终没有断过。相对于闽南一带戏偶融入后受到当地宗教影响的佛像面貌，一直生活在戏班内的闽西客家戏偶，则保留着最初的风格样貌。即便是后来的现代造型的创新，也能够一眼看出客家独有的雕刻风格——头型圆滑，表情细节夸张，色彩大胆，要么带有明显酬神祭祀色彩，要么带有夸张的娱乐表情。在福建的木偶中，闽西客家木偶以其独有夸张的造型独树一帜。

雕刻工艺

闽西客家提线木偶戏的木偶头，行话称之为"头仔"，雕刻偶头叫"割头仔"或"雕头仔"。雕刻木材选用木质细腻的小叶香樟木，锯出坯料，劈去边角，然后划中线、定眼

界、三角连线，再进一步修成圆形连柄的粗坯。其后修坯，按程式面相精雕细刻，雕出所需的头型素坯。再经镂空颅腔、配置封口木，以及细致的磨光、粉绘、开像等工序，最后制成木偶头。（详见曹尔焱口述）

地位影响与发展现状

闽西客家提线木偶戏的木偶依附木偶戏而存在，从未作为单纯的民间工艺品独立出来，随着木偶戏经历兴衰荣辱。

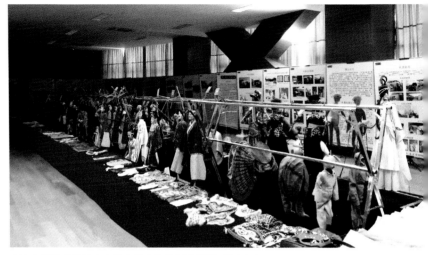

客家木偶艺术传习中心的木偶文化展厅（摄于 2016 年）

而客家提线木偶戏经过五百多年的发展，有了比较完整的艺术体系，也造就了一代又一代的表演艺术家。1954 年 8 月，龙岩专区抽调上杭的丘必书、李贞传、刘锦丛、李象贤，加上连城徐传华、徐火焱，长汀曹如锋，永定张美金 4 人，共计 8 人，组成"闽西木偶戏代表队"，以《大

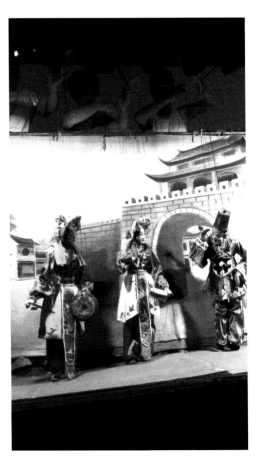

客家提线木偶戏表演现场（李艳玉供图）

名府》一剧为主，随带《对玉环》，参加福建省第二届地方戏曲观摩演出大会，两剧目均获一等奖。同年 9 月，应选赴沪参加华东区地方戏曲观摩演出大会，获特种艺术表演奖。1995 年正月，应选进京参加全国木偶戏、皮影戏会演，《大名府》一剧被选进怀仁堂为党和国家领导人作专场演出。会演期间，中国木偶艺术剧团以及兄弟省市木偶艺术界同仁和苏联、捷克斯洛伐克木偶艺术家至闽西木偶戏代表队参观学习。1986 年，上杭木偶剧团创作神话剧《借雨降妖记》（编剧丘亿初），在泉州举办的国际木偶节演出。同年 10 月，上杭县木偶剧团被中国木偶、皮影艺术学会吸收为团体会员。

随着社会的发展和受文艺多元化、市场化的冲击，闽西客家提线木偶表演艺术日渐式微，木偶传承一度出现危机。1987 年，上杭木偶艺术除有专业剧团外，民间尚活跃有十几个班社。1999 年 2 月，上杭汉剧团与上杭木偶剧团合并为上杭县客家艺术团。合并不久，因要腾出编制给新招收的演职人员，4 位资深木偶艺人未到退休年龄就办理退休。几年间，

人。2012 年 10 月，上杭县艺术中心成立木偶表演队，聘请县内木偶传承人对艺术中心年轻演员进行提线、杖头、乐队、制作等方面的指导，使木偶艺术得到较好地传承和创新。2013 年 9 月，县木偶剧《降妖》参加首届"神奇闽西"绝技绝艺大赛获优秀奖；2014 年 4 月参加全国木偶展演获银奖。2015 年，上杭县客家木偶艺术传习中心（下文简称"传习中心"）正式成立，专门从事上杭木偶戏的传承保护工作，抢救恢复了传统剧目《智取大名府》，创排了《降妖》《多彩偶苑》等一批精短节目。

从 2015 年开始，"上杭傀儡戏申报国家非遗项目"工程启动，计划出版《上杭木偶戏艺术丛书》以及"木偶艺术进校园""百村巡演"等活动。为了搞好申报国家级非遗保护系列活动，传习中心正努力创造条件，争取纳入地方财政预算，争取社会支持，确保抢救、传承工程及申报工程圆满成功。

客家木偶艺术传习中心新址（摄于 2016 年）

上杭县客家艺术团木偶艺术人才配置不齐，无法排演木偶戏，民间仅存的寥寥几个木偶戏班社也处于半瘫痪状态。上杭木偶艺术面临危机，使得不少有识之士在政协提案上呼吁抢救和发展上杭木偶艺术。

为传承、保护和发展客家木偶艺术，2001 年，田公堂修复开放暨客家木偶戏祖师田公偶像揭幕仪式在客家木偶发祥地上杭白砂镇大金村水竹洋举行，此后，民间木偶剧团每年定期在此举办木偶表演活动。2002 年，客家木偶文化艺术研究会在白砂大金村成立。2008 年 7 月，白砂镇举办首届"田公堂"木偶艺术节暨学术研讨会，来自海内外众多木偶艺术家汇聚一堂，交流、研讨木偶技艺。2011 年 7 月 25 日，木偶艺术协会成立，为客家木偶艺术提供交流、学习、研究平台，为业余剧团、木偶艺术爱好者提供服务，目前有会员 118

一、曹尔焱："跟老师傅吊木偶，跟哥哥学雕刻。"

【人物名片】

曹尔焱，男，汉族，1943 年生，福建龙岩市上杭县南阳镇射山村人。出生于樟坑里一个木偶雕刻世家，家中兄弟 6 人，排行第 4。父亲曹朝福 20 多岁时前往上杭白砂塘丰，随李龙瑞学习乱弹戏和木偶雕刻。

曹尔焱耳濡目染，继承了父亲的衣钵。16岁被县木偶剧团招为随团带班学员，精通于前台提线技艺，会多种行当角色。曾担任上杭县木偶剧团团长，并担任木偶技艺攻关组组长，为剧团雕刻了大量木偶头及各种道具，并为各地木偶的保存与发展做出了大力支持。

李艳玉，女，汉族，1968年生，福建龙岩市上杭县白砂镇人。14岁随父亲在上杭白砂木偶戏班学习提线木偶技艺，16岁被上杭木偶剧团招为随团带班学员，师从上杭提线木偶艺术家刘金寿，经过长达4年的学徒生涯后，在县木偶剧团成为挑大梁演员。同时师从曹尔焱学习木偶头雕刻制作技艺，现为上杭县客家木偶艺术传习中心演员。

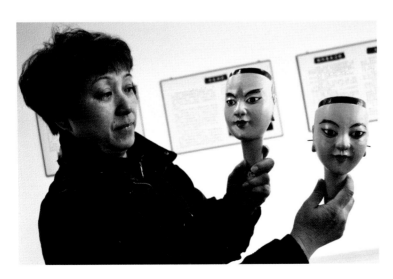

1986年9月，李艳玉携作品参加第一届中国（泉州）国际木偶节，受到了各国专家的好评和肯定。2006年、2010年参加第一、第二届上杭民俗文化大赛木偶展演，均获一等奖。2014年参加河南开封举办的全国木偶展演，节目《降妖》获银奖。

口述人：曹尔焱
时　间：2016年12月28日
地　点：曹尔焱家

谈学艺

我家祖籍是南阳镇射山村，爷爷是吊（表演）木偶的，父亲最先开始雕刻木偶，后来两个叔叔也有雕刻。我的父亲曹朝福20多岁的时候听人介绍说，上杭白砂塘丰一个叫李龙瑞的师傅很厉害，于是父亲就跑到那边找他，跟他学习乱弹戏和木偶雕刻，还结为了同庚兄弟。学成回来后，父亲就在我们这边雕刻，也慢慢有了名气。当时在我们闽西这有个说法，说木偶戏三大王，一个是连城的徐传华，一个是白砂的丘必书，还有一个就是我父亲。父亲当时雕刻的木偶主要也是卖给各个戏班子表演用。我现在还记得父亲曾雕刻了一个眼睛突出来的龙王木偶头，嘴巴还会动，很有意思。到了我们这一辈，我们一家6兄弟，大哥曹尔源、二哥曹尔清、三哥曹尔魁，还有我都会雕木偶头，再下来就是我侄儿，但是他主要还是吊木偶的。我的两个儿子都没有学这行。

我1943年出生，出生的时候父母请算命老师傅来看生辰

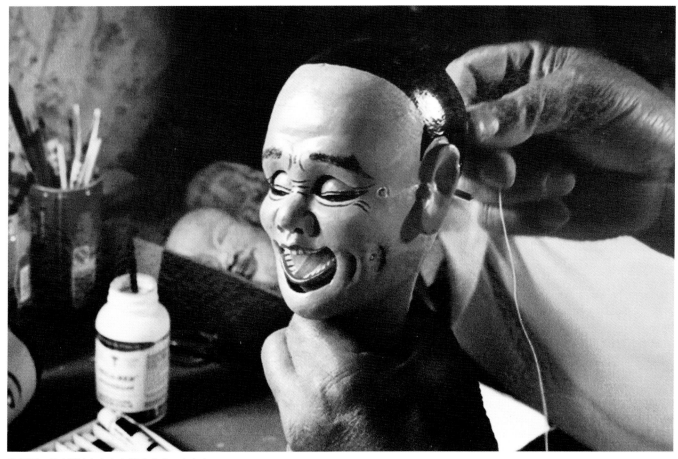

曹朝福旧作（翻拍自客家木偶艺术传习中心）

八字，说我五行缺火，就给我名字安了个"焱"字，"尔"字则是跟家族辈分来的。父亲在我3岁时候就去世了，我对他基本没有什么印象。我是由哥哥们带大的，大哥比我大13岁，二哥也大了个八九岁。上学那会儿，家庭困难，原来南阳是没有中学的，我考了才溪那边的一所中学，录取通知书都来了，但因家里没钱，就没读了。所以我是读完小学就出来跟着哥哥学艺了。

我两个哥哥都在县木偶剧团工作，每次演出回来，要排练又要做木偶，非常忙碌，所以剧团需要一些道具时，像刀枪剑等，都是我帮忙做的。我没有去过业余班子，16岁跟着哥哥到县木偶剧团学员班，才算真正开始学。在剧团主要是跟老师傅学习吊木偶，雕刻都是跟着哥哥学的，但是也只有在业余时间雕刻，较多的是随团去外面巡回演出。那个时候我们随剧团去了很多地方表演，凡是靠近福建的省市都去过，福建就更不用说，几乎每个角落我们都走过。如果在外地演出，一般是在县剧院，远一点是乡剧院，但是在我们上杭来

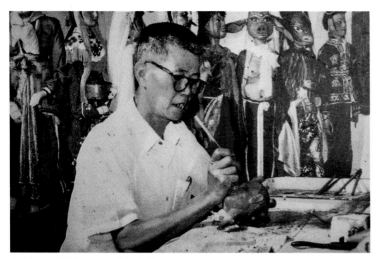

曹尔源雕刻木偶旧照（曹尔焱供图）

说，再偏僻的山区我们都去演出过。

以前我们剧团的木偶戏很红火，戏院演出要卖票，每个县还要按日期排着队等，轮到了才过去演出。当时是剧团发工资，我那时候一个月只有 3 块钱，伙食住宿都在剧团，这 3 块钱就用来买些日用品，理理发，当零用钱。

"文革"开始后，我作为知识青年"上山下乡"，回到了老家南阳，到了公社。这段时间就没有进行木偶的相关工作。我在 1978 年 8 月回到了上杭县木偶剧团。那时候农村开始恢复以前的迎神抬轿抬菩萨之类的酬神祭祀活动，常来请我们去演出。民间的说法是，木偶是有神性的东西，它不是演给人看，而是演给神看的。像我们这边的一个妈祖庙，有时候木偶戏能演一个多月，最多的时候是三台同时进行演出。大家最喜欢看的是古装剧，像《杨家传》《夫人传》《隋唐传》等，还有过寿的、结婚的、求子的，都会根据不同的事情来演，比如求子的会演《观音送子》《七仙送子》，或者剧里面有结婚生孩子的都可以演。我们都有个本子，演出时就拿出来给他们点戏。

我在剧团的主要工作是表演木偶戏，基本每天晚上都要参加演出，当时我们几乎是所有的角色都要会演，也会根据你的嗓子来决定。比如说年轻人，就可以唱小生角色，还有女旦，小孩的声音也要能扮；有的老师傅能力很强，音域很广，能一会儿装（扮演）男的，一会儿装女的。以前学习表演虽然有师傅教，但是师傅不舍得教，很多秘诀他都不说，我们就是看他前一天晚上的演出，第二天早上自己模仿着去演。师傅看不过了，才会随便指点下，不像现在这样，毫不保留，什么都手把手教给你。

我并没有专职雕刻木偶，也没有专门哪一个时间停了演戏去雕刻，都是业余时间做的，但是县剧团里的木偶百分之七八十都是我和我哥哥雕刻的。现在退休了，他们返聘我回去当木偶制作师同时也教年轻人刻木偶，附近或者周边乡镇城市剧团有需要，下订单给我，我才帮他们刻。我的本行不是这个，我是吊木偶唱戏的。我不像漳州、泉州那边是有厂子，有工作室来专门做这个，他们的木偶现在更多是当作工艺品来做，但我的木偶主要还是用来

曹尔焱展示木偶提吊（摄于 2016 年）

演戏，很少被收藏。现在我雕刻一个木偶也就 1000 块左右。他们那边还有国家非遗传人的称号，我只是地区的，并没有申报这些，前些日子倒是有人想帮我申报省里的。

我现在稳定收入的一部分是退休工资，一个月有 3000来块钱；刻木偶这方面也有点，今年刚给传习中心雕了一整套木偶，有 27 个，15000 多块钱。

现在我闲时雕雕木偶，偶尔去传习中心上上课，有一些重要的事情需要我了，我就过去，比如创作节目的时候会让我去交流。大家都说现在是我最舒坦的时候了，生活基本都如意了，家庭没什么负担，平时在家做木偶，做累了就出去到小卖部这样的小店铺跟其他老人家一起聊聊天，再舒服不过了。

谈创新

自打 16 岁进剧团之后，我就一直跟着哥哥，哥哥雕刻木偶的时候我就在旁边学。以前的老师傅大多是用画不同的脸

曹尔焱（左三）与徐竹初合影（曹尔焱供图）

谱来区分角色，除了服装和脸谱，木偶都长得差不多一个样。但我们创作一个新的木偶角色，木偶头形象是需要自己想象的，当然多多少少是有一些参照物，有一些角色有特定的面貌特征。我们会参考戏曲书籍，观察生活中的人和事，看人戏更

曹尔焱用油桶制作的木偶躯干（摄于 2016 年）

能方便学习。因为戏里面人的面部表情和动作会比一般生活中的人夸张一些，这样舞台效果就更好。我们还会跑到庙里去看菩萨，泉州的开元寺就去过，看这些菩萨的造型，边看边在脑子里琢磨。也到漳州徐竹初那边去过，2012 年的时候，我们去他那边做一些服装，他带我们参观他的木偶艺术馆。看他的木偶头，看的过程中就能吸取学习我们需要的。

随着时代的改变，木偶也得有所创新，木偶变脸、吹喇叭等都是新创作的。像木偶躯干的制作，身子是一个像扁钟形状的篓子，高大概五寸五到六寸半的样子，脖子的地方要留出个五厘米的插口，用来插木偶头。这篓子以前用过很多种材料做过，传统是用竹篾编的，后来有的用铁线，有的用泡沫，还有用过玻璃钢的，但我这边是用油桶来做，是我自

己想出来的，轻巧方便。现在传习中心写字的、倒茶的木偶也是我刻的，根据他们的需要，我会结合现代的创意去做。

以前我父亲那时候就是雕刻传统木偶，每个雕刻师各有各的风格，至于说我跟别的雕刻师的不同之处，大概在于每套木偶头的造型我都会根据角色在剧情里的行为表现，加以思考后赋予独有的灵性，让它看起来更贴近角色性格。还有一点是我特别注重木偶头眼神的雕刻，所谓画龙点睛，就那么一点的神性都在眼睛里头了。

谈工艺

木偶是木偶戏的关键，没有木偶没法演戏，但是没有戏，木偶也活不起来，没什么用处，这两者是分不开的。木偶戏慢慢发展，根据演出剧目的要求，适用不同的角色，木偶形象也就越做越多了，增加的木偶都要自己动手制作。木偶的制作包括雕刻木偶头、手、脚，制作木偶身，但最主要的还是木偶头雕刻。

我雕刻木偶的工具算起来就 30 来种吧，主要是一些不同类型的刻刀，圆口刀、平口刀、斜口刀大大小小 10 把，还有斧头、锯子、刨刀、木锉刀和粗细不一样的锥子、毛笔、刷子等。后来又买了电钻、电锯等一些电动工具。

我们雕刻木材是用木质细腻的香樟木，香樟树分大叶和小叶，通常山里面砍的都是大叶的，没有那么好，要小叶的比较好。砍下来以后，按老传统说是要放一个冬天一个夏天，完全把里面的湿气抽掉，完全透干了水分，这样木头才不会裂。拿回来锯成一小段，大概 22 厘米的样子，就可以用了。樟木不容易被虫蛀，不容易裂开，我们这边还把香樟树拜成神树。

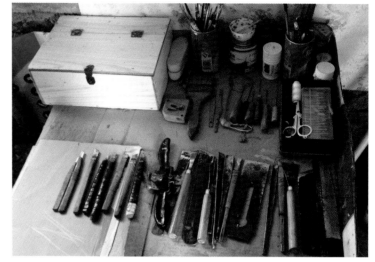

曹尔焱的雕刻工具（摄于 2016 年）

已经劈好的木偶头胚（摄于 2016 年）

木偶头的制作过程大致是打坯、修坯、打粉底，再按照人物需要画上脸谱等。脸谱非常丰富，生、旦、净、末、丑都有，有的可按神话剧里的人物形象来，像杨任的两只眼睛长在手上，二郎神有三只眼等。

木偶头粗坯（摄于 2016 年）

选好木头后，锯出坯料，开始打坯。用斧头劈去边角，修成圆形，然后雕刻。先要打中线，定好五官的位置，接着修成圆形连柄的粗坯，在二分之一的位置劈出上粗下细的倒三角锥状的木偶颈部。在男偶头中，除了田公头、三花头要雕成圆顶秃头。其他的都削成平顶，还要在颅顶周边削出一圈凹槽，用来扎盔戴帽；女偶头就连同发髻一起雕成。

雕出木偶头型素坯，五官特征都成型了，然后为减轻重量，方便提吊，就要凿出颅腔，这样头颅就是空心的，会比较轻。颈部不凿，保持为实心，这样重心就会自然向下。平颅顶的生、净、末行偶头，从平头顶端凿到颅底镂空；光头圆顶的田公、三花头和连带发髻的旦头，就在脑后面凿一个约五六公分的方洞，把颅腔镂空后，再镶一块梯形大小的活动木门补平洞口。

木偶雕刻完成，再用砂纸进行细致的磨光。以前的人没有砂纸，会用木贼草来磨光。

粉绘是最繁琐的工序，行话叫"粉头仔"，在雕塑神佛像里叫"开光"。要先打底粉，将浓度较稀的胶水（牛皮胶）和白粉（立德粉）仔细调匀成粉浆，用粉浆将木偶头整个薄薄刷一道，阴干后再刷一遍。每刷两遍裱皮棉纸一层，共需刷六遍裱纸三层，阴干透再水磨一次，等干了之后就可以刷底色了。底色说的也就是人物的肤色，是在已经调好的底粉料浆中依次掺入少量朱红粉搅拌而成的三种色度的粉浆。最浅的嫩肉色浆，用来上旦头底色；次深些的健康色是生、净行木偶头的底色；更深些的日晒色，是田公、三花丑行和末行等木偶头用的底色。底色打好，等干了后，就可以开始画脸谱了。

画脸谱可以用油画颜料和水彩颜料，根据角色的扮相来画眉毛眼睛，涂嘴唇。形象分种类，像女旦和文生要画得眉清目秀；武生要画得粗犷些，竖眉、大眼、阔嘴；雷公脸画红三叉眉，额头上要画个太极图，在太阳穴左边画个七星，右边画个北斗；雷震子脸，额头上画一红、蓝、黄圈，黑眉

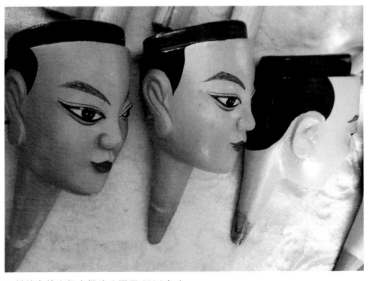

已粉绘完的生行木偶头（摄于 2016 年）

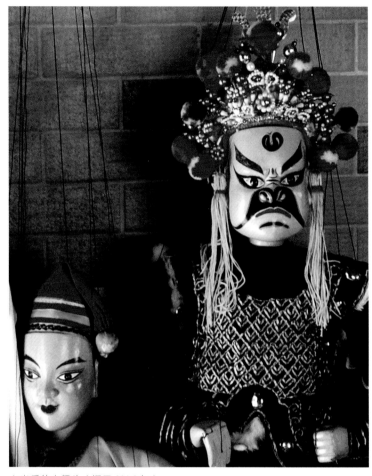

上光后的木偶头（摄于 2016 年）

头发际正中间打一个竹钉，这样可以卡住帽子和头饰，防止掉下来。然后给木偶安装身子和手脚，木偶的手、脚关节要灵活，手要能拿东西，演员再按照自己的表演角色给木偶装上线根和提线板，穿上衣服就可以表演了。

早期的高腔男性偶头，脸就像鸡蛋那么大，女偶头就更小了。后来慢慢跟着技术改进，木偶头加高变大。据说现在保留的清同治年间雕制的田公头面长仅为 7.5 厘米，咸丰年间的旦头已扩至 10.5 厘米，光绪末年乱弹腔班的田公头已达 11.5 厘米，旦头 11 厘米。到了 1942 年前后，在黄潭还曾出现过偶头高达 23 厘米的金堂傀儡。

我做的木偶角色很多，生里面有老生、小生、文生、武生这几种，还有女旦、老旦、丑旦、花旦、小姐、公主等好几种，以及三花丑、男丑、女丑等等。

木偶戏要雕刻制作工具，要音乐，还要表演操作。最开始木偶只有十八个，叫做"十八罗汉"，后来发展成二十四个，就称为"二十四诸天"。

之后因为剧目的发展，像神话剧里面，雷震子、申公豹、白骨精、蚌精等新角色也慢慢出现了，所以一直要保持学习。比如说泉州有特技木偶，我们就要学习。会喷火的、会舞棍的，还有变脸的，各式各样的。比如说变脸的，《孙悟空三打白骨精》中的白骨精，一个很美的小姑娘给它翻过来就变成骷髅了，现在艺术中心就有这样的木偶，都是我做的。这个木偶头是正反两面都刻，一面是美女头，一面是骷髅脸，骷髅面的耳针换上一条钢线，横穿两边，下端再装上一线透过后脑（其实也是美女脸部）。想变美女时，就吊动这根线，美女脸就翻向观众（骷髅脸则藏在后面），但都得用头巾遮住后脑，使观众看不出另一面。

等等。眉形有娥眉、柳叶眉、刀眉、扫帚眉、八字眉等，有的还要画法令纹、皱眉纹、颊红等。

上光是脸谱画完后的最后一道工序，早期用蜂蜡，后来改用桐油了。我们现在用清漆或者哑光漆来上光。

木偶头完成后，在两个耳朵，耳垂的后面每边钉一个小方形的耳针，这个是竹子做的，留出来 1.5 厘米。这个耳针主要是用作连接头和身体的缠绕命线的支点，也是控制木偶头抬头、低头、左右转动的支点。圆形头顶的木偶头，要在额

谈心事

我这辈子没什么遗憾，从祖辈开始都是搞这个的，要说遗憾也只能说后面没有人。我现在到周围的村子里，大家都懂得我是搞木偶这行的，但是我和哥哥的后代都没有人做这一行。我的两个儿子都忙自己的事业，孙子16岁，在湖南长沙上高中，我就让他练好书法，要是有表演还可以吊个书法

曹尔焱、李艳玉师徒制作木偶戏道具（李艳玉供图）

木偶，但是他上学也没空做这些。还有侄子，虽然会吊木偶，但是我哥哥留下来的雕刻刀之类的工具他都没动过。我到传习中心里去教了一年多，零零散散也教了些学生，家里这边许多年轻人都想要来学，但最终也没来——没心思，没决心，就学不来。阿艳（李艳玉）算是我的传承人了，是最有心，最坚持的一个。

田公会我年年都去，也曾经多次提过，我们现在木偶剧剧团最主要的是传下去，要有接班的人。现如今没人接班我们的手艺，再过几年我们这一辈的人都去世了，那这门手艺

就没有了。

还有我们雕刻木偶头的技艺手法一定要拍摄记录下来，出一本专门介绍我们闽西客家木偶头雕刻技艺的教材，这样才可以传下去。其实木偶头的雕刻技法到我们这一代已经有很多老师傅的技巧失传了，我们现在教徒弟也没有什么教材，只能是口头描述，亲手示范。一定要有这个教材，一定要这样搞，我都提了20多年了。我很快就要75岁了。

口述人：李艳玉
时　间：2016年12月28日、29日
地　点：上杭县客家木偶艺术传习中心

学艺经历

我1968年出生在闽西客家提线木偶戏的发源地——上杭白砂镇。在我小时候，乡镇里面就有很多的木偶戏班，我父亲就是木偶戏班里的配乐师傅。他不会提线（木偶表演），但是会拉琴，有时候也会唱，唱老生或者小生都挺好的。可能受父亲影响，我从小也爱唱歌。那时候家里比较困难，初中毕业就没有再读书了，那是1982年，我刚14岁。别人说我嗓子这么好就带我去唱戏，以前暑假也去唱过，开始是唱汉剧，后来又带我去我们白砂小戏班子里面唱木偶戏。那个时候木偶戏班没有女孩子去演戏，比较新奇，所以有女孩子在的戏班会比较容易领到戏。

那时候一般都是祖传的家庭式的小班子，都以演戏为生，一辈子都在演戏。一外出就好几个月，这段时间里戏演得好，

人们就会口口相传，一班（场）一班接着演。如果声誉不好，就领不到戏，要是哪天没演，可能连吃饭住宿都没法解决。

当时演出的戏班很多，所以有个不成文的规矩：大家不能同路。比如一个戏班往东路，另一个就得往西路去，这样就不会碰到一起抢戏，不然会有冲突的。我也去了很多班子，宁化、江西都有去

李艳玉 17 岁照（李艳玉供图）

过。父亲第一次把我带去木偶戏班就是去宁化演出，我一个女孩子刚开始也不会唱，父亲就在家里教了我两句就让我上去唱。那个时候我站在前台，前台挂着一个扩音机，实际上就是一个喇叭，我站在台口，看准那个扩音器，该唱的时候就上去唱。入门的时候也有一个规矩，进来的徒弟先打碗锣，那个时候我就是打着小锣唱几句的。有人看到就会说，这个班子有个女孩了唱，唱得还挺好听的，然后戏班就不断地领到戏，就不会断了那天的口粮。

我在小戏班跟了两年，学习木偶戏的唱腔和提线，到了16岁，刚好上杭县木偶剧团收女演员。当时找个女演员非常困难，需要比较好的嗓子条件，因为之前有些人听过我唱戏，后来剧团的老师傅和领导就找到我家，让我现场唱给他们听，听完就让我去剧团面试，之后就一直跟着木偶剧团了。我 1984 年进入剧团到现在都没有离开过。

当时我在剧团最主要就是唱，刚开始唱的是小花旦，接

着就唱青衣，然后提线慢慢就跟上去。有的师傅不肯教，我那时候胆子小，也怕去问师傅。有句话叫"教会徒弟，饿死师傅"，在那个时代是可以理解的，于是我就偷偷学。有次晚上 12 点多，我突然想到一个动作，就跑到台上去偷练，结果不小心碰到一个打起床铃的开关，所有人都被吵醒，我被老团长骂死了。

我是随团带班的学员，意思就是团里面自己招生自己带，不像现在我们团里招生，再放到别的学校去委培。以前在业余班子，什么都学，剧团就不一样了，管理也比较严格，安排你学什么，就得好好练习，其他的就不要随便去学了。我当时喜欢拉琴，就自己偷偷去学，后来被发现了，也被说了一顿。但最后我也学得还可以，师傅们看到也被打动了，然后就会教我一些。我当时喜欢的东西挺多的，就是喜欢动动这个看看那个，当时进剧团面试的时候我表演的是吹笛子，但进团以后笛子没有吹上，其他东西像扬琴、二胡，倒是被我学了一些。还有就是木偶雕刻，老师傅们拿着斧头、刀这些工具雕刻，一般

李艳玉 20 多岁照（李艳玉供图）

李艳玉在雕刻木偶头（摄于 2016 年）

女孩子不会去看，而我就有兴趣，会在一边看着，久而久之就多少了解了一些，后来经过曹师傅教授，就比较快上手了。我参与木偶道具、服装的制作，看曹师傅雕刻木偶头耳濡目染 30 多年了，但真正专心下来去雕刻大概是 2006 年，也就是 10 多年前。

学习木偶头雕刻是一个漫长的过程，我初学雕刻的时候，找感觉找了很久。第一个木偶头是曹师傅边教边改，在他修改的情况下完成的；第二个我就跟师傅说我要模仿上一个来刻，在师傅不修的情况下独自完成，他说：好，你去试一下。我就自己完成了一个。虽然没有修的那个漂亮，但也算是我独立完成的第一个。然后我接着刻，结果又找不到上一个的感觉了，到了第四个就发现刻的眼睛又有点意思了。这就是在不断的雕刻中发现某一个地方有了进步，同时又发现哪里

还需要改进。真正刻到我自己稍微满意一点，是第七个木偶头，觉得整个成功了，感觉很满足。然后过段时间，雕刻第八个的时候又发现，原来那个眼睛还是不行，还不够传神，于是第八个接着改进，完成后才真正觉得这个眼睛对了。我就是这样子一步一步学进去的，虽然现在回过头去看第八个头，还是不行，但是有一点是肯定的，每雕一个头都会进步一点。

我在剧团 30 多年里，见证剧团的起起落落，政策的调整、社会的发展和观众需求的转变，都会影响到剧团的发展。以前观众要求不多，传统就好，现在要求就多了，所以我们在各个方面都要有创新。从木偶造型，到木偶的结构装置、线规的装置，还有手法也要改动。看上去很简单，其实中间很复杂，我们又要保留传统又要有创新，这些都要考虑到。

剧团很多时候发不出工资。1986 年我们为了参加泉州国际木偶节，排练了一年，有半年多时间都没钱。剧团就给大家先发一点点伙食费，其他工资拿来排练，准备以后再补给大家。那个时候空心菜好像是五分钱一

2001 年李艳玉下乡演出（李艳玉供图）

斤，我们工资一个月也就二十来块，我就买一斤空心菜，中午吃叶子，晚上吃杆子，就这么过了半年多，好在后来表演蛮成功的。那时候的工资按差额拨款的，百分之五十是财政部出的，还有百分之五十是需要剧团自己赚来的。但是1988年左右剧团就开始走下坡路了，木偶慢慢边缘化了，演出少了，大家就没工资发了。如果是正式的员工，就给百分之三十的工资让回家，其他的就没有。农村的人比较多，就回去种田，干农活了。

木偶戏虽然开始衰落，曹尔源、刘金寿、曹尔焱、王荣昌这些老师傅却还在坚守，我们都没有放弃，我们的老团长

在1986年就有了。我们参加泉州国际木偶节的《借雨降妖记》剧目，红孩儿木偶就能表演吐火。当时大家都很惊讶，还有很多外国人等表演结束后就上来找那个木偶。可这些年客家木偶发展停滞了，甚至都退化了，直到2012年邱葆铭主任来了以后，才重新开始慢慢恢复。

20世纪90年代开始，因为木偶发展中断，慢慢有很多人都退休了，我是老剧团里最年轻的一个，我自己没有放弃，在停顿的几年里我基本上都在创作。平时我也做木偶，做服装，做道具等等，1994年我跟梁老师（梁伦拥）结婚，后来生小孩，剧团偶尔有一些木偶活动我也会去参加。1994年

李艳玉早期与刘金寿师傅同台表演（李艳玉供图）

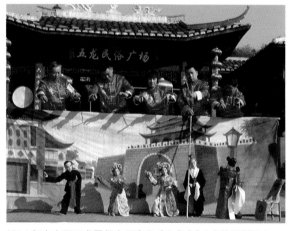

2014年在古田五龙民俗广场演出《大名府》（李艳玉供图）

11月，我参加上杭木偶戏音乐集成编委会工作（演唱），作品入编《中国戏曲音乐集成·福建卷·上杭木偶》；2006年和2010年，我参加第一、二届上杭民俗文化大赛，木偶展演都获得了一等奖；2011年被龙岩市艺术学校聘为提线木偶教师；2014年参加河南开封举

还带着我们去跑专门的那种民俗活动。后来情况就糟糕了，木偶剧团和文工团合并在一起，虽然木偶还在，但打的是文工团的名号，这样很多事情做起来就很麻烦了，招工和发展就比较少考虑木偶戏了。这造成木偶这二十几年就慢慢停滞，名头还在，却没有人了。如果没有停滞的话，上杭木偶发展是非常好的。前几年很受欢迎的木偶喷火特技，其实我们早

办的全国木偶展演，我们的节目《降妖》获得了银奖，里面木偶的服饰也都是我做的。

以前演出大部分都是庙会或者村里元宵节这样的民俗活动，为了热闹而邀请我们去。木偶戏那个时候活动是最频繁的，木偶戏是百戏之首，它属于"神戏"，民俗活动基本上都是听木偶戏，很少请大戏，后来才有请大戏。前期都是请

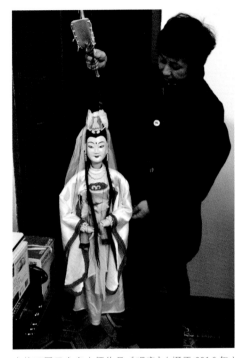

李艳玉展示全身木偶作品《观音》（摄于2016年）

木偶戏。我们的传记剧本，像《岳飞传》《夫人传》《隋唐传》等，一个剧本就是一个传，可以演几个月。像《岳飞传》演两三个月，才能演完这一本，跟电视连续剧一样。有时候我们去演出，会根据要求截取传记里面的一段演个两三天，取比较有意义的那一段。像很出名的传统剧目《大名府》有两个小时，大家平时看到的只是《过关》那一小段，或者像《白蛇传》里面《水漫金山》这一小段。

民俗活动中的木偶戏表演没有中断过，但是有减少。以前全是木偶戏，现在民俗活动有年轻人参与进去的话会要求增加他们感兴趣的、现代的东西。总的来说这个东西是没有断的，我相信以后也不会断的，因为民俗是一个规矩，这些是很难改变的。我们曾经碰到过这种情况，几十年来都请我们去演，中途觉得老看木偶戏有点腻了，就会想着请人戏、现代歌舞。看了几次后，回头还是得来请木偶戏，觉得看来看去还是木偶戏比较适合传统节日，不然味道都变了。

从戏曲演唱、木偶操控、乐器演奏、木偶制作到戏服缝制等木偶戏表演所涉及的各种技艺，我基本都涉及了。关于木偶的这么多方面，不一定每个人都会去做，那时候大家反正都是演员，都知道自己哪里好或者不好，然后根据自己的需要去做东西，有时候还要考虑剧目创作。当然也有些人一辈子都只会演戏，自然就不会做木偶了。

我儿子还在念大学，音乐天赋也很好，会弹钢琴，但是他学的是材料学专业，没有走木偶戏这一行。我现在就是尽力培养热爱木偶戏的年轻人。从思想上来说，应该是很辛苦的，一直要想这些问题，而且责任重大，担子很重。但是我这辈子除了木偶，也没有接触过其他东西，一辈子都在搞木偶，有一个乐趣在，人再怎么累都不怕。现在想着能够做一些是一些，就是为了以后老师傅不能动了，年轻人还能从我这边看到一些东西，不然闽西客家木偶技艺就要失传了。

我的师傅

我的木偶雕刻技艺是曹尔焱师傅教的。他是我非常敬佩的师傅，他很厉害，不仅会雕刻，嗓子也很好，从小唱到大，

曹尔焱、李艳玉师徒合影（摄于2016年）

生、旦、净、丑都能唱，现在唱小生还很好，也会提（表演提线木偶）。他以前不但参加表演还要教课，甚至剧团的木偶、道具、舞台设计，都是他做。

曹师傅的雕刻在闽西这一带很出名。一般的师傅可能是雕刻一套20多个木偶，基本上脸型都一样，只是根据不同的脸谱，用不一样的服装、头饰来区分角色而已，可曹师傅就比较会思考这方面的问题。比如说《水浒传》里面的角色，李逵就是李逵的样子，武松也有他的特征，他会根据各个角色性格来塑造各种人物形象，还有就是眼神比较传神，每个木偶按性格来体现眼神，一般别人很少注意到这点。这可能是因为他一直在专业剧团工作的原因，剧团会比小戏班子要

客家木偶艺术传习中心木偶制作室（摄于2016年）

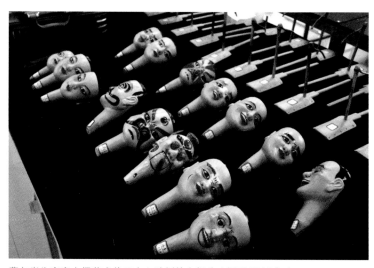

曹尔焱为客家木偶艺术传习中心雕刻的木偶头（摄于2016年）

求高，同时也是他经过自己长期的构思和琢磨，才有办法做出这些来。在木偶特技方面，比如变脸、吐水、喷火，他也一直有研究。1986年的那个会吐火的红孩儿木偶，就是他创作的，那时候别的地方还没有，可惜这么多年了过去了，那

个木偶我们手里也没了。

尽管如此，在造型种类方面，我们跟漳州、泉州还是有很大差距。剧目是在前进中才会产生很多新的木偶形象，我们这边因为中断了20来年，留的还是传统的东西。除了孙悟空、猪八戒、龙王这类特定造型外，我们戏剧里的正面人物大多用的是小生头，靠戴帽子和贴胡子，还有服饰这些方面来区分，这样就会导致很多形象雷同。曹师傅最近帮我们雕刻了一套《大名府》的人物形象，20来个，里面也有很多小生头，但武松和李逵就不太一样了，这就是角色个性的东西，都是特定的。

我们大多东西还停留在20世纪80年代，创新是基于剧目的，没有新的剧目角色要求，木偶造型也就少了。还有一种情况是，我们这边的雕刻老师傅不像漳州、泉州那边的雕刻师专职雕刻，我们的老师傅还要演戏，还要会乐器，涉及的太多了，自然放在雕刻方面的精力就被分散了。

听说现在有的地方会用机器来做粗胚，但曹师傅他没有，

他从头到尾都是纯手工的。曹师傅今年70多岁，看起来还很年轻，主要是心态好。他现在退休了，没有重大的活动我们都不敢打扰他。他现在在家里主要就是雕刻木偶头，我们剧团现在很多木偶还都是他做的，龙岩以内或者江西等附近省市的木偶头也有找他买的。他一直想给自己完整雕刻一套，我们客家木偶传统的一整套木偶头共24个，却一直没时间，雕着雕着就被买走了，总是供不应求。

我们现在各个方面都缺专用人才，特别是雕刻这一块。本来想安排曹师傅到中心来教学，但是中心事情多，干扰太多。所以我现在想让几个学生干脆住到曹师傅家里，避开一切干扰，安心跟曹师傅学习雕刻技艺，这样学得比较快也比较仔细。我有很多事情，又要排练，但是我也要参与进来，要监督、记录他们的流程进展，这样才能更好地把师傅的手艺传下来。

20多年来，出于对木偶事业的热爱，除了演出活动外，我在闽西客家提线木偶戏的传承和保护方面也做了大量工作，努力做好木偶戏技艺的传承工作也是我的重要工作之一。自2004年客家木偶文化艺术研究会开办木偶培训班以来，我主动义务教授木偶技艺，同时也参与推进木偶戏进校园活动，前前后后到上杭白砂大田小学、白砂中心小学、白砂中学开办的木偶兴趣班任教，教授的学员差不多也有百来人了。我还积极促进闽台文化交流，曾与台湾东森电视台、台湾龙阁文化传媒公司等媒体合作录制节目，节目远播台湾地区各县市及东南亚地区，效果也不错。我就是想趁着自己还没退休，把能做的事都做了吧。

李艳玉2010年在龙岩艺校木偶班进行教学（李艳玉供图）

曹尔焱年表

1943 年，出生在龙岩市上杭县南阳镇射山村。

1946 年，父亲去世，由哥哥抚养。

1958 年，小学毕业，由于家庭经济困难，开始随哥哥学艺。

1959 年，进入上杭县木偶剧团，作为"随团带班"学员。在剧团主要学习木偶戏的前台提线技艺，其间跟随剧团到各地演出，足迹遍布福建各市县乡，以及靠近福建的江西、广东等地。业余时间随哥哥学木偶头雕刻技艺，为上杭县木偶剧团雕刻了大量木偶头以及各种道具，也为其他木偶戏班制作。

1966-1978 年，剧团停止演出后，重返家乡南阳镇射山村务农。

1978 年 8 月，重返上杭县木偶剧团。剧团恢复演出，因民间活动日趋活跃，木偶剧团的演出也逐渐频繁。

1986 年，参加泉州国际木偶节，出演木偶剧《借雨降妖记》，提线主角孙悟空，受到广泛好评。

1992 年，被上杭县文化局评为"先进工作者"。

2013 年，其表演的"木偶特技"节目，参加"神奇闽西"龙岩市首届民间绝艺展演活动，受到广泛赞誉；被聘为上杭县客家木偶艺术传习中心木偶艺术指导。

2014 年，被特聘为上杭县客家木偶艺术传习中心木偶制作教师。作品曾编入《上杭民间竹木雕刻艺术》一书，《闽西戏剧史纲》有介绍。

二、王荣昌："我从事木偶行业后就没觉得遗憾。"

【人物名片】

王荣昌，男，汉族，1952年生，福建龙岩市上杭县泮境乡彩霞村人。傀儡戏表演艺术家曾瑞伦嫡传弟子、名艺人、福建省非物质文化遗产闽西（上杭）傀儡戏项目代表性传承人。

1965年至1969年，师从白砂大金"华成堂"木偶戏高腔著名艺人曾瑞伦学习木偶戏高腔表演技艺并跟班演出，同时精研木偶头雕刻制作工艺。1982年，自行建班四处演出，收徒王荣林、梁其山、梁东山、梁文荣等十余人。

几十年的从艺经历，使其谙熟提线木偶（高腔）表演，在木偶头的雕刻、粉饰和木偶的衣冠装饰，表演舞台的全堂设备创新，木偶艺术传承传授诸方面均有独到经验。

口述人：王荣昌

时　间：2016年12月28日

地　点：王荣昌家（龙岩市上杭县泮境乡彩霞村）

彩霞村的木偶艺人

1952年3月，我出生在上杭县泮境乡彩霞村，我们村庄的名字还是很好听的。我们那时候的娱乐节目很少，电影很难得才能看一次，所以一有木偶戏表演，全村都轰动。我6岁开始在泮境的彩霞小学念书，然后在泮境中学读了一年多书，因为家里条件不好就辍学了。所以13岁就和弟弟王荣洪去白砂大金村，拜"华成堂"木偶戏班的班主曾瑞伦师傅为师，学习提线木偶戏高腔表演并跟着班子巡回演出。在我们闽粤这一带，因为师傅表演技艺高超，所以大家都叫他"疯神"。

刚开始师傅不让我们碰木偶，我们兄弟俩就趁师傅不在的时候，偷偷把他的木偶拿出来学，一个人站岗，一个人练习，轮流来，学得提心吊胆的，很辛苦。我们也经常去别的戏班看戏，看看别人怎么演，回来自己再琢磨。我们从零开始，都需要去探索琢磨的。当时我们有很多师兄弟，但我师傅就对我说，你可能学得出来。

1969年我回到泮境乡，那时候改成泮境公社了。1971年，我又跑到东北当兵，在中国人民解放军沈

曾瑞伦给木偶提线（王荣昌供图）

王荣昌 20 世纪 80 年代的演出申请和演出证（摄于 2016 年）

福建省非物质文化遗产保护项目代表性传承人奖杯（摄于 2016 年）

阳军区空军后勤基地服役，因为表现好，还担任了连队文书。就这样当了 5 年兵，然后 1976 年复员回来，在村里担任民兵连连长。1977 年我在曾经读书的彩霞小学当老师，教三年级的语文。这个小学现在房子还在，就是没有学生了，都搬走了。我教书教了 1 年后，又被公社抽调到定达大队下队工作了 1 年。就这样，10 年里来来去去，东奔西跑，结果 1979 年我又再次回到曾瑞伦师傅的戏班，跟着演出。

1982 年，我和弟弟算真正出师了，我们就自己组建了戏班，起名叫"新华堂"。收了梁其山、梁东山、梁文荣、梁渭来、王荣林、曾瑞培等十来个人，人员基本都是我们本村的，大家农忙的时候就在家种地，农闲就四处演出，演出效果挺好的。可因为 2000 年开始，木偶戏越来越不景气，演出越来越少，他们就出去打工了。但是现在如果有演出，他们还会回来一起演。

1988 年至 1996 年，我连任三届彩霞村村主任，1992 年 3 月加入了中国共产党，1997 年至 1999 年，担任彩霞村支部书记。这些年，我一边带团演出，一边管理村里的事务，想办法带领大家发家致富。2002 年的时候，我们戏班更名为泮境乡彩霞木偶剧团。2002 年 8 月起，我开始担任客家木偶艺术研究会副会长，主要针对我们闽西客家木偶戏的拯救传承问题展开工作。2006 年 9 月，我将高腔木偶剧系列作品《三仙赠寿》制作成光盘推向市场，反响很好。2007 年，我受邀去莆田参加妈祖文化节演出交流，同年我们剧团获得上杭县首届客家民俗文化大赛客家木偶比赛三等奖。2008 年 6 月，我被评为省级非物质文化遗产项目闽西上杭木偶戏（傀儡戏）代表性传承人。2010 年 9 月，又获得"上杭县民间传统工艺能工巧匠"的称号。

谈巡演

我们演出主要以上杭为主，也去过福州、厦门、莆田等地，有时也会到广东、江西等附近省份。80 年代演出，一晚

上表演 4 个小时才 6 块钱，戏班里面的演员工资 1 块钱或者几毛钱的都有。

演出最多的，应该算是 20 世纪 90 年代，有一年我总共演了 6 个月又 17 天。总的算来，从组班子到现在，我们在县内外演出估计也有个 5000 多场，也算是泮境乡、上杭县，乃至龙岩地区的名片了。

我们演过很多剧目，有像《大名府》这样很出名的剧；还有《出潼关》《八百寿》《灵芝草》《刘备招亲》等，这些剧比较短，演一两天；也有演长剧《杨家传》《祝家传》《天宝图》《二度梅》《包公传》等等，这些演的时间就比较长了，要演个三天到一周左右。

演戏要演出个悲欢离合，演得人家笑，也要演得人家哭，要把观众带到这个角色里面去，好像就在剧中一样，人家才知道这个木偶戏是好还是不好。这么多年有蛮多我印象深刻的事情。有的时候，观众特别热情，演到凌晨一点多还有人

王荣昌的剧目折子（摄于 2016 年）

不愿离开，要求加戏。记得两年前在上杭旧县，我们从正月初二演到农历三月初七。由于没有音响和麦克风，演出到高潮时，还有当地群众自发地在场地四周竖起竹竿"示威"，让大家保持安静。还有一回，表演《二度梅》，演到最关键的时候，我自己都落泪了，我看到台下一位七八岁模样的小女孩坐在戏台角下面边看边哭，她哭我也哭。我心里是很感动的，觉得演这么多年戏也是挺值得。

剧团里面规矩是有的，我们有行话，是戏班之间自己交流的，这是秘密，不能外传。比如说吃饭，木偶戏里吃饭就会用另外一个词语来说，演戏师傅之间相互聊天，今天演出在哪里吃饭，有没有酒喝，一场多少钱没给，就相当于一种暗号，蛮有意思的。一般人听不懂，但演木偶戏的都懂。

像这种规定还有很多。演出人员上舞台穿衣戴帽都有讲究，最起码你不能穿背心露胳膊，坐有坐相，站有站相，师傅都要教的。还有一个就是打锣的，好好坐在板凳上，不能跷腿。戏班用来打小锣的小竹板，因为像人的舌头，大家管它叫"田公的舌头"。这个不能拿来做别的，特别是不能用它来搅火笼子，不然演员会哑嗓子的。最重要的是，戏班每到一个演出点，做徒弟的要马上搭好竹子架，装好木偶，

王荣昌的木偶戏道具箱（摄于 2016 年）

准备就绪。快到演出时间，徒弟会先响一声锣，意在请师傅上台；闹台锣鼓响起，催师傅上台；如果闹完台师傅还没上台，徒弟就会再响三声锣，意为赶师傅上台；师傅若还不上台，徒弟就一定要顶上去了。

谈刻偶研习

最开始组戏班的时候，我还没有学雕刻，木偶头都是去白砂那边请师傅雕刻。但是买回来用久了也会坏，还有的形象不是我想要的，所以我就想干脆自己雕刻。开始什么都不会，也没人教，就临摹别人的木偶头，樟木我们农村多，去山上扛回来用就是了。我自己置办了一些工具，就天天刻，从开始一直到现在。雕刻不成功的、自己不满意的，有很多，有两三百个，都被我当柴火烧掉了。这样几十年过来，现在看着也有点成功了，做的八九成都可以用，不像早期雕刻十个有九个都不满意。

后来戏班的木偶头基本上都是我自己雕刻了，还给周围一些班子雕刻。我雕刻的木偶头不是很传统，比较接近现代一点，拿出去演出，观众还是很喜欢的，所以我认为我的改进还是有用的。

现在买的人不多，价钱的高低也是看对木偶头的质量要求。

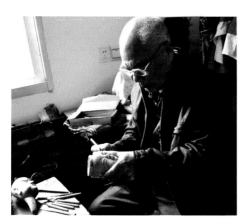

正在雕刻木偶头的王荣昌（摄于 2016 年）

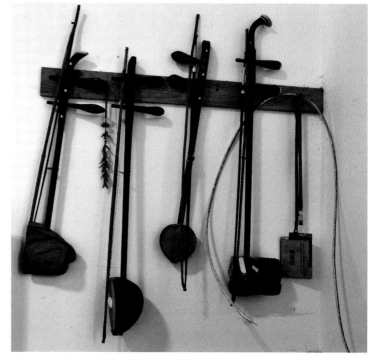

王荣昌的演出乐器（摄于 2016 年）

随便做个就一两百来块钱，要做好点的三四百、七八百的也有，要是能活动的上千的也有。雕刻活动的木偶头得很小心，一不小心弄坏了就得重刻，不是每个都能成功。

我的祖辈都没有从事木偶戏这行的，从一开始也是我自己感兴趣才学习的。我从事木偶事业以后就没有觉得遗憾，我觉得这辈子好就好在学习了木偶相关手艺，有了一些经济收入。现在正常我每年都有两万多收入吧，像之前有一次大年年初就出去演出，演到三月多才回来，一两个月时间我就带几万块钱回来了，这就挺好的了。这几年差不多都这样子，在家种地哪有这么好的收入。淡季在 6、7 月份。其他月份多多少少都有演出，这几年的官方演出也多起来了。

我有 4 个孩子，但他们都不愿意学这些东西，3 个女儿

都出嫁了。儿子王炜元今年 35 岁了，没有做这行，只会一些提线。这几年木偶艺术慢慢得到重视，他也想着跟我学一下，有时候也会跟我一起去演出。

以前木偶戏很火，在 2000 年后就少了，这几年慢慢的观众又多了，特别是年轻人也多了。但现在面临一个问题，虽然观众增多了，但是老师傅都快没了，这个最麻烦了。现在形势好了，就得赶快传承。那要怎么传承呢？像年轻人要么在读书，要么外出打工，我去问人家你来跟我学习好不好，人家都不愿意，说没办法养家。这个就时候希望政府能给我们招一批徒弟来，发一点工资给学徒，让他们来学，这样还是有机会传承下去的。

以前没演出的时候，除了雕刻，就是在家种地，现在老了，只能修理修理演出的道具。每天没有固定的工作时间，有时候在家里做，有时候去县城里。现在省级非遗传承人每月给七八百块补贴，还有我当过兵，现在也是村里的文化协管员，每年村里搞活动，我都要去安排，这些都有补贴。

谈木偶面壳

这些各式各样的面具，行话叫"面壳"，这是我们闽西客家提线木偶戏的一大特色，其他木偶戏很少。面壳的作用就是用来改变木偶的面貌，好充当不同的角色。有时候好几个面壳挂在同一个木偶上，当几个脸的神怪，面壳也可以当人头首级用。

我这边是高腔戏班，我们的面壳也是按照以前的传统来的，按角色行当来区分面相。面相是拟人脸庞五官，这些面谱的形象，脸上的图形都是祖传下来的，是不能随便画的。

有讲究，颜色不一样，寓意就不一样，用错了，别人会笑话的。

忠良的人物要给正貌，奸邪的要画丑貌，面相大概分成三种。第一种是写实的，比如男老人面、女老人面、妇女面、和尚面等，这种与本相基本没差，比较写实。第二种是夸张式样的花脸，颜色主要是红、黑、白和肉色。红面有三种，一种叫"善红面"，这种五官端正的正貌给忠勇的人用，比如杨戬、判官等；"恶红面"画得斜眼歪口，是给反派人物用的；还有一种叫"赵匡胤面"，是专门给关羽、赵玄郎用的白眉眼窝红脸。黑色的一般给刚勇憨直的人，或者鬼、神的角色用，比如张飞、李逵、阎罗王等；还有专门给包青天（包拯）的"包公面"，就是在额头上画红色半圆形状。白色的用于妖怪，人也用，像勾黑色眉眼，八字胡须，额头上画一片绿叶子的是"焦赞面"，额头上画红葫芦的是"孟良面"等等。第三种是像"猴王面""猪八戒面""牛魔王面"等的动物类面壳。

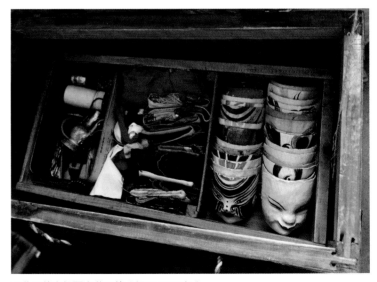

王荣昌的木偶面壳装置箱（摄于 2016 年）

"妇女"面壳（摄于 2016 年）

"焦赞"面壳（摄于 2016 年）

"猴王"面壳（摄于 2016 年）

　　面具都是纸做的，再画上脸谱，先要有个模具，才能做成。模具的制作要先将质地比较纯的黄泥搓、揉、扑打，使黄泥变得柔软有韧性，然后捏成头型，再放到阴凉的地方风干，等干透后，模具就完成了。然后将草纸两层打湿，半干的时候蒙到泥模上做衬底，接着将棉纸浸在稀糨糊里面，取出来，等半干的时候再一层一层贴起来，层层压紧糊实。等糊上16到20来层，就用电烙铁烫一下，烫一烫就平了，阴干后就揭下来，修一下边缘。再跟木偶粉绘方法一样，用颜料画出脸谱纹样，罩油后就可以用了。面具高宽比木偶头大一点，耳颊部系有细绳，演戏的时候缠绕到耳针上固定住就可以了。因为木偶头有大小，所以面具也有专用于小头的。按规定，面壳的数量和木偶是对等的，像十八罗汉就配十八张面壳，二十四诸天对二十四张面壳这样，所以就有"三十六身七十二头"的说法。

王荣昌年表

1952 年 3 月，出生在龙岩市上杭县白砂镇泮境乡彩霞村。

1958－1963 年，就读于泮境乡彩霞小学。

1963－1965 年，就读于泮境中学。

1965－1969 年，师承白砂大金村"华成堂"木偶戏班班主——高腔著名艺人曾瑞伦（绰号"光头佬"，人称"伦巴"，闽粤一带民众戏称之为"疯神"），学习木偶戏高腔表演艺术并跟班演出。

1969－1970 年，回泮境乡（时为泮境公社）。

1971－1976 年，于中国人民解放军沈阳军区空军后勤基地某部服役，任连队文书。

1976－1977 年，复员返乡任彩霞村民兵连连长。

1977－1978 年，任彩霞小学民办教师。

1978－1979 年，被公社抽调到定达大队下队工作。

1979－1981 年，再随曾瑞伦跟班演出，同时精研木偶表演、雕刻工艺。

1982 年起，出师与师弟王荣洪组建戏班"新华堂"，收徒梁其山、梁东山、梁文荣、梁渭来、王荣林、曾瑞培等 10 余人，四处演出木偶高腔戏。2002 年戏班改为泮境乡彩霞木偶剧团。

1992 年 3 月，加入中国共产党。

1997－1999 年，担任彩霞村支部书记。剧团若干年来在上杭县内外演出频繁，并为县内外戏班雕刻制作木偶若干副。

2006 年 9 月，授权深圳小蜜蜂文化工作室将高腔木偶剧系列作品《三仙赠寿》制作成光盘推向市场，反响热烈。

2007 年，受邀赴莆田参加妈祖文化节演出交流，深得赞赏。同年带领泮境木偶艺术团获得上杭县首届客家民俗文化大赛客家木偶比赛三等奖。

2008 年 6 月，获"福建省省级非物质文化遗产保护项目（闽西上杭傀儡戏）代表性传承人"称号。

2010 年 9 月，获得"上杭县民间传统工艺能工巧匠"称号。

第四章　台湾木偶头雕刻艺术

第一节　台湾布袋木偶戏概述

闽南布袋戏于清朝嘉庆年间，由泉州、漳州、潮州等地的布袋戏艺人以迁班、应聘或为讨生活走江湖这样的形式带到台湾。早期的布袋戏演出风格以大陆为准，两岸文化差异小，所演出的内容大致相同，重在传统剧目的演绎，戏调分为南调布袋戏、白字戏仔布袋戏以及潮调布袋戏，主要还是以泉州的表演风格为主。较为出名的戏团有李天禄的"亦宛然"、黄海岱的"五洲园"、许王的"小西园"以及钟任祥的"新兴阁"。在良性的竞争环境下，各个剧团各自发展出不同的风格，让台湾的传统布袋戏得以完整地传承。

光绪二十一年（1895年），台湾在《马关条约》中被清廷割让给日本，至此进入日据时期。在这一时期，日本在教育文化上都以日化岛人为目的，对当时在台的传

统布袋戏进行了一次彻头彻尾的大改造。传统布袋戏的外在形式几乎全部被摈弃，在原有的舞台基础上增加了立体布景，传统的木偶头变成了以日本造型为主的样式，戏偶的服饰变成日本传统和服，伴奏也改成了日本流行的音乐。传统布袋戏被迫迎合殖民者的喜好，使得这一戏剧形式在创作上发生了很大的改变。日本的殖民统治让台湾的传统文化在一定层面上遭受迫害，但这种压迫性的改变也让传统布袋戏艺人开始突破自己原有的观念而尝试用另一种角度来传承这份文化。

台湾布袋戏的发展很好地诠释了一个时代对一种戏剧的影响，日据时期的影响让台湾的布袋戏艺人们无形中获得了与从前不同的创作经验。虽然布袋戏的服装、音乐与戏台这些表面的形式发生了变化，

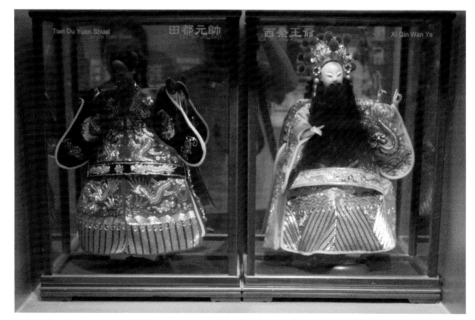

台湾布袋戏偶"田都元帅""西秦王爷"（摄于2016年）

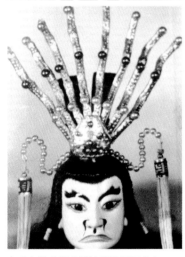

金光布袋戏偶（翻拍于徐炳标家）

但还是由艺人操作戏偶，在搭起来的戏台上演出传奇故事，布袋戏的本质在这一时期并未发生太大改变。而形式的被迫改变，意外地在某种程度上对布袋戏的发展产生了助推作用。这使得光复后的台湾对布袋戏演出形式的接受度得到很大的提升，也让金光布袋戏顺势发展了起来，由此台湾布袋戏才真正以其独特的文化符号出现在大众的视野中。

1945年，台湾光复，台湾民间恢复生机，各地寺庙的酬神还愿活动蓬勃进行，经过风雨洗礼的布袋戏，也再次活跃于舞台。布袋戏演出题材仍以中国古典侠义小说改编的剑侠戏为主，除了原来的章回小说之外，也从当时流行的武侠小说、少林寺小说取材。编剧者有时是戏班主演自己，有时是请"讲古先生"帮忙讲戏，后来甚至产生了专门的"排戏先生"。而后因为1947年的"二二八"事件，让台湾当局对民众聚会持敏感态度，数度以不同理由禁止民间庙会的戏剧演出。这一行为引发了布袋戏的重大变革，使得布袋戏由原先依附的节庆祭典活动中脱离出来，转变为营利性的商业行为；使布袋戏的功能不再是"酬神娱人"，而是可以有纯粹的娱乐功能。布袋戏逐渐挣脱了传统戏曲的框架，在表演体系上脱胎换骨，由原本讲究音乐声腔的表演，转而注重剧情故事与舞台视听效果。

台湾布袋戏进入商业剧场演出，票房收入是决定戏班能否继续演出的重要指标。为吸引观众，布袋戏演出需要配合戏院放大的舞台，采用亮丽鲜艳的活动布景，使观众宛如看电影一般；音响方面，加入吉他、萨克斯管等西洋乐器，并有歌手唱北曲、流行歌，使用录音配乐以及特殊音效；灯光方面，则五彩闪光灯、烟火、爆竹交互运用，制造出令人目眩的效果；演出剧目由段子戏，改为长篇连续的历史剧、剑侠戏，剧本自编，视观众反应决定故事长短。在市场激烈竞争下，布袋戏剧情逐渐朝向天马行空的方向发展，终于蜕变成为"金光布袋戏"。

金光布袋戏时期，台湾布袋戏已然与先前传统布袋戏相差甚远。不管是演出方式、舞台还是木偶头造型、服装等等，金光布袋戏都以一种更顺应时代进步，更符合观众喜好的势

早期的"史艳文"造型（右）（翻拍于徐炳标家）

头占据着台湾布袋戏的主流。这一时期较有代表性的应属"五洲园"的黄俊雄与"新兴阁"的钟任壁。前者不仅对金光布袋戏做出变革，还将金光布袋戏深入传播带出后来的电视布袋戏时代；后者开创性地演出了《大侠百草翁》等一系列原创布袋戏，在同一时期以独有的剧情和表演技巧成为标杆。

而后的几年，随着新传媒的介入，电视、电影开始普及，金光布袋戏也不再局限于戏剧院的演出，更多地转向了台内录制演出，这一时期的改良大部分可归功于"五洲园"黄氏家族。1970年，黄俊雄因在台北今日世界体育中心演出《六合大忍侠》引起轰动，获得了进入台视（台湾电视公司）演出的机会。黄俊雄以改良的金光布袋戏配合音效、特效及中西流行歌曲，于同年3月2日演出《云州大儒侠——史艳文》一炮而红，创下了极高的收视率。台湾其他电视台见此状也开始邀请艺师编排布袋戏演出节目，自此正式进入电视布袋戏时期。大批看准时机的布袋戏剧团纷纷加入这个快速直接的演出行列，导致一个非常直接的结果——产生了大量追求多样特效、离奇剧情的布袋戏，很大程度上拉低了电视布袋戏的质量。也因为这种过于追求大、奇、新的内容缺乏内涵，面向的观众人群又多是儿童，引发了社会多方面的舆论，而后遭到限制乃至停播。

20世纪80年代后期，电视布袋戏的光芒逐渐褪去，但另一股布袋戏风潮却正在酝酿，就是1988年推出的《霹雳金光》录像带。事实上，黄俊雄的儿子黄文择与其兄长黄强华在1985年就已推出录像带，但前5部系将昔日电视旧片加以整理、剪接，在剧情、角色上并无创新，直至第6部《霹雳金光》的推出，在时间点与意义上是与众不同的。首先是当时野台戏和电视布袋戏已逐渐淡出，《霹雳金光》的适时出现，担起了延续布袋戏生命的重任；另一层意义则是，"霹雳布袋戏"最重要的主角"清香白莲素还真"在这部戏的第13集开始现身，从此"素还真"取代了"史艳文"，开创了新纪元。1992年，黄氏兄弟成立了大霹雳节目录制有限公司，开始录制"霹雳布袋戏"系列；1995年，进军有线电视台，成立霹雳卫星电视台；2000年，电影《圣石传说》正式上映，同年，首部科幻动作普通话时装布袋戏《火爆球王》发行；2001年，第一部改编自黄玉郎漫画的布袋戏电视剧《天子传奇》上市……这一连串的改变与创新，终于使得霹雳布袋戏成为一种独特的影视作品，其不仅稳健立足台湾，更因具有国际市场竞争力，而成功行销海外。

第二节 台湾木偶头雕刻口述史

历史溯源与派系传承

起初台湾有佛像雕刻师，从大陆的泉州、漳州、福州等地迁来定居的，他们被称为"唐山师傅"，其技法承袭前辈，无太大的开创性。其实早在19世纪中叶，布袋戏就传入台湾了，但雕刻木偶头的技艺却没能传来。那时候台湾的木偶还是购于泉州、漳州，只有需要修补整理时，才会在台湾进行。那时较为出名的专门帮布袋戏木偶进行粉饰整理的有几位"粉尪仔师傅"，比如台北的郑泮水、彰化的徐析森、台南的张婆等，但最后能够自己雕刻制作木偶头的也只有徐析森。值得一提的是，徐析森本是做佛像雕刻的，后改做木偶头雕刻，这一点跟泉州木偶头雕刻师的背景变化是一样的。而在他之后的几位，像是员林许协荣宗族、阿郎师徒、刘金维师徒、苏明雄师徒等都是在金光布袋戏兴起乃至盛行的阶

台湾传统布袋戏偶"小丑"（摄于2016年）

段，才投身木偶头雕刻的，可见金光布袋戏对台湾本土木偶雕刻师的发展产生了非常积极的推动影响。而到了20世纪70年代，布袋戏逐渐衰落，雕刻师们反而凭借技艺兼营佛像店或转而从事家具盘花等传统木雕生意，暂时渡过难关。20世纪80年代后加入这一行当的年轻一代，他们触角广泛，对东、西方文化都有涉猎，加上对现代工艺的了解与浸泡，使得台湾新一代的木偶头雕刻，呈现出融合东西美学观念的新风格。

早期自学木偶头雕刻的一代，多是模仿泉州江加走的"花园头"风格，其中较为出名的有三派：徐析森的"巧成真"，许协荣的"协荣雕刻社"，以及苏明雄的"潮州尪仔"。这三派在后来成为了台湾风格木偶头雕刻的代表。

艺术特色

事实上，徐析森的雕刻风格很大程度上可以代表台湾地区木偶头雕刻的整体风格。因为出众的木偶头创作，徐析森也被称为"台湾江加走"。

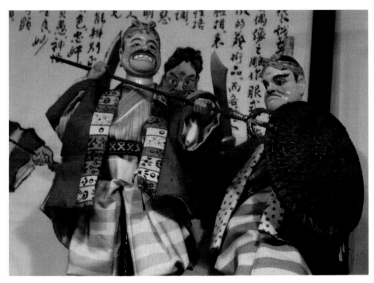

日据时期的布袋戏偶形象（摄于2016年）

徐析森早期跟绝大多数自学木偶头雕刻的雕刻师一样，模仿江加走的木偶头雕刻风格，但本身就以雕刻佛像为生的徐析森对模仿当然是不满足的。江加走的木偶头虽好，但有一个缺点，那就是怕水，容易掉漆。徐析森针对这一点进行了创新改进，在水性漆上加入油性保护漆，这样木偶头不仅不怕水，还不易掉漆，而且还省了涂蜡、抛光的步骤，深受演师的喜爱。

在剑侠布袋戏流行期间，台湾布袋戏偶人物塑造偏向卡通化，旨在以型表意。又因受日本影响，做的武士道风格戏偶也独树一帜。其后，因为金光布袋戏的流行，对于戏偶角色的设定有别于传统戏偶，单是借鉴参考对象也因为环境的变化、科技的进步而变得范围极广，从身边人物、卡通动漫、各类书籍、公共人物，乃至水果、动物等等在新传媒影响下所能接收的一切形象都可能纳入创作的参考对象。台湾木偶

头雕刻艺术在一"奇"字，敢于在传统造型上做出新型的突破，适应时代的进步。

雕刻工艺

开胚。有别于泉州地区使用香樟木，台湾大部分是使用梧桐木进行雕刻。

定形。根据"三庭五眼"（人的脸长与脸宽的一般标准比例）的大原则，定好目、口、鼻，以及耳的位置，从眼部入手，刻出约略的大轮廓。

细刻、修光、精雕，对粗胚加深线条及造型。

磨光、裱纸、上土、打磨。在上土过程中有别于大陆，使用的是台湾这边特有的黄土，要与鱼胶调制成泥，再填补三四次方可。

粉彩。描绘以自由随性为特点，虽不如泉州木偶头细腻，但神韵传达准确。

上漆。

梳头。因角色的多样性，在木偶头头发的选择上样式更多。

地位影响与发展现状

台湾木偶头雕刻风格的变化是跟随布袋戏的变化而变化的。为了适应每一个时期不同的社会环境，布袋戏偶的形象一直在改变，作为布袋戏偶关键形象特征的木偶头，自然首当其冲成为转变的第一要素。

历史上三个时期的政治环境，影响了台湾布袋戏以及布袋戏木偶头的雕刻风格。晚清时期传统布袋戏从大陆传到台

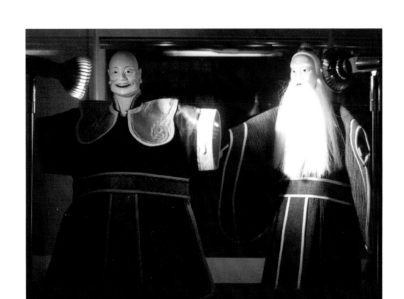

台湾布袋戏偶"丑角""末角"（摄于 2016 年）

湾不久，不管是表演形式、剧本、人物、声乐，都与大陆传统布袋戏并无明显差异，木偶头的雕刻风格以泉州江加走的"花园头"为上品。日据时期，由于被迫迎合日本文化，布袋戏木偶的造型开始以日本的武士形象出现，木偶头的尺寸也适应舞台的变化而变大。

台北偶戏馆（摄于 2016 年）

台湾光复后，又经历了"二二八事件"，庙会聚合布袋戏演出的形式被迫转向戏剧院内，前有"武士道戏剧"的舞台效果铺垫，台湾布袋戏很快开始走向有别于与传统布袋戏的演出形式，在视觉效果上追求新奇、有趣、刺激。这一时期以雕刻奇形怪状的木偶头出名的，有许献章等后起的雕刻师，木偶头尺寸也在不断变大。后又由于其他政治原因，传统戏剧的剧情都一一被禁，台湾布袋戏最后完全架空出自己的剧情，没有任何政治意向，只有奇幻、砍杀、娱乐。随着电视电影时代的来临，布袋戏演师黄俊雄看准时机将台湾布袋戏又由戏剧院带入电视台，从此电视布袋戏盛极一时。这个时期的布袋戏木偶头已经完全与传统布袋戏木偶头脱离，不仅是在尺寸上，其造型上也类似日本漫画里的人物样式，并且进行了眼口活动的拟人设计。加上奇幻多变的剧情，台湾布袋戏俨然一种新式的布袋戏，也由此，台湾布袋戏与其木偶头真正成为一种地区性的特色符号。

一、徐炳标："技艺都是跟父亲学的，家传的。"

【人物名片】

徐炳标，男，1933 年生，台湾彰化县人，徐析森之子。从小就和兄弟姐妹一起帮忙制作布袋戏木偶，为人低调的徐柄标自己默默练习木偶头雕刻技巧。早期与黄海岱长子黄俊卿合作密切，有一批代

表作品，界内人称其为"尫仔标"。1970 年后，因为布袋戏的逐渐没落而转向佛像雕刻，1977 年分家后，成立自己的"巧成真佛店"一直至今。

徐柄垣，男，1935 年生，台湾彰化县人，徐析森之子。由于他勤劳、肯学，所以有较多的机会跟随在父亲身边学习，父亲许多研发、革新布袋戏木偶的工作，他都得以实际参与。例如参与 1958 年的布袋戏电影《西游记》的木偶制作；以及 1963 年黄俊雄的三尺三大木偶，他协助父亲设计会动的眼、嘴，实验如何让它们活动自如。这些宝贵经验的累积，使他日后更加勇于突破、创新，敢于挑战自己，在兄弟之间脱颖而出。

口述人：徐炳标

时　间：2016 年 10 月 26 日

地　点：徐炳标家（台湾彰化信义里中正路）

我的父亲徐析森

我们家三兄弟的技艺都是跟父亲学的，家传的。我们家之前是雕刻神明佛像为主，兼刻尫仔，后来因为戏班对尫仔的需求大，慢慢的，刻尫仔变成了主业，那是四五十年前的事情了。最早是刻小的传统的尫仔，后来因为布袋戏的发展，从剑侠布袋戏到金光布袋戏再到电视布袋戏，随着戏剧的变化，我们雕刻尫仔也有了不同的要求和变化。

我父亲徐析森于 1906 年出生，在 7 个兄弟姐妹中排行老二。父亲读了 3 年书，在他 16 岁那年，因为爷爷去世，他开始承担抚养弟妹的重任。父亲当时除了在家自己接一点雕刻佛像的生意，也去当时彰化市最大的一间佛像店"西佛国佛店"兼职雕刻。1926 年，父亲和我母亲刘支母（1908～1984）结婚。之后的十来年里，我们 8 个兄弟姐妹相继出生。父亲很有艺术天赋，除了雕刻佛像，还会做布袋戏帽，还帮人画肖像画。他做的帽子当时很有名气，我们家最早的店号叫做"析森头盔店"。父亲也会帮戏班粉修尫仔，在彰化一带很有名气。当时能粉修尫仔的师傅还有台北的郑泮水和台南的张婆，早年台湾布袋戏班的尫仔都是从泉州、漳州、潮州一代

徐柄标一家旧照（翻拍于徐炳标家）

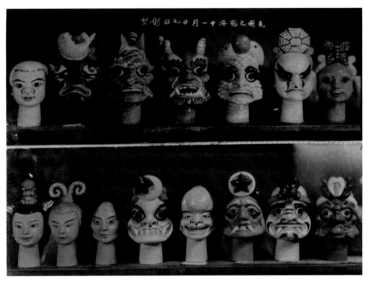

"巧成真"作品照片（翻拍于徐炳标家）

来的，本地会雕刻尫仔的师傅基本没有。所以戏班的尫仔用旧了都是拿给会粉尫仔的师傅重新粉彩、绘脸。父亲从粉修戏团送过来的尫仔的过程中学习，后来开始自己雕刻尫仔，并且雕刻了一辈子。我记得在我四五岁懂事起，李天禄、黄海岱就来我家买尫仔了。记得在我八九岁的时候，父亲有一两年经常不在家，去台北许天扶（许王之父）的"小西园"剧团里做尫仔。台湾光复前一年，开始空袭，剧团不能再演戏了，父亲才回来。台湾光复后，戏班恢复演戏，父亲重新开始雕刻神明佛像，也有了粉修和定做尫仔的生意，特别是金光布袋戏兴起后，我们家基本每天都在刻尫仔。

父亲从最开始模仿泉州"花园头"雕刻，慢慢摸索练就了自己的刻尫仔技艺。他年轻的时候通过很多尝试才把尫仔粉得比别人耐用，尫仔骨（未上漆的素胚）也漂亮，才有了后来的好生意。因为质量好，坚固耐用又美观，所以即使价格比别人贵，还是很多人买。以前传统的尫仔一个可以扮演

好几个角色，换帽子、服装就可以了，所以尫仔数量不多，用旧了就重新粉面。但20世纪50年代，金光布袋戏流行，打打杀杀的剧情很多，就需要坚固耐用的新尫仔。这时候的尫仔尺寸加大，高度从八寸、一尺到一尺二甚至一尺五左右。因为剧情怪诞，所以在这段时期父亲创作了大量新造型的金光戏尫仔。但他没有因为订单繁多，就简化哪一颗尫仔的工序，全都按传统尫仔的制作粉漆工艺一步步做。尽管这段时期出现了许多尫仔雕刻师傅，但我们家的尫仔销量依然没有受到影响。我们兄弟几个也在这种忙忙碌碌的环境中学习成长，每天看的做的都是尫仔，也把父亲的手艺学到手。到我们兄弟分家后，父亲才渐渐放手让我们独自拼事业。

父亲不爱说话，朋友不多，"彰艺园"的团主陈木火是他的生平至交。父亲平日里就认真埋头工作，对母亲和我们兄弟姐妹都很好，但在工作上会严格要求我们。我母亲1984年过世，过世前几年卧床不起，父亲一直在旁悉心照顾，后来他的身体也慢慢不好了。1989年父亲83岁，农历过年前夕不小心跌倒，几天后就去世了。

我的经历

我出生在1933年，我们家有兄弟姊妹8个，大姐徐月丹1929年出生，之后十来年里我的大哥徐炳根（1931-1993）、我、三弟徐柄垣，以及妹妹徐桂、徐色、徐美玉、弟弟徐富德相继出生。后来因为家庭实在困难，妹妹徐桂送人抚养了。从1937年开始，因为不能烧香拜佛，家里的生意变得很差，戏也不能做，家里的头路（收入）一下都没有了，生活很艰苦。那时候我们都还很小，父亲到处寻找赚钱的机会，我们小孩

子也帮忙卖很多东西，卖水果、粉圆、油炸粿、枝仔冰等。1945年后，演戏恢复了，我们家才又开始做佛像，做尪仔。

20世纪50年代开始，金光布袋戏开始流行，父亲的刻尪仔生意又好了起来，我和我哥徐炳根还有弟弟徐柄垣三人就都没继续念书了，留在家里帮父亲做尪仔。父亲主要还是负责雕刻尪仔头和开眉眼，我和弟弟两人主要帮忙粉尪仔和一些零星工作。哥哥除了粉尪仔，还要刻佛像和做布袋戏帽子，姐姐也会帮忙做尪仔衫，大家分工合作。随着生意越来越好，我家的经济条件也好起来了。父亲不仅把以前大伯卖给邻居的祖厝买回来，还把空袭时候被拆的房子重新盖了起来。1952年我们家旧店重新整修，将之前的店号"析森头盔店"改成了"巧成真"并沿用至今。我们兄弟也没有出师这么一说，从小家里就是这些东西，平日里跟着父亲一边帮忙，一边学习的，后来自然慢慢都会了。

1958年，黄俊雄演了台湾第一部布袋戏电影《西游记》，里面的尪仔就是找我父亲做的，当时我弟弟也有帮忙做。那些尪仔头的嘴巴和眼睛都会动，算是我们家做的最早的活动尪仔头了。我在1956年结婚，弟弟1960年结婚，我们三兄弟都已经成家，父亲就开始想让我们各自做生意。所以在1963年4月9日，他将店里现货分成了4份，通过抽签的方式，父亲与我们兄弟3人每人分得1份，然后各自做生意。虽然我们伙食分开，但是大家都还住在一起，共用一个店面（巧成真），谁揽到生意就是谁的，赚的钱也属于自己，每个月给父亲钱就行了。戏班还是像以往一样写信或者到店里来定做尪仔，或者寄尪仔过来粉修，所以外人大多都不知道我们分家的事情。我大哥不会雕刻尪仔头，但是之前一直做店里的接洽工作，认识的人比较多，戏班也还是与我大哥联系，

所以他和弟弟合作生意，到了1967年才分开。我因为之前一直帮着雕刻金光戏尪仔，与黄俊卿有比较多合作，也有了"尪仔标"的称号，所以自己一人也能接生意做。分家后我们三兄弟都有了不同的方向。

但是到了20世纪70年代以后，大家爱看电视和歌舞团之类的表演，布袋戏演出变少了，只剩下几家剧团在戏院演内台戏，其他的都去跑野台戏了。因为野台戏收益少，所以剧团需要的尪仔也减少了，多是把用旧的尪仔拿去重新粉修，做尪仔的机会少了，我也慢慢地转去做佛像雕刻了。1970年，我弟弟徐炳恒为黄俊雄的电视布袋戏《云州大儒侠——史艳文》雕刻了眼睛会眨、嘴巴会动的尪仔头，大受欢迎。后来很多演电视布袋戏的演师都来找他雕刻，他的名气也越来越大。我也在那年帮黄俊卿雕刻了电视布袋戏《剑王子》的尪仔。但因为以前都没有做过这种活动的尪仔头，吃了不少苦头，经常改了又改，戏又赶着要演，做完以后，人都瘦了一圈。

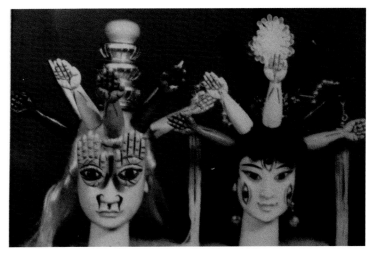

徐炳标雕刻的金光布袋戏偶（摄于2016年）

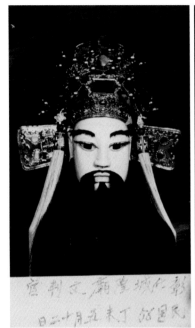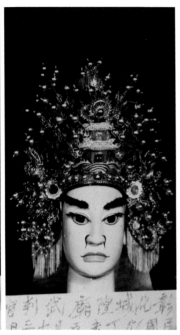

徐炳标作品照片（徐炳标供图）

我们兄弟共用店面做生意大概有14年的光景。到了1977年5月14日，父亲让我们兄弟用抽签的方式正式分家产。大哥抽到了原来的旧店，改名"根记巧成真"，我就在中正路开了这家店面（"巧成真佛店"），弟弟在长兴街开店（"巧成真木偶之家"）。原先祭拜的西秦王爷由大哥迎奉，土地公和太子爷分别由我和弟弟迎奉。分家以后，我的父亲不再接

生意了，但是也会帮忙我们给尪仔头开眉眼或雕刻传统尪仔头，我们会给予他相应酬劳。

金光布袋戏偶大多不再佩戴帽盔，多用梳头的造型，购买帽盔的戏团就少了。因为不会雕刻尪仔头，当时粉修传统尪仔头的机会也很少，因此我大哥的生意渐渐没落。他在1993年的时候去世了。我在20世纪80年代初期开始转到佛像雕刻这一块，到90年代就没有再刻尪仔头了。

但我弟弟徐炳垣后来还一直在做尪仔头雕刻。1970年开始，他一直在帮黄俊雄等人雕刻电视布袋戏的尪仔头，生意特别好。20世纪80年代，黄俊雄的儿子黄文择的霹雳布袋戏开始流行，我弟弟大概在1993年开始为一系列的霹雳电视布袋戏雕刻尪仔头，刻了好几年的时间。1997年霹雳卫星电视台投资拍第一部布袋戏电影《圣石传说》，所有尪仔头都由我弟弟负责雕刻。他两年间推掉其他的工作，把精力全都用在刻这40颗尪仔头上，没想到2000年《圣石传说》上映后，电影里都没有出现我弟弟的名字。为此他心灰意冷，慢慢地与霹雳的合作也就结束了，现在都是在为收藏者雕刻尪仔头。

我们没有收过徒弟，一直都是整个家族在做。当时非常忙，一直在刻尪仔，也没有时间去收徒弟、教学生。我已经

徐炳标的"巧成真佛店"（摄于2016年）　　　　　　　　　　　　　　　　　　　　　　　徐炳垣的"巧成真木偶之家"（摄于2016年）

30 多年没有再雕刻尪仔了，下一代里面，只有我弟弟的儿子徐世河有接着刻。

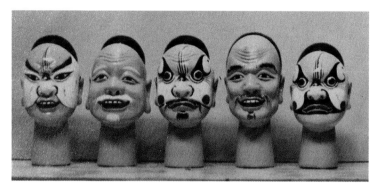

徐炳标雕刻的传统木偶头（徐炳标供图）

徐炳标所制佛像（摄于 2016 年）

徐柄标年表

1933年，出生于台湾彰化，因家庭贫困，从小在街上卖水果、粉圆、枝仔冰等补贴家用。

1950年，17岁开始从事木偶头雕刻。

1952年，徐家旧店重新整修，将之前的店号"析森头盔店"改成了"巧成真"。

1956年，结婚。

1963年，其父徐析森将店里现货分成了4份，通过抽签的方式，与儿子3人每人分得1份。然后各自生意，分开伙食，但住在一起共用店面。

1970年8月，为黄俊卿雕刻电视布袋戏《剑王子》的木偶头。

1977年，兄弟3人用抽签的方式正式分家产，徐炳标在中正路开店名唤"巧成真佛店"。

1989年，父亲徐析森去世。

1991年，放弃雕刻木偶头，开始专心经营佛具店生意。

二、许献章："我专注尪仔雕刻，都没粉漆。"

【人物名片】

许献章，男，1933 年生，台湾彰化县芬园乡人。"员林山顶尪仔"雕刻家族创始人之一，主要雕刻传统木偶头，只雕刻，不上色。曾长期投入佛像雕刻事业，自行开设"大山雕刻社"，近年来雕工受到重视，转而为收藏而做。

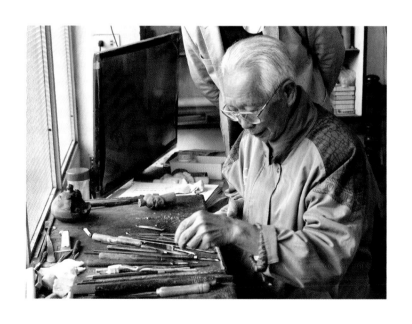

口述人：许献章

时　间：2017 年 3 月 8 日

地　点：许献章家（台湾彰化县芬园乡大竹村大彰路）

家族背景

我哥哥许协荣大我 9 岁，1925 年出生在彰化县芬园乡大竹村的大竹围庄。那时候台湾还处于日据时期，哥哥也没有好好上过学，从小就跟着在家做点活儿贴补家用。哥哥虽然话很少，但我一直都知道他是个非常机灵的人，他爱观察学习。那时布袋戏在这边大受欢迎，我爸爸经常带着我们去看，我们也非常喜欢。大概是在 1940 年，十五六岁的哥哥找了一些木材，自己照着布袋戏的戏偶尝试着雕了一批，上好颜色，用竹篓装着挑到戏棚下给看戏的小孩子"抽牌仔"，抽中了就可以把尪仔带回家。

戏园的人看到围着一群小孩子，觉得很有趣就下台来看看情况，虽然没有买尪仔，但吩咐"顾摊子"的哥哥做一批尪仔的帽子来卖。哥哥就这样一步一步地踏入了相关行业。

陆陆续续有人来买哥哥雕刻的尪仔了，甚至有些戏班的班主也来买。这给了哥哥非常大的动力，在雕刻上下了更大的工夫，不断地参考戏班里的尪仔头，技巧与造型上都有了明显的突破。

10 年自学雕刻，让哥哥对于尪仔的造型有了自己的理解，但还不够具象。1950 年左右，经人介绍，哥哥得到一个向"新兴阁"的班主钟任祥推销自己雕刻的尪仔的机会，不想人家一口就否决了，并指出了几处不足让他回去再修改。哥哥把这些不足一一记下，回去细细琢磨修改了一番，再一次去推销。还是没有得到认可，但他并没有气馁，继续回去修改。第三次去终于让钟任祥认可了他，买了一些去，还借了江加走雕刻的尪仔头给我哥回去研究。第二天钟任祥就在他的布

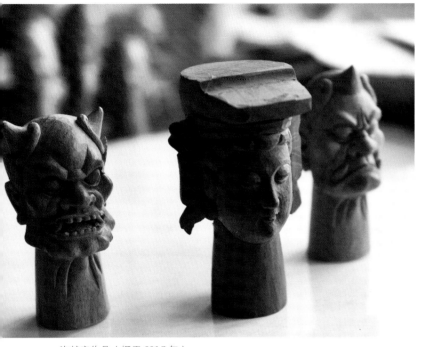

许献章作品（摄于 2017 年）

袋戏演出里用上了我哥的尪仔，也由此让我哥的尪仔成为了各个戏班的选择，订单也开始多了起来。那时候两岸的交流已经被打开，泉州漳州各个雕刻名家之作流传到台，我们能模仿学习的尪仔越来越多，花样风格也越来越特别。但因为大陆的木偶受欢迎，我们的销量就没那么好了。一直到 1949 年之后，两岸的交通被暂时隔绝了，戏团买不到大陆的尪仔头，就开始在本土寻找质量优秀的尪仔头，我们的机会也就来了。到了 1950 年那次得到钟任祥认可，我们的名声就算真正打开了。

那段时期布袋戏又流行起来，我们许家尪仔头也成了娱乐界的宠儿，直到 20 世纪 60 年代末期一直是各地戏班争相订购的对象。

哥哥雕刻的尪仔头受到戏班主的采购后，价格也随着这

种变化不断提升，最高时一个尪仔可抵黄金。这样的转变，无形中建立起他艺不输人的信心，成立了"协荣雕刻社"。尪仔需求的大量增加，使得我、我堂弟许振舜、哥哥的 3 个儿子，还有左邻右舍都陆续加入了雕刻尪仔的行列。

哥哥心仪传统尪仔，又得钟任祥与黄俊雄的宝贵意见，使得我们许氏尪仔在台湾布袋戏中占有一席地位。哥哥因为带动我们这一带的经济发展，也开创了一种雕刻文化，所以 1965 年当选为大竹村村长。后来因为村务繁忙，渐渐没有足够的精力去雕刻了，就将业务交由他的大儿子许金仕接手。布袋戏的繁荣和低迷也影响我们许家尪仔的雕刻，鼎盛时全家动员日夜赶工，凋落时为维持生计，只好转向较多人供奉的神像雕刻。曾经的辉煌过去了，到现在这一支除了我之外，就剩我那两个侄子许金棒、许应贵两个人还在雕刻佛像维持生计了。

说到许家尪仔的传人，我哥哥的 3 个儿子都有在学，许

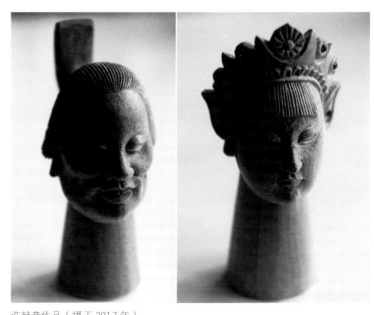

许献章作品（摄于 2017 年）

金杖、许金棒、许应贵，还有我儿子许应得。只是现在只能当成一种兴趣去传承了，要想靠这个养活自己，我觉得还是很难的。

我的经历

我 1933 年出生，小的时候经常跟着爸爸去看布袋戏，也是在那个时候迷上了尫仔。后来哥哥开始自学雕刻尫仔，我在一旁觉得好玩也跟着雕。1945 年我 12 岁，哥哥在雕刻尫仔这方面已经小有成就了，我觉得这事可能可以不光是兴趣还可以是一种职业，所以正式开始自学雕刻。外界一直以为我是跟着我哥哥学雕刻的，其实并不是，主要还是我自己自学的。我会模仿大陆传过来的"唐山尫仔"反复练习。那时年轻，还很喜欢逛庙会，也爱画画，常常跑到庙里面观察木作雕刻和神像，会把神像画下来，回家之后再学着慢慢雕刻；

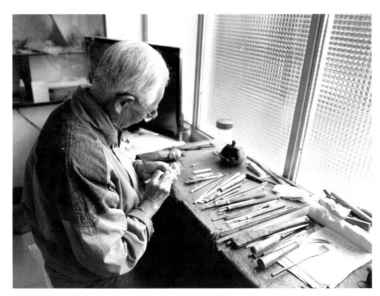

许献章示范雕刻木偶头（摄于 2017 年）

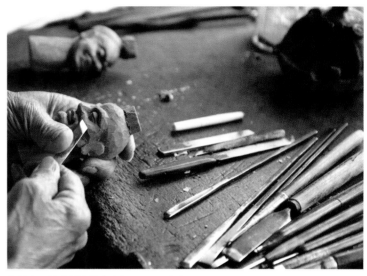

许献章示范雕刻木偶头（摄于 2017 年）

也爱看戏文故事，会参照书里的图片雕刻，所以才有了刻尫仔头的功夫。

我们许家堂兄弟当时都住在祖先留下来的三合院里，商家来访最多只能进到前厅，我就躲在后面的草茅里默默刻，完成的作品再卖给大哥粉彩后售卖。所以知道我会雕刻的商家不多，很多人甚至以为所有的尫仔头都是我大哥许协荣刻的。有人知道我手艺不错，就直接跟我买，我卖过一两回，后来因为大哥说的一句话就不敢卖了——大哥说我把尫仔卖给别人是助长了别人的志气，灭了自家的威风。虽然话中带有说笑的成分，但在我听来觉得很沉重。我反复思考，觉得自己卖尫仔的话，确实对大哥的生意会造成不利影响，所以从此以后我都专心刻尫仔头，不粉彩，刻好粗坯都交给大哥粉彩后再售卖。因为没有想要跟自家兄弟去争什么，所以从一开始，到布袋戏红火，订单变多，雕刻社的名气越来越大，我都是默默无闻的那一个。我觉得这样也挺好的，不用去跟

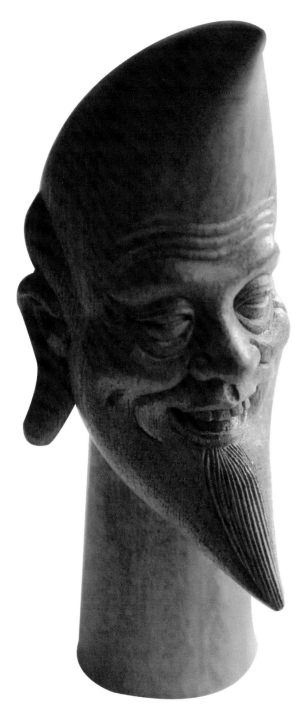

许献章作品《月亮怪头》（摄于 2017 年）

别人打交道，也不用向别人推销自己的东西，只要每天努力点把尪仔雕刻好卖给哥哥就行了，每天钻研些雕刻技巧，对自己的雕刻能力是很有帮助的。

金光布袋戏盛行的年代，我曾经给很多戏班雕刻了许多光怪陆离的怪头尪仔,《笑嘴道人》《月亮怪头》等等都是这个时期的作品，我记忆最深刻的是《矮仔葫芦》。早年戏班之间竞争比较激烈，这个戏班用过的尪仔头，别的戏班就拒绝使用；可是输人不输阵，一定要做出一个更厉害的角色来把对方比下去。还记得当时的"新兴阁"与"五洲园"一度互别苗头，长期与"五洲园"合作的徐析森做了一个"矮仔冬瓜"的角色很受大家欢迎，"新兴阁"的老板钟任祥就要求我们家也做一个对应的角色。我当时接到这个人物，想"冬瓜"对"葫芦"，于是就设计了"矮仔葫芦"这个角色，也很受欢迎。

1970 年左右，布袋戏热潮开始消退，尪仔市场也开始走下坡路，另一方面佛像外销日本事业则蓬勃发展。生计所迫，很多刻偶师傅转而兼做佛像雕刻，我也一样，甚至在一段时间内完全停止了尪仔雕刻，后来索性就专心投入日本佛像雕刻中了。

我以前一直专注雕刻，都没有粉漆，却恰好符合日本人追求原木原色，不给佛像上漆的喜好。虽然上漆可以掩饰木材本身的瑕疵和拙劣的刀功，但是木头本身就有毛细孔，会呼吸的，如果表层全部涂上油漆，反而不是好事。佛像是给人参拜用的，更应该讲求原木原色且无瑕疵，这样才能够突显其神圣性及价值感。

台湾佛像外销荣景持续了二十几年，直到 20 世纪 90 年代末期，由于不敌竞争，外销订单开始青黄不接，于是我又

笔者与许献章（中）、许应得（右）合影（摄于 2017 年）

毛巾也成了我的标志，这样也变成了一件好玩的事，别人远远一看，还没见到我的脸就认出我的毛巾了。

我雕刻使用的材料高级，雕刻技法比较熟练，给出的价

再次回到了刻尪仔的行列。

后来，一些戏偶收藏家发现我会雕刻。因为曾经有人拿着尪仔头作品来我家，叫我照着仿刻一个用来收藏，我一看，正是当年我刻好给大哥售卖的尪仔头。我家里现在还保留一些尪仔头作品最原始的样本，后来慢慢消息传开，很多收藏家都跑过来买我的尪仔头收藏。

我这一生的雕刻经历 3 个阶段，从刚开始刻尪仔头，到 20 世纪 80、90 年代刻日本佛像，再到现在雕刻收藏尪仔头。以前刻尪仔是为了糊口，速度快但是做工不是很严谨，用的木材也不讲究。有时候赶着交货却发现木料不够用，就只有头脸用梧桐木，脖子就用较差的木头刻好后再拼接上去。现在刻一般都用梧桐木，再高级一点的是用樟木，极品的木头就是印度檀香了。我现在使用的是肖楠和牛樟，台湾已经禁止砍伐高级木材，这些都是我之前做佛像外销时候剩下的。肖楠和牛樟材质比较坚硬，需要非常大的手劲雕刻，一般我雕刻这类尪仔头是用肩膀处顶住雕刻刀的尾端用力推，所以脖子上总是挂着一条毛巾，必要时垫在胸前以免受伤。久了

许献章作品《千手观音》（摄于 2017 年）

许献章作品《财神》（摄于 2017 年）

具很多，我年纪也很大了，体力不好，所以就拒绝了，这样还不如我在家直接雕给你就是了。

我有一个儿子，两个女儿，我儿子许应得高职毕业后就帮我处理佛像外销工作，现在也在专心跟我学雕刻技术，我先给木偶定型，然后他修坯。他每天骑车到山上来看我，带些生活必需品，也带自己刻好的尫仔头来给我看。

他一直想找个机会给我办一场完整的作品展，希望把我这些年来不同系列的经典作品复刻出来呈现在世人面前，为我的刻偶人生留下点什么。但我听说办展览需要刻两百多颗尫仔头才行，我年纪大了，刻一颗尫仔头最少需要 3 天，能刻就刻，都这么大年纪了我不会去强求的。

有很多小孩问我雕刻尫仔会不会感到辛苦，能不能赚到钱。要我说，非但赚不了钱还可能会饿死，但累倒不会，做有兴趣的事情，我不感觉累。我也曾想要转行，我 20 多岁刻尫仔刻到烦，想着改行去学刻佛像，以为学成了之后就可以收一收家当到处旅游了。可是时间这么一眨眼就过去了，现在都老了，哪里还走得动呀，也放不下雕

许献章作品《龙王》（摄于 2017 年）

格也很公道，所以这些年有很多人来收藏我的作品。

开始主要是一些收藏家来买，后来也有老百姓，各种喜欢尫仔头的人都有。每颗价格大约两千到八千台币，也有到一万的。现在偶尔也有一些单位在台湾举办文艺活动，希望我去现场示范雕刻技巧，我觉得要出门很麻烦，要准备的工

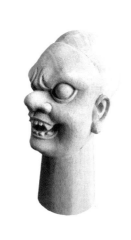

许献章木偶头作品（摄于 2017 年）

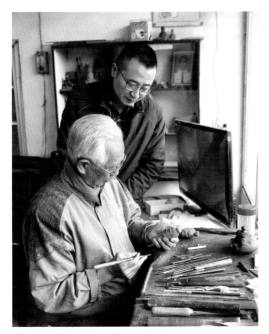

笔者与许献章（拍摄于 2017 年）

现在刻尪仔头的技艺很少有人能够达到，但再怎么样我也只是个刻尪仔头的啊。我没有把自己看得那么重要，我觉得这么多年来，我明白的众多事情中对我最有意义的就是：我很普通，也很愿意接受这样的普通。

我雕刻的作品太多了，比较能让大家记住有《西游记》系列，《四海龙王》《月亮怪头》《笑嘴道人》《古装侍女》等等。这些作品的雕刻程序跟其他山顶尪仔派的亲族大致相同，最大的区别应该是我只刻，不上色，所以免去了磨平后的所有步骤。

我刻尪仔头的第一步是截取木段，锯出适当尺寸，再削掉木材的外皮。其次是粗胚砍削。依不同的角色以斧头、砍刀砍出锥形，先削前面，后削头颈，再削后面，还要分出脸与头，定出鼻、耳的位置，最后修颈部。机器出现后，车粗胚的工作就交给了机器代劳了。最后就是手工细刻并修光，这也是跟别人最不同的地方。别人细刻好尪仔后，会用砂纸把刀痕磨平好上色，我都是用雕刻刀一刀一刀一刀细细修表面，留下清晰细致的刀痕。

我雕刻的工具用了几十年，斧头是日本制的，从我初学用到现在，钝了又磨，磨了又钝，现在都磨掉三分之一了，但是大小轻重刚刚好称手，使用起来很利落。铁锤也是那时候用到现在，还有很多雕刻刀等等，特别的还有一把我妈做的小板凳。这些都是我用到现在还在用的工具，可能需要的东西并不是很多，多年来磨下来的耐心倒是越来越多了。

刻了。我现在每天都在雕刻，雕刻是我主要的兴趣，老了加紧刻，刚好打发时间。我觉得现在刻尪仔没什么前途，年轻人也不应该把精力放在这上面，但像我儿子这样退休的人学学还是可以的。

还有人问我雕了一辈子的尪仔头，到现在才出名，会不会觉得特别感慨。我倒是觉得出名不出名都是一样，虽然我

许献章年表

1933年，出生在台湾彰化县芬园乡大竹村大竹围庄。

1945年，12岁开始正式自学雕刻。模仿大陆木偶头，照着神像和戏剧等形象学着雕刻。

1970年，布袋戏热潮消退，戏偶市场走下坡路，停止木偶头雕刻，专心投入日本佛像雕刻。

1975年，开始做佛像外销，生意兴隆，工厂里的木工师傅和雕刻师傅，最多时达百余人。

20世纪末期，台湾佛像外销生意萎靡，重回木偶头雕刻行列。

2010年，以布袋戏偶头制作技艺获台湾地区行政管理机构列册为文化资产保护技艺及其保存者。

2011年，参加台湾地区行政管理机构文化资产管理部门举办的"巧匠神工——台湾传统生活工艺特展"。

三、苏明雄："都说我的'潮州尫仔'很耐用。"

【人物名片】

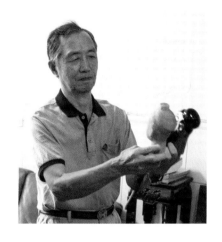

　　苏明雄，男，1942年生，台湾屏东县潮州镇人。起初跟着父兄学习布袋戏的前后场演出，后对雕刻萌生兴趣，15岁开始自行摸索布袋戏木偶头雕刻，24岁师从彰化"正五洲"布袋戏团吕明朝学习木偶的上底漆工艺。后经过多年的创作，技艺逐渐精湛，以"潮州尫仔"享誉布袋戏界，人称"尫仔苏"。其尫仔头五官绘制细腻，彩绘粉漆坚固光亮，经久耐用不怕碰撞，20余年不必重粉，深受戏班肯定，亦为收藏家所好。

口述人：苏明雄

时　间：2016年10月28日

地　点：苏明雄家（台湾屏东县潮州镇光华里中州路）

谈经历

　　我从15岁开始雕刻，到现在整整60年了。我1942年出生，小时候住在林边乡，我父亲苏调黎是乐团的唢呐手，所

以我从小就跟父亲学习唢呐、三弦和仔弦等传统乐器。我二哥苏明顺比我大3岁，他14岁开始在我姨丈郑全明的布袋戏团（"全乐阁"）学习操偶。我小学念到四年级就没上学了，14岁开始跟着二哥和姨丈在"全乐阁"第二掌中剧团学习做后场，待了6个月后，因为我二哥出师，要自己组戏团（"明兴阁"）演出，我也就跟去帮忙了。1957年，我们全家搬到了潮州镇。剧团刚成立，从野台戏开始演、二哥负责前场，后场就交给我。当时我在后场负责打鼓，这在戏里很重要，

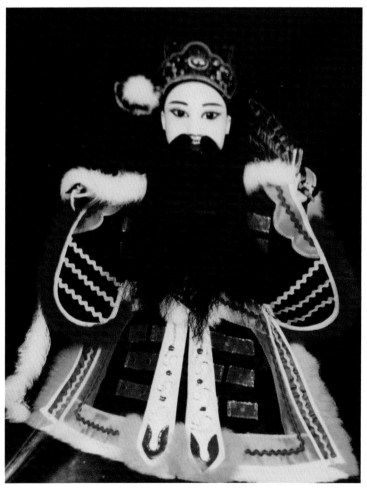

苏明雄作品（翻拍于苏明雄家）

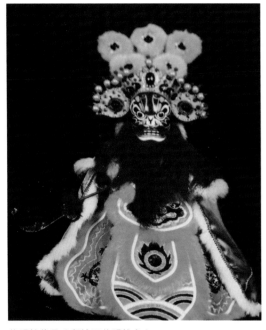
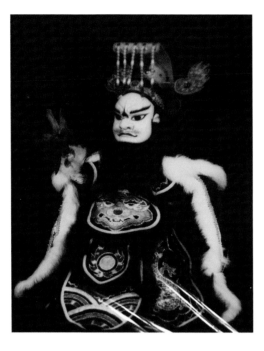

苏明雄作品（翻拍于苏明雄家）

其他乐器都要跟着我的节奏来，他们要看我打完或者打到一定程度他们才可以接下去。我也要看准主演要出什么角色我再打鼓，就像指挥一样。当时父亲认为还是布袋戏主演的身价比较高，希望我接着学习前场，我本来个性就比较静，也觉得自己口才不太好，所以没答应。但是我还是很喜欢戏偶，爱拿着玩耍。

当时我哥的剧团还不成熟，尪仔和道具都有欠缺，所以经常向别人购买，有时候会漏订一些尪仔手脚，我就跑去跟卖尪仔的人要了些木材想自己试着刻。没想到刻出来后感觉还可以，后来，只要少了尪仔的手脚我就找木材来刻。没有雕刻刀，不管什么刀都拿来用，木材用没了就自己去砍树。慢慢的我也尝试雕刻尪仔头。我那时候都是私底下偷偷雕刻，因为父母禁止我拿刀刻偶，我负责后场，手受伤了就没办法

表演了。于是我就每天晚上趁大家都睡觉了，偷偷爬起来雕刻。兴趣来了挡不住，有时候可以整晚不睡觉，一直刻到天亮。

因为没人教，我就对照着戏偶，一边观察，一边雕刻。当时有位叫洪见的长辈，非常热心，把他的木工工具借给我用。我就这样慢慢刻了20来个尪仔，才被家人发现。有一天二哥问我，是不是在刻尪仔，让拿出来给他看看。我当时没什么信心，结果他看完觉得不错，还让我买漆来粉，我当时很受鼓舞。

但是我不知道怎么上漆，也没有材料，我就跑到汽车喷漆工厂去买漆。后来听人介绍，找到漆店，买了桶装的漆来用。开始比例掌握不好，尪仔五官的位置找不准，经常眼睛、鼻子、嘴巴都是歪的。有一次二哥看到这些尪仔，不但没笑我，还拿了其中一个去做戏里的主要丑角，给取名"怪脚五不全"，演出后很受欢迎。这让我信心越来越足，渐渐地水平也有了提高。

起初我刻的尪仔都是给自家剧团使用，到了1960年，我18岁那年，我卖掉了人生中第一批自己刻的尪仔。当时是林边的一位同行刘连春，在演内台戏，看到我刻好的一批尪仔头，觉得不错，就跟我买。我以前没有卖过，不知道行情，最后大家商量商量，30颗就以1000台币成交了。当时内心实在欢喜，要知道，那是50多年前，当时老师的工资都才六七百。从此以后，我更加用心钻研雕刻，知道我会雕刻的

人也越来越多，订单也多了起来。直到我 22 岁去当兵时，向我预约的尪仔头数还有百来颗，没办法，只好拒绝了。

我当兵了两年，1966 年退伍回家，继续雕刻尪仔，但是对自己的上漆工艺还不满意。24 岁刚跟我太太结婚一个礼拜，就听说彰化的"正五洲"掌中布袋戏团南下，在高雄的富乐戏团演出，团主吕明国的哥哥吕明朝制作的尪仔头又坚固又光亮，非常精良。正好我二哥又与吕明国认识，所以我才有机会前往高雄跟吕明朝师傅学习上底漆。我去拜师的时候，师傅就要准备收山不再刻了。我在那边学习了一个礼拜就回来了，走的时候师傅跟我说，以后若是还欠缺什么再问他。因为师傅收山了，后来有布袋戏团向他定制尪仔头，他就会转介给我，于是我开始大量刻尪仔头。跟从师傅学习后，我粉彩、上漆技术都有了很大进步，也刻出了很多金光布袋戏戏偶的造型，价格也提上去了，从 60 台币一个提高到了 120 台币。我的尪仔制作名声也渐渐从屏东往高雄、彰化、云林一路传开，后来几乎全台各地都陆续有人来找我买尪仔。大家都说耐用的是"潮州尪仔"，没有叫我名字的，都叫我的

苏明雄自制的"木偶晾干木箱"（摄于 2016 年）

木偶是"潮州尪仔"。

我做雕刻的时候刚好是从传统布袋戏往金光布袋戏转变的时期，是台湾金光布袋戏的黄金年代，整个台湾大大小小的剧团很多，所以金光布袋戏偶的需求特别大，当时日夜赶工赶件。可万事都不是一帆风顺的，到了 1970 年左右，景气变得不好，订单也少了，于是我放下刻刀，到台北从事家具刻花工作，1 年后才回来。当时担心布袋戏会逐渐没落，继续做这行会没前途，所以一直在思考要不要继续刻。我太太偷偷去求神，求到这样一支签："天无梯，地无圈（门环）。"这就很含糊了。考虑很久后，我决定不管怎样就往好的方向想，就继续刻。说来也神奇，之后生意越来越好，有时候一个订单半年多才交得了货。这么多年来，我的生意遍布全台，如果剧团里的年轻人没有买到我的作品，他的上一辈也一定会有。这五六年，金光戏又慢慢回温了，订购对象除了布袋戏团，也有不少收藏者。收藏不管大小、传统的、金光的都有，我自己也珍藏了百来个，我二儿子喜欢这些，就留下来给他做学习研究用。

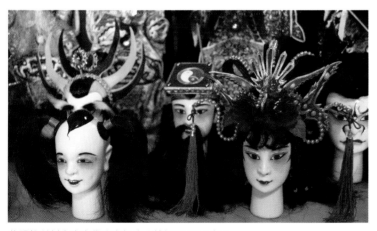

苏明雄所刻金光布袋戏木偶头（拍摄于 2016 年）

谈演出

除了刻木偶，北管乐曲和锣鼓点本来就是我们苏家人的必备功夫，每位团员都要能担任后场演出。我文场的弹奏乐器和武场的打击乐器都可以，有时候演出一人负责很多乐器。在节日、庙会、神明生日的时候，我都会去表演布袋戏。我当时去演出打鼓都是骑脚踏车去，不管多远都是。我记得有一回我们去高雄旗津演出，我骑脚踏车去，来回骑了6个多小时，当天早上骑过去，晚上演完了，第二天早上再骑回来。

那时候演出很便宜。60年前，出场一次整个团才400台币，分到每个人手上就更少了。后来我去当兵，没人打鼓，我们团就用唱片放音乐，但是这样不好，不好听。现在一场费用应该是8000到10000台币吧。

大概40多年前，屏东有位外籍神父看到布袋戏很红，就想用布袋戏来推广天主教，于是让我们去演一出圣经故事。

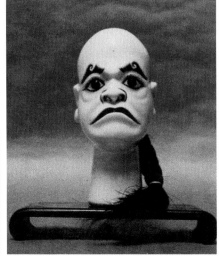

苏明雄作品（摄于2017年）

我记得当年演出的剧目是《摩西率领门徒过红海》，里面的尪仔都是我制作的，扮演外国人的"番仔头"，还有"雷公头""马头""牛头"等，没想到演出很受欢迎，大家很喜欢看。

现在我的侄子苏俊茂是"明兴阁"的第二代传人，接了我二哥的班，担任团长兼主演。从1957年我二哥整团以来到现在，无论是前场操偶、台词，还是演奏、木偶雕刻、道具服饰制作，全都是我们苏家人自己操办的，算是台湾唯一一家完全"自给自足"的布袋戏团了。

谈传承

我也收了好几个徒弟，以前收学徒不管哪一行就是3年4个月，吃住在师傅家，出师了才出去自己创业。随着布袋戏越来越不景气，现在只有最后一个徒弟林志明还在做。他在我这里学了4年出师，出去当兵回来，又在我这里呆了这一两年才出去。他觉得自己还没有学好，但后来自己创业，也做得很不错。

我现在不收徒弟了，收一个徒弟，我就不能乱跑，得在家教他。现在没有徒弟，不雕刻的时候就可以到处走走，很自在。像大陆我也去了很多地方，比如上海、四川成都，还有泉州，最经常去的就是漳州了。还进行了很多的交流，2010年参加上海国际木偶艺术节，2012年去了在四川成都举办的第21届国际木偶联欢大会暨国际木偶艺术节，同一年还了去厦门的文化博览会，徐竹初他们也在。我也去过泉州江加走的孙子江碧峰家里，我去的时候江朝铉还在。我们八九月份去，

过年的时候他就去世了。好像都 90 岁了，很可惜。

　　我有 3 个儿子，都念了大学。大儿子是读心理学专业的；二儿子苏世德是成大（台湾成功大学）艺术研究所毕业，在莺歌陶瓷博物馆里工作，现在做陶瓷方面的研究；老三做汽车机械工程方面的事情，经常出差，去日本或是哪里。记得在 1999 年的时候，老二因为研究所的课业，要做屏东县艺文资源调查报告（戏剧类）。我和他两个人把屏东布袋戏师傅、后场音乐工作者都访谈了一遍。老二有想要跟我学的意思，

苏明雄向笔者展示作品（拍摄于 2016 年）

苏明雄作品《黑花》（摄于 2016 年）

但是我让他不要学，这一行做起来很辛苦，书读得好好的就不要跟我学了。传承有徒弟就好了，没有说一定要传给自己的孩子或者不外传之类的，只要能把技术传承下去就是好的。

　　现在我一天工作 7 个小时吧，从早上起来到 11 点下班，下午 2 点开始工作到 5 点。我也参加教学，我教了二十几年的北管乐，潮州小学、光华小学等，高雄也去教过。我早期也教过尪仔雕刻，不是专门学习雕刻的学校，是学校申请经费办的雕刻学习班，叫我过去教课。小孩子连削铅笔都用机器，很多不太会拿刀，用刀也困难，所以经常不是割到这里就是那里。像我天天用刀具，自己手上也难免会有大大小小的伤口。最大的伤口是几十年前，我边刻尪仔边跟朋友聊天，结果聊天过头了，没注意刀子，左手不小心被划了 10 公分左右的伤口，到医院缝了 5 针。后来为了孩子的安全，我就不再教雕刻，就只在社区、初中、小学教北管乐为主。我教了很多学生，但是在两年前我就推掉了，年纪大了就不去了。

　　现在差不多也该退休了，以后做什么没多想，先退休了再看看吧。

苏明雄年表

1942年，出生于台湾屏东县潮州镇林边乡，从小随父亲学习唢呐、三弦和仔弦等传统乐器。

1956年，跟着二哥苏明顺和姨丈郑全明在"全乐阁"第二掌中剧团学习做后场。6个月后，苏明顺出师，自组戏团"明兴阁"。

1957年，全家搬到了潮州镇。在"明兴阁"负责后场音乐，并对戏偶雕刻萌生兴趣，自行学习模仿雕刻。

1960年，卖掉第一批自己刻的戏偶给林边一位同行刘连春，30颗木偶头以1000台币成交。

1964年至1966年，服兵役两年，暂停刻偶。

1966年，退伍回乡，刚结婚一礼拜，得知彰化的"正五洲"掌中布袋戏团南下高雄演出，便前往高雄跟戏团吕明朝师傅学习上底漆，自此木偶的底漆工艺精进。木偶制作名声逐渐从屏东往高雄、彰化、云林一路传开直至全台湾，获"潮州尪仔"的称号。

1970年，台湾布袋戏式微，为生计，前往台北从事家具刻花工作。

1971年，回到屏东，重新开始刻偶事业。此后因为布袋戏的恢复，木偶事业也一帆风顺。

1982年，多次应公、私立单位之邀参与木偶雕刻。

1992年，担任多所中小学布袋戏后场音乐指导老师，后又成立北管社团，深耕北管音乐及布袋戏北管后场音乐传承。

2002年，其以作品《四海龙王》等参加屏东地方工艺展。

2010年，以布袋戏偶头制作技艺获台湾地区行政管理机构列册为文化资产保存技艺其保存者，同年参加上海国际木偶艺术节。

2011年，设于潮州旧邮局原址的屏东戏曲故事馆揭牌启用，馆内收藏布袋戏偶均由苏明雄提供。

2012年，参加在四川成都举办的第21届国际木偶联欢大会暨国际木偶艺术节，同年参加厦门的文化博览会。

后　　记

《海峡两岸木偶头雕刻艺术口述史》一书的调查与资料采集工作，于 2016 年 10 月开始着手，资料整理及书稿编撰工作也随即展开。历经寒暑，于 2017 年夏天顺利完成。

传统手工技艺是传统文化的重要载体，木偶头雕刻艺术更是一项珍贵的非物质文化遗产，认识它能对中国传统地域文化有更直接的了解。这次我们能顺利采写，要感谢漳州、泉州、闽西客家以及台湾木偶头雕刻艺人们的积极配合，支持我们的研究考察工作，不仅接受我们繁琐细碎的多次打扰，还为我们提供了许多宝贵的资料。在这里还要感谢福建省文联王毅霖博士、上杭县客家木偶传习中心邱葆铭主任、"田公堂"客家木偶文化艺术研究会秘书长梁伦拥先生给予我们的有益指导；感谢台湾"彰艺园"掌中剧团陈羿锡先生以及陈伟佑先生、陈宗萍女士给予我们考察工作的支持，同时还要感谢台湾台中文资局周小文科长的无私帮助。

此外，福建教育出版社领导以及策划编辑林彦女士，责任编辑王彬先生、黄晓夏女士，对本书的顺利出版提供了重要帮助，在此一并致谢。

这是一本针对普通读者的有关海峡两岸传统非遗技艺的书籍，通过手艺人的口述来解释普及一些普通读者较为费解的概念。当然也受限于笔者个人的粗浅学识，书中一定有一些学者认为仍有争议的问题或表达，还恳请业内专家、同行学者给予指教。

蓝泰华　刘欢

2017 年 6 月于福州

参考文献

专著类

1. 王文章. 活在尪仔的世界里：布袋木偶大师徐竹初口述史 [M]. 北京：中央编译出版社，2001.1.

2. 高舒. 漳州布袋木偶戏传承人口述史 [M]. 广州：暨南大学出版社，2016.7.

3. 叶明生，梁伦拥. 上杭木偶戏与白砂田公会研究文集 [M]. 福州：海潮摄影艺术出版社，2010.7.

4. 李月华，吴秋琼，陈玲芳. 一心一艺：巨匠的技艺美 2 [M]. 台中："文化部"文化资产局，2012.10.

论文类

1. 陈晓萍. 泉州木偶头造型艺术考述 [D]. 北京：中国艺术研究院，2006.

2. 王毅霖. 漳州布袋戏源流与徐氏家族布袋戏偶雕刻艺术 [D]. 福州：福建师范大学，2008.

3. 刘燕玲. 台湾布袋戏的缘起与演变 [D]. 北京：中国艺术研究院，2009.

4. 洪淑珍. 台湾布袋戏偶雕刻之研究——以彰化巧成真为考察对象 [D]. 台北：台北大学民俗艺术研究所，2004.

5. 吕聪文. 布袋戏偶花园头之研究 [D]. 台北：台北大学民俗艺术研究所，2005.